臺灣美術全集
TAIWAN FINE ARTS SERIES
黃鷗波

34

臺灣美術全集34
TAIWAN FINE ARTS SERIES

黃鷗波
HUANG OUPO

藝術家出版社印行
ARTIST PUBLISHING CO.

黃鳴波

編輯委員

王秀雄　王耀庭　石守謙　何肇衢　何懷碩　林柏亭
林保堯　林惺嶽　顏娟英　（依姓氏筆劃序）

編輯顧問

李鑄晉　李葉霜　李遠哲　李義弘　宋龍飛　林良一
林明哲　張添根　陳奇祿　陳癸淼　陳康順　陳英德
陳重光　黃天橫　黃光男　黃才郎　莊伯和　廖述文
鄭世璠　劉其偉　劉萬航　劉欓河　劉煥獻　陳昭陽

本卷著者／林柏亭
總　編　輯／何政廣
執行製作／藝術家出版社
執行主編／王庭玫
美術編輯／柯美麗
文字編輯／盧　穎
英文摘譯／高慧倩
日文摘譯／黃土誠
圖版說明／林柏亭
黃鷗波年表／黃承志、林柏亭
國內外藝壇記事、一般記事年表／盧　穎、劉蘭辰
圖說英譯／盧　穎
索引整理／謝汝萱
刊頭圖版／黃承志提供
圖版提供／黃承志

凡例

1. 本集以崛起於日據時代的台灣美術家之藝術表現及活動為主要內容,將分卷發表,每卷介紹一至二位美術家,各成一專冊,合為「台灣美術全集」。
2. 本集所用之年代以西元為主,中國歷代紀元、日本紀元為輔,必要時三者對照,以俾查證。
3. 本集使用之美術專有名詞、專業術語及人名翻譯以通常習見者為準,詳見各專冊內文索引。
4. 每專冊論文皆附英、日文摘譯,作品圖說附英文翻譯。
5. 參考資料來源詳見各專冊論文附註。
6. 每專冊內容分:一、論文(評傳)、二、作品圖版、三、圖版說明、四、圖版索引、五、生平參考圖版、六、作品參考圖版或寫生手稿、七、畫家年表、八、國內外藝壇記事年表、九、國內外一般記事年表、十、內文索引等主要部分。
7. 論文(評傳)內容分:前言、生平、文化背景、影響力與貢獻、作品評論、結語、附錄及插圖等,約兩萬至四萬字。
8. 每專冊約一百五十幅彩色作品圖版,附中英文圖說,每幅作品有二百字左右的說明,俾供賞析研究參考。
9. 作品圖說順序採:作品名稱/製作年代/材質/收藏者(地點)/資料備註/作品英譯/材質英譯/尺寸(cm・公分)為原則。
10. 作品收藏者(地點)一欄,註明作品持有人姓名或收藏地點;持有人未同意公開姓名者註明私人收藏。
11. 生平參考圖版分生平各階段重要照片及相關圖片資料。
12. 作品參考圖版分已佚作品圖片或寫生手稿等。

目　錄

Contents

圖版目錄
List of Color Plates

論 文
Oeuvre

繪寫鄉里詩情的藝術家
——黃鷗波

林柏亭

前言

　　台灣早期城鎮的發展跟水運交通的關係密切，故古諺云：「一府二鹿三艋舺」。日治時期引進近代鐵公路的建設，改變了這種情勢，造就了鐵公路沿線新城鎮的崛起。一九〇四年鐵路已鋪設至嘉義，四年後（1908）縱貫線通車，到達高雄。嘉義原本屬於農業城鎮，一九〇六發生大地震，雲嘉南災情慘重，嘉義市住屋傾倒無數街市幾乎全毀。當局乘機規畫市區，重建街道並改名，使之成現代化街市。一九一一年阿里山鐵路建設完成後，木材業相關的設施與相關行業陸續湧入嘉義。嘉義縣志云：「日據中之阿里山伐木業、平疇蔗糖業、嘉南農田水利開發，為本縣之命脈。」

　　這時期的嘉義地區，糖業、農產相當興盛外，全台最大的木材業還帶動了阿里山的觀光人潮。因此商人遊客進出相當頻繁，促成嘉義市的繁榮。在一九二〇年代，嘉義的人口數排名位居台灣第五名，在台北、台南、高雄、台中之後。

　　日益發展的新都市，不只是反映政治、經濟、社會等型態的改變，也反映出長輩對於子弟選擇職業價值觀的改變。如陳紹馨說：「他們（傳統社會的人）並不以藝術家或思想家的地位而被敬重，而是以官紳的地位被敬重。……書法繪畫也是官紳們的專利。在傳統時期，沒有現代意義的專業藝術家，雖然有一些擅長於蓋廟蓋豪華住宅的專業畫家、雕刻家與建築師，但他們被視為工匠，其地位與一般老百姓相同。可是到了日治時期，這種情勢有所轉變。」

　　日本據領台灣，積極推動教育發揮以教育輔助統治的功能，逐步建立初級、中級學校。因為公學校（國民學校）、中學校、師範學校陸續設有「圖畫課」，在圖畫課有特殊表現的學生，可能會受到老師的稱讚或表揚，但是多數的家長仍舊認為畫圖不是孩子可以發展的前途。日治時期被視為有前途的職業是：醫生、律師、工程師、教員、金融商業人員等，至於畫家、音樂家、體育家則屬於三餐不保的行業。

　　至一九二七年，台灣教育會主辦「台灣美術展覽會」，簡稱「台展」。入選或得獎的畫家，得到新聞媒體報導稱讚，一時成為社會人士注目的新人物，這時才逐漸增多青年學子勇於排除家人的異見，走向當畫家之路。

　　黃鷗波一九一七年（日治大正六年）四月四日出生於嘉義，他少年時期的嘉義社會，已經由清代遺風逐漸轉換至日治的新時潮。

一、接受新舊教育

　　黃鷗波本名寬和，祖父黃丕惠是前清秀才，父親黃清渠亦是儒學之士。年幼時仍沉浸在傳統的詩書環境中，承繼家學淵源，隨父母學習千家詩等。

　　黃鷗波說：「……小時候母親教我們吟詩，首先都是從千家詩開始。……母親給我念對仔歌（台語）：天對地、鶯靴對飯篱、鼎仔對鼎刷、頭殼對五斤枷……。在我小時候就這樣教導我，教到我四、五歲時就會吟唱。」

　　一九二三年七歲時，父親任職斗南庄役場（鄉公所）書記，所以他到斗南公學校就讀。這時已接觸到不同於私塾的新式教育方式，而且課程中有圖畫課。在家時，仍頌習三字經、四書等。

　　一九二四年又隨著父親工作改變，遷回嘉義，轉學至嘉義第二公學校。一九二九年考進嘉義工業學校，①他仍利用課餘隨名儒林秀卿學習諸子百家、五經與寫詩作文。

二、興起留日習畫的念頭

　　一九三三年工業學校畢業後，先到西螺啟文堂書局工作，後來又到一家米廠記帳。黃鷗波回憶那段日子：「我在那裡住了一陣子（四年），覺得這樣下去不行呀，我想要畫圖得要去日本，這才存了一些錢跑去日本。當時我二十歲……。」

　　當年他會興起要去日本習畫的強烈念頭，並於一九三七年動身啟程，除了接觸新式教育的圖畫課之外，受到嘉義的藝壇氣氛的影響應是主因。一九二七年首回「台展」，西洋畫部即有陳澄波（1895-1947）、東洋畫部有林玉山（1907-2004）入選。接著在十年間，除陳、林兩人經常參展並獲獎外，還有徐清蓮、林東令、施玉山、周雪峰、朱芾亭、吳天敏（梅嶺）、盧雲友（雲生）、張（李）秋禾、黃水文、張李德和、高銘村、楊萬枝等人也先後入選東洋畫部，尚有多人獲獎。西洋畫部，也有張舜卿、翁昆輝、翁崑德、林英杰等人入選。

　　嘉義畫家在「台展」的表現非常特出，以致一九三六年十一月三日《台灣日日新報》有一則報導：「『台展』（第10回）入選者中，嘉義占多數。四日將舉行祝賀會……」（插圖1）

　　嘉義仕紳關心並提攜畫家的風氣，早在一九二六年陳澄波入選「帝展」時，即有仕紳等舉辦祝賀會獎勵畫家。後續仕紳的關心與贊助，不只是舉辦祝賀會與買畫，當時參與詩社的一些仕紳對於繪畫，尚發揮了鼓舞風氣的影響力。

　　詩社在台灣甚為普遍，不論是清代或日治時期。而詩社的多寡或規模，大致與城鎮的繁榮程度成正比。當年經常在張李德和（1893-1972）家「琳瑯山閣」出入的嘉義詩友，一九二八年與王亞南（1881-1932）雅集之後，組成「鴉社書畫會」，著重水墨繪畫的活動，張李德和、林玉山、朱芾亭、林東令、徐清蓮都是會員。在此山閣出入的詩友，不但喜好水墨畫，對於新引進的東洋畫、西洋畫也熱情贊助或參與。陳澄波也是山閣常客，山閣主人張李德和尚入選「台展」、「府展」多次，也曾獲獎。

　　另一個詩友經常聚會的「壺仙花果園」，除了詩會之活動外，園主賴雨若（1877-1941）尚創辦「修養會」（義塾），講授經書，聘請邱景樹教北京語、英語，並歡迎畫家來庭園中寫生、作畫。林玉山、黃水文、盧雲生等不

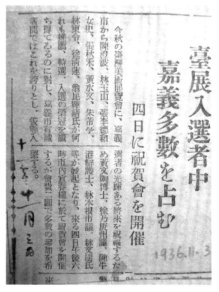

插圖1　1936年《台灣日日新報》刊載台展入選報導，由黃文陶、徐乃庚、陳牛港、林木根、林文樹等人發起之祝賀會。

但曾經在此受教並參與詩會，他們也都曾描繪庭園中的花果或竹林，參與「台展」、「府展」。

黃鷗波經由師長的引介，也曾來壺仙花果園觀摩詩會並受教。大約在一九三四年前後，即與林玉山、黃水文、盧雲生等人相識，開始有交往。林玉山曾回憶說：「鷗波君是表親娥姐的兒子……我們雖是親戚，因住處遠隔，一直到壺仙花果園中才相會。」壺仙花果園中的詩畫聚會，應是對黃鷗波計畫前往日本習畫，最直接的影響。

三、赴日本學畫

一九三七年的黃鷗波，他表示：「當時我二十歲，所存的錢我不敢全部拿，又留一百多元給母親。我自己則帶了一百元去日本，那時從嘉義坐船到東京要三十一點八元……」②、「我去到東京時正在下雪……住在朋友家之後，開始找謀生之路……。我那個時候就去配送報紙，白天則去川端畫學校上課……大家如果要考東京美術學校，都先去那裡訓練一段時間，普通是三年。」黃鷗波在東京學畫期間，必須半工半讀，曾做過報童、勞工。畢業後，仍留在東京擔任雜誌社的美術設計工作，也兼家教給小學生、中學生補習功課。

一九四〇年中日戰爭情況已經日漸激烈，一九四一年十二月七日日本又偷襲珍珠港，不但擴大戰場成為太平洋戰爭，也給自己國內帶來壓力與緊張氣氛。一九四三年，因為黃鷗波的漢文程度不錯，能詩書也能說一點北京話，被日本當局徵調為通譯官，派往中國戰區揚州。

「（我）二十七歲回來（台灣）結婚後，日軍調我去揚州那裡做通譯……。只要大官像師長、省長、縣長來，都叫我去接他們，其實當時我還不太會說北京話，最後只好用筆談。在揚州經歷三年戰爭後，日本無條件投降。我在那裡時，如果有空就多少到郊外去寫生、畫畫……」。一九四〇年黃鷗波透過妹妹的介紹，和曾經至日本唸書學洋裁與紡織的賴玉嬌作筆友，經三年的通信友誼，進而談及婚嫁。一九四三年先回台灣結婚，（插圖2）再至揚州蘇北憲兵隊赴任。曾利用閒暇郊遊寫生，也曾與當地文人交往，並且在蘇北日報發表詩文。

以上這段時期，曾經在東京習畫的作品、擔任設計的畫稿、隨軍翻譯時的寫生等。因為戰爭動亂，身外之物無存，所有與繪畫相關的資料都散失無蹤，至為可惜。

四、回台參與藝文活動

一九四五年日本戰敗投降後，黃鷗波當然想趕快攜眷返鄉，但是苦無船班。後來移居鎮江、上海，在上海等了半年，才搭上美國的救濟船回台。戰後的台灣經濟蕭條，回到嘉義再度面臨謀生

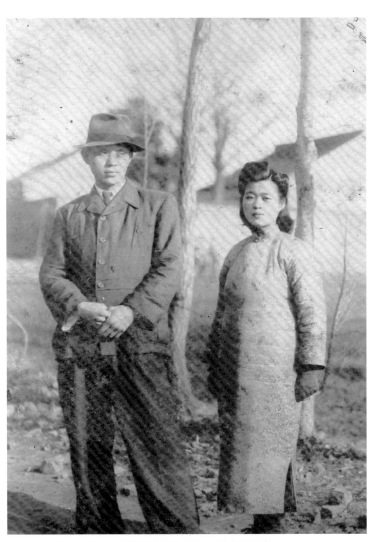

插圖2　1945年，黃鷗波與賴玉嬌婚後，至揚州擔任翻譯官。

問題，只好在馬路邊擺攤做生意。幸得斗南中學校長聘為國文教員（次年拿到正式國文和美術教員資格），生活稍能安定。一九四六年正好遇上首屆「省展」開辦，得知這個消息，激醒黃鷗波熱愛繪畫的精神。他回憶當年趕緊繪製畫作，準備參加畫展，既緊張又全力以赴的心情：「民國三十五年九月公告徵件，十月收件。在收件截止前兩天強烈颱風猛襲台灣，我住的學生宿舍門窗都被吹壞了，連我利用課餘與假日，花了一個多月完成的畫也被吹毀了。頓覺萬念俱灰，如重來麼？只有兩天多的時間，還要趕車上台北……」後來還是下定決心重畫。當年黃鷗波尚年輕，憑記憶並參考殘餘筆跡，不眠不休地重新繪製，再趕車北上交件。結果送去的作品〈秋色〉，初次參展即獲特選，給他莫大的鼓勵與肯定。從〈秋色〉老照片來看，（插圖3、圖版1）應是根據留日時期的寫生稿或記憶，描繪日本的某處風景。

此際，他也加入「春萌畫會」及「鷗社詩會」，很快就融入嘉義的藝文界。

插圖3　1946年第1屆省展參展作品〈秋色〉。

五、遷居台北

一九四六年台北市長游彌堅設立「台灣文化協進會」，分設文學、音樂、美術三部，並創辦《台灣文化期刊》。一九四七年黃鷗波以兩首童謠〈小螞蟻〉、〈小蜘蛛〉投稿：③

〈小螞蟻〉

小螞蟻！小螞蟻！對人很客氣。

遇父母就行禮。遇朋友就站立。

您好啊！我也好！讓您先過去。

小螞蟻！小螞蟻！合作很規矩。

有工作大家忙。做不完不休息。

您幫我我幫您。共同來奮起。

……（其餘請參見附錄）

插圖4　1948年參加第3屆「春萌畫展」。

兩篇可愛逗趣又有勵志意涵的童謠，受到游彌堅賞識，聘請他擔任台灣省教育會的編輯委員，為了就任新職務，一九四七年八月遷居台北。

來到台北，黃鷗波與嘉南親友仍保持密切的聯繫，除繼續參加「春萌畫展」（1947、1948年是該會最後兩次展覽）（插圖4），同時也開始參與「台陽美術協會」（簡稱：台陽展）的展覽，還加入一九五三年成立的「台灣南部美術協會」（簡稱：南部美展，插圖5）。

一九四七年的冬天，他曾經任教的斗南中學校長陳而約，賞識他的文藝才華，特地委託他編寫一齣能夠吸引觀眾的話劇。因為陳校長兼任斗南鎮民代表，正要籌備冬令貧民救濟的募款活動。黃鷗波說：「當時是二二八慘劇過後不久，民心惶惶對政府沒有信心，社會瀰漫著沉鬱的空氣。此

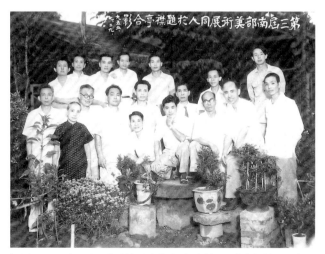

插圖5　1955年7月，黃鷗波（中排左4）與第3屆「南部美展」參展畫家合影。

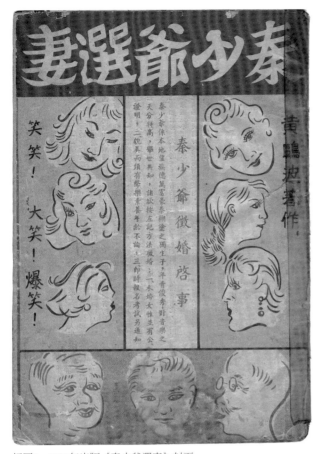

插圖6　1953年出版《秦少爺選妻》封面。

插圖6-1　《秦少爺選妻》內頁。

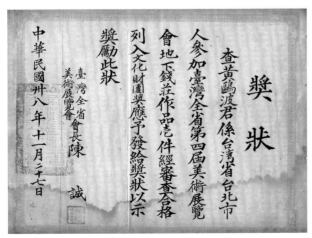

插圖7　第4屆省展〈地下錢莊〉獲「文化財團獎」獎狀。

時學校的教育以台語為主、日語為副，北京話還沒普及。一般民眾更不懂在此大環境下，要寫一篇叫座的劇本：第一要大家容易接受；第二提防白色恐怖亂套帽子。所以此劇以幽默逗人歡笑為主，不能離開時代潮流，才能打破沉悶的社會氣氛。結局還把劇中人和觀眾拉在一起演出，效果極佳。」

該劇《秦少爺選妻》演出之後，於一九五三年新竹號角出版社曾印製發行兩萬冊，甚受民眾歡迎。（插圖6）該劇本還引起中國廣播公司台中台長的重視，因此推薦給台北總台的陳主任，促成黃鷗波在一九五七年擔任中廣特約播音員，主持晚上七至八點黃金時段的「百寶箱」、「阿福開講」等節目。後來，該劇又引起新生戲院董事長周陳玉樹的興趣，在戲院的一樓麗聲歌廳演出。

遷居台北才一年多，一九四八年末國共戰爭激烈，國軍節節敗退，南京情況危急，這時候湧入台灣避難的人群愈來愈多。人群湧入，物價膨漲得更加嚴重，且有南京即將失守，接著就會危及台灣的傳聞。黃鷗波身處慌亂的社會氣氛中，決定遷回嘉義較平靜的鄉間老家。黃鷗波回憶說返鄉期間只有畫圖、寫字、讀詩而已。曾隨林玉山、李秋禾等畫友至阿里山遊覽、寫生。日後，陸續畫出〈木馬行空〉（圖版10）、〈雲海操棟樑〉（圖版11）、〈幽林曙光〉（圖版33）等，與阿里山伐木相關的畫作。

但這次僅是短暫的回鄉，一九四九年六月十五日政府實施幣制改革，展開穩定物價措施，金融秩序有漸穩定下來的趨勢。他又移居台北，在開南高工教國文，一九五〇年起也在師大附中擔任美術老師。

積極參與省展

一九四六年至六〇年代，藝壇上已有每年定期展覽的民間美術團體如「台陽展」，也有其他的畫會組織。但無論經費、規模，以及在報紙的曝光率，都無法與官辦的「省展」相比，因此「省展」在藝壇成為龍頭型的大展。黃鷗波在當年就是把拼「省展」，當作每年的一件大事。「省展」第一屆至第十一屆（1946-1956），黃鷗波每屆都參加。第一、四、六、七、八、九、十一屆，皆榮獲獎賞（插圖7），但是此後他就缺席多年沒有參展。當年會在積極參展的情形下忽然中斷，有如下兩個主要原因。

（1）避免師生同科競展

遷居台北之後，面對都會生活及子女增多的壓力，必須想辦法拓展額外的收入。一九五一年創辦私立新光美術補習班（詳後），培育了一些喜好繪畫的年輕人。美術班剛創立不久，黃鷗波以〈晴秋〉（圖版6）之作入選一九五一年第六屆「省展」，且獲教育會獎。同屆「省展」，也有一位新光美術班學生林保師畫〈鮮果〉入選。接下來，第七、八、九、十、十一屆，陸續有學生王昌隆、池伯成、汪汝同、呂

義濱、呂滿奇、徐月嬌、張椿山、陳恭平、楊錦城等人入選。（汪汝同在第14屆獲特選三獎；第15屆獲特選二獎。）（插圖8）當年師生同時參加「省展」並不稀奇，但是這些老師級的畫家都屬審查委員，所以師生之間沒有同時競爭入選或得獎之情形。像黃鷗波師生同科競展之例較為罕見，這使他決定暫停參加「省展」。他說：「自本屆（第11屆）獲獎，即退出公家展覽。因為這幾年自己培養出來的學生已在各展覽會中獲獎或入選，因而不與學生爭獎。」除了上述原因，還有國畫正名之爭。

插圖8　新光美術班入選第9屆省展之同學名單。

（2）國畫部發生正名之爭

　　一九五〇年代發生的國畫正名之爭議，造成不少台籍畫家陷入近三十年的低潮。因為國畫部之「國畫」兩字即含國族認同之政治意義，西畫部則無此政治性壓力。

　　經歷日治時期的台籍畫家，多少都會受到日本畫風的影響。原本文化藝術的交流與影響是正常之事，而且藝術是尊重自由表現、多元風貌；但是一九五〇年代正是中日戰爭結束不久，排日情緒仍高張，涉及「國畫部」的爭議時，容易雜入民族主義、本位主義等問題。

　　當年為此爭議在藝壇辯論時，台籍畫家須特別小心，不能踩到政治性紅線。幸好這些爭議尚沒造成白色恐怖事件，但在「省展」中，他們已遭邊緣化，甚至排斥。第十五屆（1960）為緩和爭議，將傳統水墨作品與被認為受日本影響的作品，各採裝潢方式來區分，前者卷軸裝，後者框裝。至第二十四屆（1970）國畫部之內分成兩部：前者歸第一部；後者歸第二部。第二十八屆（1974）第二部甚至被取消，經過一再爭取，至第三十五屆（1981）才恢復第二部。至第三十七屆（1983）省展為此增設「膠彩畫部」（第二部歸入膠彩畫部）才平息爭議。

　　其實國畫部以「國畫」的命名是否恰當？早有議論。在一九六二年莊喆即撰文表示：「『中國畫』『西畫』之先天區分，無疑是一條自掘的鴻溝。」「本屆省展仍以『國畫』和『西畫』為區分這問題看來似小，實際牽涉至大。筆者相信以水墨畫、水墨設色、油畫、水彩、版畫、粉彩、素描等來區分是合理的。而統轄以國畫、西畫之分則不但不合理，甚且容易引起繪畫觀念的誤解和混淆。」④至一九七四年（第28屆）已將西畫部先行改革，採用較客觀的媒材或繪製方式來分類，改名為油畫、水彩，並增加版畫等三部。一九八三年（第37屆）採用林之助建議，也以媒材觀點增加膠彩畫部。因為此類作品常使用礦物或相關類型之粉狀顏料填染，畫作在調和顏料的過程必須加膠水作為調和劑。雖然傳統水墨畫類也有使用粉狀顏料，以及需要加膠的情形，但在使用的比例上相差懸殊，因此比照油畫係以油料為調和劑的特色而命名之例，命名為「膠彩畫」。

　　省展經歷六十週年結束時，國畫部除了分出膠彩畫部，仍然沒改動其名

稱。到了民國一百年（2011），「全國美展」才將國畫部改成「水墨畫類」。

黃鷗波在中斷參加省展期間（僅1963年第17屆提供〈心事〉參與展出），其實他非常關心省展，尤其是有關國畫第二部的問題。一九七一年乘著慶祝建國六十週年擴大舉辦之際致函馬壽華，為國畫第二部爭取「邀請作家」的名額。一九七九年又致函教育廳長施金池，提出關於聘請審查委員的建言。（見附錄）

一直到第二十六屆（1972）又間隔至第三十四屆（1979）起，黃鷗波獲得邀請作家或評審委員、評議委員等身分，才連續參與國畫第二部，以及第三十七屆（1983）以後的膠彩畫部展出，一直到第五十五屆（2000）。

六、居台北拓展事業

1 創立青雲美術會

一九四八年移居台北的黃鷗波，不但繼續參與嘉南地區的藝文活動，也努力拓展在台北的活動空間。十月中他和呂基正、許深州、金潤作共同創辦了「青雲畫會」。他們都是省展第一屆參展相識的畫友，並且邀請王逸雲、盧雲生、徐藍松等三人加入為會員。於一九四九年九月下旬舉辦了第一屆展覽，後續又增邀：廖德政、鄭世璠、顏雲連、溫長順、張義雄等（插圖9），共計會員十二名。原本規畫每年有春秋兩季的展覽，至第六屆之後精簡成每年秋季一次展覽。

在當年畫家不輕易舉辦個展，但是為拚省展能有佳績，會邀集志同道合的畫友舉辦聯展，藉此相互切磋激勵提升水準。這類型的畫會組織就是仿照日治時期的畫家為了拚「台展」時的作法，如西洋畫家有「赤陽社」、「台灣水彩畫會」；東洋畫家有「春萌畫會」、「栴檀社」等畫會，藉畫會的展覽活動增加創作經驗。

一般小型畫會都是邀集同類型的畫友組織畫會，但是「青雲畫會」結合油畫家及水墨、膠彩畫家較為特別。此後他們每年舉辦畫展偶有間斷，至一九八八年第四十屆後才停辦。黃鷗波說：「當年創辦時都是三十左右年輕力壯的畫家，四十年後都成了兩鬢霜華七十歲的古稀人，真是感慨無限。金潤作、王逸雲、盧雲生、呂基正等相繼去世後，其餘會員仍繼續活躍於畫壇或參與聯展或辦個展。」

2 創辦美術班與漢學班

一九五一年黃鷗波創辦「新光美術補習班」，雖然能藉此增加一點收入，但他辦美術班是懷有理想。林玉山說：「民國四十年尚創辦新光美術班，雖然當時有些名畫家亦開班教書，但都在家中不拘形式地教學。而新光美術班則是當年台

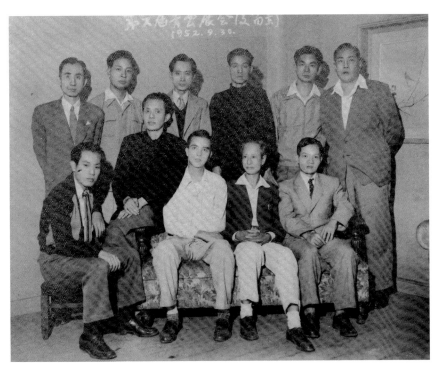

插圖9 「青雲畫會」會員於第6屆畫展後合影，前排左起：顏雲連、黃鷗波、溫長順、王逸雲、張義雄；後排左起：盧雲生、許深州、鄭世璠、廖德政、金潤作、呂基正。

北唯一政府立案的美術補習班（插圖10），頗具規模，幾乎有職業補校的雛型。」美術班的修業內容也參仿美術學校，安排有：石膏像素描、靜物、人物速寫及水彩等課目，並講授寫生與創作。從當時留下的報紙可看到還曾為學生辦成績發表展，有國畫、西畫與圖案設計。（插圖11）有時還邀請如王逸雲、林玉山、許深州、陳慧坤、廖繼春、李石樵、楊三郎等名家來美術班演講，（插圖12）讓學生有向名家請益的機會，還曾邀請台大李憲章老師講解剖學。

當年黃鷗波辦美術班充滿熱情，鼓勵學生參加省展及其他展覽，對於生活較困苦的學生則免收學費。若學生在固定課程外想學習膠彩畫，這種課外進修也不再收費。賴添雲回憶說：「他（黃鷗波）感覺到可能我的收入不好，所以就沒有向我收學費。當年我們為參加省展，學習膠彩畫的技法與創作都是美術班課外去請教。後來美術班舊址拆房改建大樓，能授課的空間縮小，因此在一九六五年停辦。」

學生輩有林保師、汪汝同、呂義濱、池伯成、楊錦城、陳恭平、賴添雲、劉耕谷先後陸續入選省展或獲獎，至今仍活耀於畫壇，惟汪汝同（1934-1963）、劉耕谷（1940-2006）較早辭世。

黃鷗波雖然以繪畫聞名畫壇，他除了擔任過中學美術老師、國立藝專

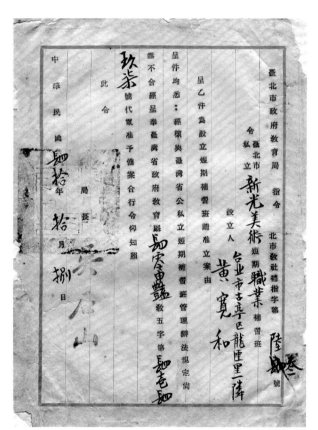

插圖10　1951年，新光美術班政府立案書。

插圖11　1952年，新光美術班成績發表會，作品包含國畫、西畫與素描。

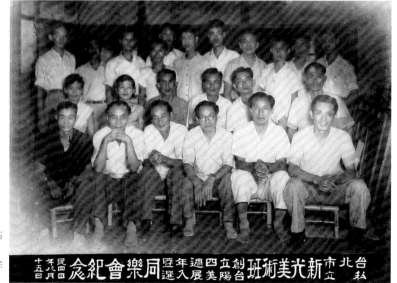

插圖12　1955年，新光美術班創立四週年師生與畫家合影。前排右
　　　起：黃鷗波、陳慧坤、廖繼春、李石樵、陳德旺、池伯成；
　　　中排右起：廖德政、金潤作、郭東榮、郝成傑、賴玉嬌、徐
　　　月嬌。

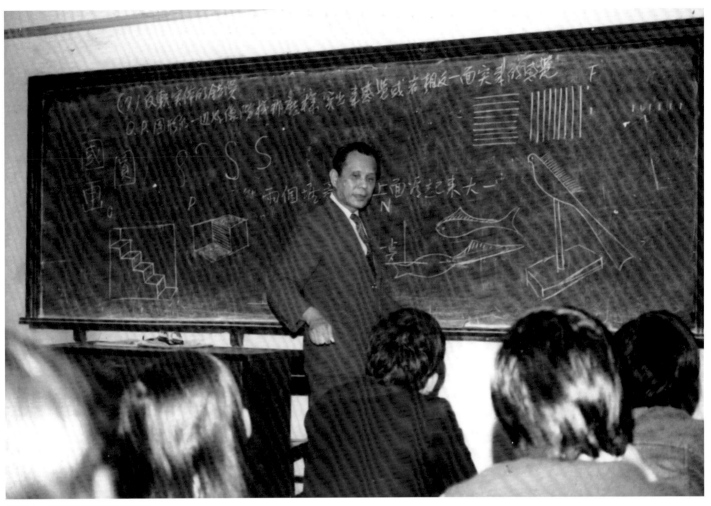

插圖13　黃鷗波在藝專授課情形。

（今國立臺灣藝術大學）老師（插圖13），也曾擔任過中學國文老師。正因為小時候即有受教經學、詩文，往後一直保持對於古文學的喜好，所以黃鷗波的詩文造詣亦深，無論詩詞、歌賦、童謠、戲劇都留下精彩之作。其作品或白話文或古體詩皆文筆流暢，意涵雋永且平易近人，曾任中華民國傳統詩學會秘書長、一九九九年任台灣瀛社詩會會長。

在一九六五年停辦美術班之後，仍有學生繼續來求教，他就採不拘形式的指導傳授。陳恭平、賴添雲、劉耕谷等接受進階膠彩畫之外，此際也開始接受漢學的傳授。

黃鷗波曾說：「為提升畫作之水準，不只是加強繪畫技法的學習，增加學養非常重要。」劉耕古回憶漢學班的上課情形說：「我們平時對文學詩詞涉獵有限，但黃老師不時卷開古書畫來補充在教學上的侷限。畫中不管是何種題款，由他解讀起來條理分明，甚至解析其中字義和典故之出處令人心服。更妙的是他吟起自作的七言絕句或散文歌謠時，韻味勁道十足。」

賴添雲說：「鷗波先生雖是以美術繪畫為主要教學，然其在生活上、人格修養上、言行處世，都以真愛父子之情般，諄諄善誘……（漢文班）教學至民國九十二年逝世前，未曾停課。講課中怕枯燥，他會講些笑話來提神，如『世界七大奇』、『大隻水牛細條索』、『菜豆開花長短條』、『七粒姑星六粒明』、『偷情不敢在房間』、『灰夫堵肚才』等等」。賴添雲尚提供漢學班使用的書籍如：《幼學故事瓊林》、《千家詩》、《三字經》、《唐詩三百首》、《聲律啟蒙撮要》、《古文觀止》、《昔時賢文》、《宋詞》、《清詞》、《人生必讀》、《老子》、《莊子》、《大學》、《詩經》等。

插圖14　第1屆長流畫展於台灣省立博物館舉行。

3 創立長流畫會、綠水畫會

省展國畫第二部長久爭議，令相關畫家感到痛心。黃鷗波在省展五十年回顧有感說：「身為台灣人的悲哀，便是台灣省所辦的全省美展，台灣人卻無資格參加。」被停聘（審查）的畫家在百般無奈之下，只有自力救濟，便成立「長流畫會」。由林玉山及遭停聘的評審委員林之助、陳進、陳慧坤、許深州、蔡草如、黃鷗波等七人發起，由黃鷗波任總幹事。負責會務之進行，糾合全省國畫第二部菁英，決定每年冬季舉辦一次研究發表會。第一屆展覽是民國六十一年十一月三十日在台北市省立博物館展出（插圖14），連續辦理至第九次展覽（1980）後，停止活動。

長流畫會停辦後十年，再由林玉山、陳進、郭雪湖、陳慧坤、黃鷗波、許深洲等發起籌組「綠水畫會」。推黃鷗波為會長，網羅青壯輩畫家也加入。從一九九一年第一屆展出起，持續每年舉辦展覽至今。

4 創辦畫廊

個性樂觀活潑的黃鷗波，在當年生活困苦的年代，夫妻一起打拼尋找生活出路時，能超越一般畫家的任職或兼差範圍。如：開美術班教畫其規模近似補校；還協助妻室黃賴玉嬌創辦「城東編結縫紉補習班」，（插圖15）培育許多婦女有就業或兼差的技能。他還常為編結縫紉班設計衣飾的圖案，推廣銷路。（插圖16）

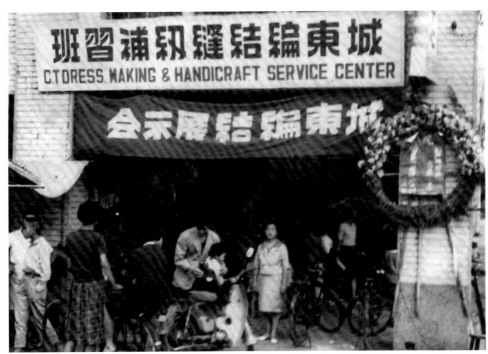

插圖16　黃鷗波為編結縫紉班設計「名勝毛衣」。

插圖15　黃鷗波協助妻子黃賴玉嬌創辦城東編結縫紉班。

　　一九七二年底協助長子黃承志創辦「長流畫廊」，為畫家提供展覽或交易平台，至今已發展成「長流美術館」。

七、綜觀一生作品

1 約一九四六年至一九六〇年

　　一九四六年以前，因為戰亂畫跡無存，非常可惜。至黃鷗波開始參加省展和春萌畫會、青雲畫會展，才有留下作品。這期間也有參加台陽展或教員美展，但相關參展資料最豐富的就是省展，本段落以省展為主。

1-1 拚省展時期

　　他參加省展的作品（1-11屆），為爭取入選、得獎都慎重規畫寫生，再嚴謹地以重彩繪製。目前遺留下的原作不多，如第三屆〈南薰〉（圖版2）以檳榔樹為主題在當年不算罕見，但以近景且以檳榔花為焦點則有獨特的創見。檳榔果大家應該較熟悉，至於檳榔花白色又細小，高掛樹幹上時容易被忽略，尤其是花朵的「清香」更少有人知。本幅藉著葉子、籬笆襯托花朵，還用稍濃稠的白粉點花，突顯其形象，增強「幽香暗藏」的意境。

　　第七屆〈斜照〉應該還算是原作（圖版8），不過可能日後略有補筆，是一幅精彩的人物畫。本幅描繪嘉義木材行業興盛年代，儲置木料場地一個小情景。竹架倚靠著十幾片正在曝曬的木板，四個放學下課的小孩藏身木板中玩耍。竹架上還有小枝、綠葉，這應是畫家為增添生趣的創意。藏躲在斜靠木板下的孩童，與斜陽長影譜成饒富童趣、詩意的日暮情境。

　　第十一屆〈勤守崗位〉描繪一九五六年賽洛瑪颱風於四月二十三、二十四日襲台，造成嚴重災害。二十五日黃鷗波在住家附近（信義路上），看到電信搶修人員已爬上電線桿辛勤地工作，對於他們「勤守崗位」的敬業精神肅然起敬，隨即速寫其景。他從地面仰望描畫搶修的情形（插圖17、圖版18），當時的天空已放晴，仍有強風襲來。被風吹得鼓起來的帆布，好像

插圖17　黃鷗波　〈勤守崗位〉寫生稿　1951
鉛筆、紙本

拉起了布幕，讓我們看見舞台上五位正聚精會神搶修的工人。

至於其他參加省展且得獎的作品，都早被人收藏而失去聯絡。大約一九六〇年前後，黃鷗波根據舊畫的照片，重繪了省展第四屆〈新月〉（圖版4）、第六屆〈晴秋〉、第八屆〈家慶〉（圖版9）、第九屆〈豔陽〉（圖版13）。至一九九八年才重繪首屆省展〈秋色〉（圖版1），二〇〇一年畫第四屆〈地下錢莊〉（圖版3），晚年的重繪還加上題識。以上這些畫作如填補了遺失的拼圖，有助於瞭解當年的畫風、寓意等。

綜觀十一屆作品題材內容，除了〈秋色〉（日本的風景），其餘全都取材自台灣生活周遭的鄉里風景、人物。如〈晴秋〉、〈豔陽〉屬廟宇之作，呈現鄉民的信仰中心。〈南薰〉、〈蕉蕾〉（圖版12）所畫的檳榔、香蕉是民眾最熟悉的植物，前者強調一般人忽視的檳榔花，後者也以聚焦式表現香蕉花，與成長中的果實。花、果、葉的形象隱含幾何形的結構，再加上背景輻射狀的筆觸，更突顯香蕉花果的主角地位，此作品在當年屬頗新穎的表現。

這個時期的人物畫〈地下錢莊〉、〈家慶〉、〈斜照〉、〈勤守崗位〉、〈路邊小攤〉（圖版19）、〈今之孟母〉（圖版20）等，以描寫小市民為主。唯〈家慶〉中的老婦人，不似賣粿的職業婦女，從她華麗的拖鞋及衣著看來，是富裕人家的女主人。她安詳的容貌，且不斷作粿的表情，暗示正為家族的節慶忙碌工作。

〈地下錢莊〉黃鷗波畫一個婦女擺攤賣冥紙，暗諷當時地下錢莊猖獗之弊。至二〇〇一年重繪始有題識：「……當時上海幫來台操作金融，物價一日三市，地下錢莊猖獗。月息四分……是白色恐怖的時候，怕惹筆禍不敢題字……。」除此之外，當年尚有其他諷喻時事之作。

1-2 輕鬆參與小型展

一九五〇年代黃鷗波以雙軌式的創作參加畫展，如參加省展之作沒有題詩文，但畫幅的尺寸較大，用筆較嚴謹的重彩畫；參加「春萌」、「青雲等畫會的畫作，則屬較輕鬆的水墨淡彩小品，常附以題詩。大約在一九七〇年代，他已擺脫雙軌的自限。

〈路邊小攤〉、〈今之孟母〉這兩幅屬於參加省展以外的作品，採水墨淡彩的技法繪寫小市民的生活，還配以題詩。〈路邊小攤〉雖是一九五六年之作，其實是根據一九四七年曾參加春萌畫展的速寫小作畫成的。正式作品題云：「古來教子學詩書，嘆息滄桑舊制移。揆餓儒師空壯志，何如暫學賣煙兒。」感嘆當年政權改變，社會經濟不安定的情形。〈今之孟母〉題云：「夫為斯文誤，慎防子亦然。擇居攤販市，教學賣香煙。」也是反映一九四七年左右，時代變遷制度更換，讀書人比不上小生意商的感慨。

2 約一九六〇年至一九九〇年

一九六〇至八〇年代台灣經濟好轉，國內外的旅遊事業隨之興起，此際畫廊、美術館、縣市文化中心陸續成立，大大小小畫展也增多了。因為藝壇的展覽趨向多樣化，黃鷗波的創作不再以省展為重心，但關心省展的程度不減。

自省展第十一屆起，黃鷗波即暫停參展。中間僅第十七、二十六兩屆有作品展出，一直到第三十四屆（1980）至第五十五屆（2001）才恢復全程參與。這段期間仍斷續參加青雲畫會展，一九六五年曾舉辦個展（插圖18），

插圖18　1965年，黃鷗波於省立博物館舉辦個展，展出作品五十四件。右起：賴玉嬌、林玉山、黃鷗波、陳恭平合影於入口。

一九七一年與畫友組「長流畫會」，一九七二至八〇年每年展出。也時常參與其他畫廊或美術館、縣市文化中心之展，略舉此時期幾幅代表作。

2-1 鄉野風情

一九七一年〈幽林曙光〉（圖版33）黃鷗波年輕時遊阿里山，對於那些在地形崎嶇的森林小徑，或險峻山谷間的棧道上拖運巨大木材的伐木工人，留下深刻的印象。一九五〇年〈木馬行空〉（圖版10）、一九五三年〈雲海操棟樑〉（圖版11）都是以拖木馬的工人為主題，再配以高山雲海古木。〈幽林曙光〉雖然也有描繪伐木工人，但只是分量較輕的點景人物。本幅的重點在表現曙光射進幽靜的森林，帶有神祕光影的詩意。其實我們從畫作的品名，也能看出這三幅作品想強調的主題。

一九六八年〈野柳〉（圖版26），野柳在一九六二年才開放觀光，是一九六〇年代非常受歡迎的新景點。對畫家來說，面臨此造型奇特的岩岸怪石，正可尋找跳脫舊習，藉以創新的機會。本幅以渾厚的線條勾描一座座圓渾的奇石，約略平行的岩輪線和坡地的起伏線交組，形成簡潔又有新意的畫趣。同年另有〈野柳風光〉（圖版27）、〈野柳雨後〉（圖版29）等作。

一九八四年〈安和樂利〉（圖版56），大樹濃蔭下攤販聚集，老老少少也來此休憩閒聊嬉戲，題詩云：「巨木蔭濃夏日遲，咸宜老少憩尋涼。炎威難逞融融樂，真個蓬萊別有鄉。」黃鷗波離開故鄉已三十多年，這個時候不但懷念往年情景，也是鉤畫一個樂融融的理想社區。

2-2 社會關懷

一九七二年〈同舟共濟〉（圖版32）表現強颱來襲暴雨成災，滾滾洪水把街道變成小運河。一艘載著逃難者的小船，正行駛在狂風急雨中。黃鷗波題詩描寫這些逃難者云：「鬧市鄰居互不親，自除門雪善其身。那知駭浪今朝急，並做同舟共濟人。」他藉彩墨形容颱風的威力，也藉詩諷刺都市人的疏離。

一九七五年〈台北竹枝詞〉（圖版37）一幅作品分成三個畫面，描繪當年台北街頭摩登新流行的裝扮：（1）穿著露背裝的女子，引人側目。（2）搔首弄姿奇裝異服，雌雄難辨的男子。（3）穿開襠褲露鳥的小男童，好奇看著穿著清涼露肚臍的女子。附詩云：（1）「袒懷露背展洋風，到處招搖惹眼紅，知否回眸痴漢子，路坑市虎險重重。」（2）「驕裝異服競新奇，撲朔迷離嘆此時。今日可憐男子漢，人前騷首弄雄姿。」（3）「小子無知任下空，嬌娃有意露中胴。秋波一對應嫌少，臍眼添來閱世風。」

一九七六年〈深秋〉（圖版40）於第五屆長流畫展展出，鮮麗的紅、黃色調形容巨木森林的深秋時節。看似呈現楓紅的浪漫景緻，卻是隱有感傷。畫中有棵巨木已被砍除，但老根仍盤踞著原位，不利幼苗成長。畫幅右下角題詩云：「巨木成材後，蟠根固未除。立錐憐幼樹，壯志若何舒。」可能是對當時的社會政情有所批評，究竟黃鷗波是否針對某人，無明確資料。不過他曾說：「一代大人物各有功過，最壞的是他走後，相關的人仍盤據利益。」

一九七六年〈培育鬥志〉（圖版39）也在第五屆長流畫展中展出。畫五

隻尚未長大的鬥雞，正努力加餐，應該是期待剛成立的長流畫會趕快成長壯大。因為第二十八屆省展（1974）國畫第二部遭受取消，這張作品一方面鼓勵同好畫友加油，一方面向主辦單位表達抗議之意。

　　一九八六年畫了〈案山子〉（圖版57）題識云：「案山子你是稻草人，也叫案山子……，一任風吹雨打日曬，忠貞不移，直到收割。」不久同年的夏天，又畫了一幅稻草人（圖版58），題識云：「你是田裡警員公……有何隱情？……任雀盜跳梁，讓鼠偷猖獗……」同樣都是稻草人，有的象徵堅守崗位的人，受到稱讚；也有被諷喻成執勤不力的員警。可能是對警界弊案的反應。

2-3 女性畫題

　　一九六五年〈惜春〉（圖版23），一位綁小腳的老婦人，手持團扇坐在涼蓆上，其姿態表情似輕鬆悠閒。老婦人衣紋的描繪線條則甚奇特，不採往常以中鋒為主的描法，而採用帶有側筆轉折，類似折蘆描的筆意。暗喻老婦人隱藏著不是那麼平順的心情，涼蓆上茶具旁散落一些花瓣，也喻意花落春去了。題詩云：「年年春易逝，歲歲鬢添霜。仍護金蓮雅，滄桑及老娘。」

　　一九八七年〈心事〉（圖版62）身穿古裝的仕女（樂旦），斜靠著椅背，停撥琵琶似有心事。題云：「天不老，情難絕。心似雙絲網，中有千千結。莫把琵琶撥，心事絃能說。」詩文與畫作，傳神地表達了青春女性的期待與煩惱。

　　一九八二年〈觸殺〉（圖版51）黃鷗波一般描繪女性時，偏好表現小市民或懷古人物優雅、浪漫的氣氛，皆呈現溫柔、文靜的情態。至於〈觸殺〉則表現壘球賽中，盜壘觸殺之激情場景。除了這幅，次年還有〈龍爭虎鬥〉（圖版52）也是表現女性在運動場上，擺脫傳統約束盡情逞英姿的新形象。

　　對於女性有如此不同的表現，當與黃鷗波常抱著開放的心態看社會的變化，並隨著時代潮流也調整對女性的看法。

2-4 旅遊國外景點

　　一九七〇年起增多出國旅遊的機會，曾到過日本、中國大陸、美加、東南亞、歐洲、北非等地，但入畫之作以日本及蘇杭、桂林、黃山等地居多。不同的國度不同的空間，可能啟發創新的契機。較明顯者一九八一年〈峽谷壯觀〉（圖版47）、〈峽谷雲勢〉（圖版48）是美加旅遊之作。黃鷗波在大峽谷寫生時，面對新景觀，感覺這特屬的山石非傳統皴法能形容，遂大膽嘗試新的表現技法。他以略水平線條形容岩層結構，再配以靈活扭轉的線條表現峻嶺和樹叢，就讓橫豎、圓曲、扭轉的線條在畫幅中交組。沒有細膩描繪峽谷的形象與質感，僅略具峽谷之意象，卻著意於線條筆趣的發揮。

　　一九八〇年〈錦林倒影〉（圖版45）描繪月夜樹林的倒影（地點不詳），以藍綠色為主調，再搭配少許紅、黃色，整幅的色彩甚豐富，難怪品名以「錦」字形容樹影。本幅屬以扁筆橫向刷成的筆觸為主調，也是他的新嘗試。至一九九〇年〈世外桃源〉（圖版75）也是以倒影為主題，但不再採用扁筆塗繪，依舊使用屬中鋒的筆觸表現之。

3 約一九九〇年至二〇〇三年

　　黃鷗波至七、八十歲時，在藝壇已享盛名，子女各有成就，此際生活壓力解除。作畫雖偶有應酬之作，大致都能依自己的興趣志向去創作。這時期

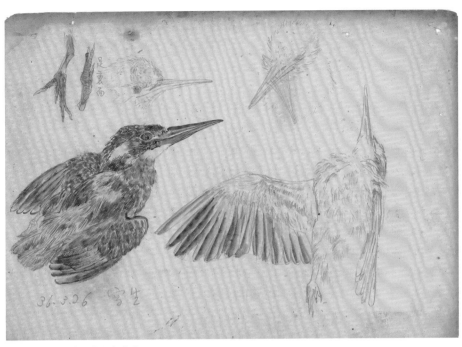

插圖19　黃鷗波　翡翠鳥寫生　1947　25×23.5cm

插圖20　黃鷗波　野薑花寫生　1961

作品的尺寸較小者居多，款識題詩也增多。作畫常隨興落筆，較不拘形似，頗似傳統文人畫那樣的作畫精神。作品以花果最多，其次是風景。

3-1 滿庭芳之靜物

　　黃鷗波有藉寫生再入畫的習慣，所以畫題不限人物、風景、花鳥。但早期拼省展時期，幾乎以風景及人物畫為主，至於花鳥只留下一些速寫稿。（插圖19、20）一九六〇年代才逐漸提出花卉的作品，參加日益增多的大小展覽會。

　　晚年家庭美滿生活無慮，家中常有盆花的擺設及水果佐餐，且花果時時更新。由於近年市場不論本地或進口的花果品種繁多，故家中的盆花、水果也變化多樣。黃鷗波即使足不出戶，也能欣賞到許多種的花卉，享用多樣的果物。這日常生活中的小美景，引起他隨手提筆寫生作畫的興致，也常藉著題識或題詩抒發感懷。

　　畫花卉他偏好花朵較大的品種，如牡丹、罌粟、百合，至於花序較複雜的風信花、繡球花、蘭花也時有入畫。有時直接利用「插花作品」入畫，如〈掌握天時〉。（圖版107）在表現方式往往不拘東西方格式，有的較傾向西畫靜物方式的表現，將盆花柿果的背景空間，畫成室內的一角，如〈事事吉祥〉（圖版99）；有的屬東方「折枝式」，並附題詩，如〈南薑花〉（圖版110）；也有東西方式相融者，如〈風信子〉（圖版95），描繪單純盆花屬東方式，但花盆下有地平面的處理又有西式的成分，但未明確形容出桌面、牆面的空間。

　　晚年花果之作，大致都追求豐美之畫趣。顏色較濃艷，背景襯托花果時其對比甚強烈。〈辣椒頌〉（圖版100）這幅作品甚特別，背景的處理揮灑有如爆炸似向上放射的筆觸，形容其辣無比的威力。

　　花果系列作品，因擺進水果在畫面上有增強分量的感覺。在晚年能夠享用這麼多種新的果物，既好奇又欣喜。常有題識敘述得此機緣的感恩情懷：一九九五〈事事吉祥〉題云：「交通發達，文化暢通，地球縮小。美洲角茄、日本柿子、異邦桔梗、台灣蝴蝶蘭，奇異配合，前人夢想不到。」

一九九六年〈事事如意〉（圖版104）題云：「台灣的柿子較小，日本的柿子較大而甜，美國的柿子適中而甜。大柿同小柿，小事同大事，事事皆如意。」

3-2 旅遊風景

其中最特別的是桂林地區，大約在五年內（1990-1995），有多幅相關作品描繪灕江沿岸之四季晨昏、雨晴、春耕、秋收等景境。奇峰林立之間，有田園人家，灕江倒影中有魚舟蕩漾。這幾幅畫作中，有一幅命名為〈世外桃源〉（圖版75）並題詩云：「灕江盛夏似涼秋，兒戲清波作浪鷗。爬泳青山看倒影，桃源畫幅眼中收。」在黃鷗波的心中桂林灕江，像是夢想中的世外桃源。

3-3 懷念民風舊俗

晚年時有懷舊的情感湧現，斷斷續續畫了一九九二年〈週歲測志〉（圖版86）嬰兒周歲時，拿出十二種物品讓他觸摸把玩，看他較喜歡那一種物品，藉此預測其志向。一九九三年〈放性地〉（圖版90）女子出嫁需調改性情，以適應夫家的新環境。一九九八年〈鑽燈腳〉（圖版108）元宵節有此傳說：年輕夫婦至廟燈下鑽鑽，即能添丁。取「燈」與「丁」諧音（台語）。二○○○年〈元宵的願望〉（圖版113）也是元宵傳說：適婚女子偷挽蔥，即能嫁好夫婿。也是取「蔥」與「尪」諧音（台語）。以上這些習俗於今日恐早被遺忘，或不信其傳說。但習俗背後涉及人性的精神，其實還是存在的。如〈週歲測志〉今之父母望子成龍，仍會想猜測孩子前途發展方向之心情。〈放性地〉古人婚姻要求女子調改性情，以適應夫家。於今日女男平等，放性地變成是雙方之事。〈鑽燈腳〉鑽燈腳求子只是傳說，但婚後期待生子女，仍是多數新婚夫婦的願望。〈元宵的願望〉偷挽蔥嫁好尪也是傳說，對於適婚女子仍是期待之事。此幅畫中的女子，在雨中偷挽一把蔥，她靦腆的表情，正是對婚姻既期待，又想藏住心中的秘密。

插圖21　黃鷗波　世外桃源　1948
第12屆台陽展金牌獎照片記錄

回憶舊作重繪：如〈秋色〉、〈新月〉、〈地下錢莊〉、〈晴秋〉、〈家慶〉、〈豔陽〉（如前述），以上幾幅都屬忠於舊作之重繪。惟一九九六〈世外桃源〉（圖版105）根據一九九八年（第12屆台陽展金牌獎）舊作重繪，主要之構景不變，但是舊作點綴的櫻花樹，及其他花草籠罩在薄霧中，略具深山春寒之神秘氣氛（插圖21）。新作則強調晴天櫻花盛開，及草木繁榮的情景。這正反映晚年幸福美滿的心境，及用色傾向鮮豔的習慣。〈世外桃源〉應有寫生稿，但已佚失；同遊阿里山的林玉山，正好留下同一景點的寫生稿，可供參考。（插圖22）

八、結語

黃鷗波開始參加「省展」以來（1-11屆），曾得獎多次，逐漸在畫壇展露頭角。這時期屬送作品接受審查的身分，故對於畫題的選擇或技法的表現，都非常慎重。畫作都處理成屬於「莊重體」的純繪畫。這些作品都沒有題字，大致仍延續「台、府展」那種畫幅較大（約50號）⑤框裝形式。至於參加「春萌」、「青雲畫會」之展則畫幅較小，用筆較輕鬆隨興，且常有題詩。從以上兩類型的作品，可以了解他將「省展」當廟堂型最重要之展，其次為「台陽展」、「教師美展」，至於「春萌」、「青雲」是在野之小型展。

插圖22　林玉山　阿里山寫生稿　1951

插圖23　1996年黃鷗波與林玉山雅聚。

　　在野的小型展曾展出之作亦不可忽視，因為沒有壓力的小型展，較可無意間流露自己的個性。其中有些特別畫題之作：如〈路旁小景〉、〈今之孟母〉。其餘在展出紀錄尚可看見：〈今之車胤〉、〈請進來〉、〈脫險〉、〈天羅〉、〈地網〉、〈三十八度線〉等，雖已失去原作，從畫題仍能推知其具特殊性的可能。

　　自第二十六屆省展（1971）以後，黃鷗波已成為邀請作家或評審委員、評議委員，參與展覽無須再送審，可以放鬆心情提出自我認可之作送展。如一九八七年〈老司機〉（圖版61）諷刺有權勢者想更齡或找理由緩退休，不如小公務員依規定即退休，安享為孫兒推車之樂。又如一九八二年〈觸殺〉扭轉過去都是描繪女性的溫柔、浪漫，改表現女性不讓鬚眉，在球場英勇奮戰之神情；以上兩件作品都附有詩文或頗長的題識，其他陸續參與省展的作品，多數也附題識詩文抒發作者的感想，這些是第一至十一屆省展作品沒有的。

　　「形色」與「文字」是黃鷗波繪畫創作非常重要的表達工具、媒介。文字對他之所以重要，正因為小時候即受傳統經書詩文培育，往後一直保持對於古文學的喜好，熱衷詩會活動，也開班傳授漢文，連帶讓他對於鄉里舊習俗、古禮儀也有興趣。

　　黃鷗波個性開朗樂觀，林玉山曾說：「鷗波君聰敏而熱情，富幽默之文思。游彌堅先生欣賞其帶有民俗之趣的詩文及童謠……」、「雅集或小聚，有鷗波君在場定熱鬧，且笑聲不斷起。」（插圖23）其樂觀風趣之個性，有助於描繪鄉里小市民生活疾苦時，以諷刺或幽默的手法替小市民一吐怨氣，也博得觀賞者會心一笑。王白淵曾讚賞其作品，推崇他為「台灣的豐子愷」。

　　在畫壇奮鬥多年，黃鷗波並未自滿於台灣豐子愷的稱讚。他曾提出對於繪畫發展走向的看法：「為什麼省展有其本省的地方性？地方性也就是世界性，譬如蘭嶼有蘭嶼的地方性，所以值得觀光客花錢、花時間去參觀，引誘世界上觀光客來玩……四川有四川的特產，台灣也有台灣的特產。國畫在上海有上海派，在廣東有嶺南派的存在，過去也有北派、南派、文人派，台灣無妨有寫生派的新國畫的存在。」他一生就是實踐寫生的精神，不但融入詩文還講究色彩，筆者以為晚年的黃鷗波，其繪畫已發展為寫生派中的膠彩文人畫家。

附錄一、為膠彩畫爭取展出機會之書信

〈致馬壽華書信〉

敬啟者：

這次為慶祝建國六十年省展擬擴大展出，欣聞馬先生主辦其事，鷗波代表省籍畫家略陳數點。向來之美展，不管省展獲全國展都一樣，國畫、西畫的邀請作家，外省及優於本省籍，尤其國畫第二部的作家均被遺棄。主辦其事者不顧大義只顧私情，如外省籍作家憑介紹憑其父蔭、玉石均可受邀請。難怪一些省籍資深作家對筆者怨嘆命之乖忤而運不逢時，過去受日人欺壓，現在受操權者之冷落，寧不痛恨嗎？英明　總統一向對內台一視同仁，不厚此薄彼，其仁德遠及國仇的日本尚『以德報怨』，可見元勳人格的偉大。

如代表國家遠征的少棒隊，不但為其出身地方增光，台胞與國家均沾其光。省籍資深之作家，過去在畫壇獲獎，亦即替出身地方爭了一口氣，如今卻被冷落，試問地方人士之心事如何？際此國步艱維之秋，舉國更需協力團結，可以苟且從事嗎？鷗波本擬將實情油印分發黨政首腦、一切民意代表及各言論界，又恐引起一千多萬台胞公憤，而影響團結。所仰愛國忠黨而有遠謀的　馬主委一定有妥善的辦法。

如第二部審查委員陳敬輝及盧雲生仙逝已久，郭雪湖遷居日本多年有名無實，應暫卸其職責，及早遞補省籍作家，以增加台胞向心力，以利團結。猶如立法院長、內政部長及議會首長等，國家大事仍可起用省籍人士無非是收攬人心。況藝術是風雅事，有何不便。以上是否之處供祈鑒核。如需要鷗波本人說明之處請示時間，當即依約拜訪。鷗波現仍任教國立藝專請事先賜示，或撥二八二九八電話（鷗波宅）實為幸甚。專此懇請

並祝

藝安

晚　黃鷗波　敬呈　六十年十月廿二日

〈致施金池書信〉

施廳長勛鑒：

首先感謝惠賜第三十三屆《全省美展集》，使我二十年停止參加省展的人得到欣慰，本次印刷製版可以說是最進步的一次，也就是廳長及貴部屬之功勞。

貴函中所載「批評指導」一詞實不敢當，即蒙垂詢又不能含珠不吐，謹將私感略陳一、二．恭祈諒解。

1.關於審查委員，以畫會團體占有特權真是要不得，因為團體畫會良莠不齊，有力的團體，自恃實力即是權威，不屑向中央立案，沒有足夠力量的團體卻爭先立案，結果有力的團體輪不到派員參與審查，後來想要再立案，同一種類又不能再立案。

2.如其他的審查委員雖有頭銜，有的本身的作品比一般出品者差，誰肯拿畫出來讓他審查，省展當然淪為學生展。我國過去軍政不安內憂外患，素不重視美展，建國六十八年（1979）全國美展只有八次，其中六次還是在台灣受省展影響而辦的，可見其一斑。台灣光復三十四年辦了三十三次的展覽會，與建國六十八年辦了八次的展覽，看其比例可知熱心之差別，這是教育廳之功勞，一方面也是台胞畫家過去耕耘爭取的成果，也可以說明省籍人士辦美展較熟練較有經驗。沒有台籍之教練及少棒球員就沒有世界三冠王之榮譽，沒有省籍的美術家為骨幹即沒有省展可言，所以評審委員應以本省籍為主，外省籍為副，因為外省籍總有一天打回大陸去，剩下來還不是要省籍的為本省的文化收拾殘局，所以不能喧賓奪主，審查委員以本省人為主，才有本省特色的地方性，等於省主席與地方首長起用本省人一樣，不相信請示 蔣總統也會贊同。如全國美展就不同，她有全國性的使命，可以包羅萬象，容納全國性的人才，以便將來收回失土時大大發揮最高的包容力。為甚麼省展有其本省的地方性？地方性也就是世界性，譬如蘭嶼有蘭嶼的地方性，所以值得觀光客花錢、花時間去參觀，引誘世界上觀光客來玩，如果沒有其地方性，誰肯花錢去呢？這不是地方性即是世界性嗎？現在新聞界競爭重新報導過去的台灣文學、音樂界重振台灣民謠，這也是著重地方性。四川有四川的特產，台灣也有台灣的特產，國畫在上海有上海派，在廣東有嶺南派的存在，過去也有北派、南派、文人派，台灣無妨有寫生派的新國畫的存在。把它摧毀的人，台灣文獻將會記載他的功過。

3.廳長領導省展應憑自己的良知，能以遠大眼光為省民設想，如有疑問，可詢問台籍元老畫家，以進決策，並恢復省展膠彩畫的展出制度，如遇無謂干擾，即以快刀斬亂麻的方式，明以大義。

廳長的建樹會永遠留在《台灣文獻》作後人的瞻仰，本人現仍受某書局之託，正執筆寫《台灣美術史》一書，也會撰文交代，永留給下一代作參考。是否之處還祈明察

並呈九年前呈送給馬壽華先生之拙文

　　　　　　　　　　　　　　　　　　　　　　　　　黃鷗波敬上　68.9.29

附錄二、詩詞與歌謠

〈冒雨雅集〉

雅會何堪雨濕身。淋漓鷗鷺見精神。

河山洗淨詩情爽。文字交遊興倍親。

〈遇颱風〉

雅會偏逢暴雨加。儒生不屈勇堪誇。

封夷難襲詩人志。缽韻悠揚筆放花。

〈酒癖〉

每為貪杯起酒狂。都因醉發誤忠良。醒來痛戒芳醇害。杯友偏逢又勸觴。

每因嗜酒失尋常。一醉如泥體態狂。本是謙虛君子慨。可憐宿癖起荒唐。

〈貧士〉

陋巷生涯貫自娛。何關物議笑窮儒。心田富足書盈架。忠恕長存德不孤。

佐飯薑鹽珍海岳。賞心風月網蜘蛛。猶期禿筆花開日。琴劍飄零志不渝。

〈按摩女〉

盲娃殘不廢。食力覓生機。

笛響三更月。杖臨半夜幃。

指挲情脈脈。眼瞖思依依。

按盡江湖士。知音感倍稀。

〈老妓〉

歷盡紅塵感歲更。煙花飄泊過平生。記曾舊曲迷蜂蝶。懶聽新聲妒燕鶯。

去日王孫誰尚健。當年桃杏孰留榮。青樓春去花無主。悟徹徐娘一片誠。

誤入煙花悔失貞。願同蘇小竟無成。三更枕冷青樓寂。萬緒心傷白髮生。

回憶春光慵對鏡。羞聽古調怯彈箏。尋歡蜂蝶今何在。誰念當年善送迎。

〈導遊小姐〉

嚮導觀光客。逢迎滴滴嬌。

名園纖指引。勝跡巧唇邀。

暢敘獅頭景。猶歌鹿耳潮。

滄桑憑燕語。侃侃說前朝。

〈歌星〉

珠喉苦練已多年。一曲揚名樂欲仙。

莫笑阿儂勤賣唱。為求藝術獨爭先。

新詞播唱態嬌妍。閃閃星光燦麗天。

胸震腰搖鶯舌潤。贏來聽眾為瘋癲。

〈留學生〉

他邦求學去。磨琢待完成。
壯志工兼讀。雄心熱與誠。
重洋憑破浪。金榜待留名。
閱歷榮歸日。爭光掃徑迎。

〈路燈〉

路旁燈綴數丈高。巷尾街頭屹立牢。
耿耿清輝開暮靄。惶惶孤影飄風鬥。
懷憐車胤今如往。不惜囊螢志自豪。
黑夜光明俱是賴。不請功德自擔勞。

〈違建〉

禁地偏來建宅居。無中生有苦當初。
暗驚違法難安寢。猶怕遭風易卷舒。
警局有人投紙虎。貧民無力護茅廬。
一枝難穩鷦鷯苦。破屋三椽盡折除。

〈誦經團〉

浮圖真偽本難猜。惑眾經團法會開。
群誦彌陀墮古磬。齊穿僧服跪蓮台。
無從食力悲丹甑。得免勞心捻佛財。
半解金剛竽充數。豈能降幅並消災。

〈脫衣舞〉

仙腰露盡影婆娑。贏得群雄醉夢多。
弱態淘金甘裸體。媚容回雪送秋波。
三更艷舞迷痴眼。一曲歡場演熱搓。
色相皆空何顧忌。人生畢竟是南柯。

〈夏蟬〉

哽咽槐陰逸韻清。嘶風泣恨入詩情。
可憐高潔無人信。長日斜陽響不平。

〈秋蟬〉

蕭瑟哀蟬入耳深。淒涼噪晚費孤吟。
可憐高潔無人信。槐影西風響易沉。

〈稻江洪氾〉

山洪海漲兩威揚。鬧市濤翻觸目傷。
永樂商場齊滅頂。太平民屋苦炊糧。
繁衢放艇紓危困。彩電無光見恐惶。
入眼滄波憐此日。心傷到處水茫茫。

〈假日花市〉

花商咸結市。攤位競排場。山水裝盆景。芰荷訝野塘。
玉堂誇富貴。金谷繞馨香。豪客求稀物。何關索價昂。

〈礁溪晴嵐〉

湯圍雨霽夕陽暄。雲樹霧開帶濕痕。
荒拓先賢功永在。泉含清礦水長溫。
龜山隔海晴光麗。鳥石臨流滴翠繁。
贏得蘭陽誇八景。四時春暖作桃源。

〈關渡分潮〉

朝西兩水匯經由。關渡安瀾聖母憂。
船去船回連滬尾。潮來潮往望江頭。
初逢鹹淡原分色。久併混清終合流。
萬頃波濤源萬派。滄洋納盡古今愁。

〈檀島再遇中秋有感〉

空中作夜遇中秋。檀島中秋今夜周。
兩日相逢三五夜。光陰倒轉感凝眸。
一年兩度慶中秋。非閏雙逢豈易求。
萬卷萬行誠有益。身經其境感悠悠。

〈紐奧良法國街剪影〉

法國街中風化奇。歌廳櫛比酒揚旗。發源爵士輕音樂。耳悅歌聲醉玉梔。
小型舞館座無多。憑票雙杯酒送客。電影春宮明壁上。舞台脫舞襯情歌。
脫衣舞館競新奇。赤體如嬰無一絲。男脫男賓門票免。專收女客賞雄姿。
一絲不掛賞胡姬。樂韻燈光豔舞痴。男士問津須購票。女賓免費任追隨。

〈地下酒家〉

底事歡場不掛牌。銷金醉窟暗中開。
節財魚色尋幽徑。賣酒售春遣艷媒。
踏破芒鞋難覓到。偏叫線引得穿來。
溫柔鄉裡提心處。鴛夢偏從地下催。

〈舊床情舊〉

房中歷盡幾辛艱。鴛枕仍橫舊帳開。
歲月如流更綠蓆。人生若夢憶紅顏。
悲歡半世同棲息。甘苦長年共寐關。
萃約高燒懷似昨。鬢痕床漆兩斑斑。

〈鳳凰城記趣〉

沙漠難能利歲收。賭城開放作新猷。
招來賦斂充經費。到處宏開不夜樓。

〈詩債〉

名人不斷惠佳章。步韻何難感異常。
不願苦吟揮禿筆。那堪廢寢索枯腸。
有台積滿慚前債。無計清還展日償。
差喜長存風雅賬。未曾對簿到公堂。

〈樂觀主義〉

人生如大夢。徹悟自無憂。
酒醉吟殘月。肴稀典錦裘。
有時知享受。無日未為愁。
萬事憑天定。何須計不休。

〈凌波迷〉

善演梁哥博盛名。能迷廿萬醉全城。
影星今勝王侯貴。人氣如潮湧出迎。

〈母雞真偉大〉

喔喔喔喔！嘓嘓嘓嘓！
母雞！母雞！真偉大！
愛護小雞不辭勞，膽子怎麼這麼好。
啄退惡壞貓和狗，勇敢奮鬥保平和。
喔喔喔喔！嘓嘓嘓嘓！
母雞！母雞！真偉大！
愛護小雞不辭勞，聲音怎麼這麼好。
較遠山雞都知跑，告急告急不辭勞。
喔喔喔喔！嘓嘓嘓嘓！
母雞！母雞！真偉大！
愛護小雞不辭勞，母雞成為防空壕。
不管禿鷹來空襲，匿避翅膀保平和。

〈小鳥的歌〉

吱吱叫叫　吱吱叫叫
小鳥！小鳥！你唱著什麼歌？
是春天的歌好　好香花開得很多
香風微微動　伴你跳舞又唱歌
吱吱叫叫　吱吱叫叫
小鳥！小鳥！你唱著什麼歌？
是幸福的歌　好姊妹很多
彩雲輕輕動　伴你跳舞又唱歌
吱吱叫叫　吱吱叫叫
小鳥！小鳥！你唱著什麼歌？
是豐收的歌　好糧食收得很多
農民都高興　伴你跳舞又唱歌

〈小螞蟻〉

小螞蟻！小螞蟻！對人很客氣。

遇父母就行禮。遇朋友就站立。

您好啊？我也好！讓您先過去。

小螞蟻！小螞蟻！合作很規矩。

有工作大家忙。做不完不休息。

您幫我我幫您。共同來奮起。

小螞蟻！小螞蟻！做事很合理。

積糧食並種地。沒凶年沒冬季。

您也勤我也勤。不怕餓和貧。

小螞蟻！小螞蟻！研究科學理。

未來事都先知。動作快感覺靈。

不怕風不怕雨。未到先防禦。

〈小蜘蛛〉

小蜘蛛！小蜘蛛！在草上，掛銀絲。

網未成，公雞嘻。展翅膀，弄壞網。

小蜘蛛！志不失。擇花傍，再掛網。

掛半成，大風狂。搖樹枝。弄壞網。

小蜘蛛！細細思。選屋角。再掛絲。

不怕風。不怕雞。很高興。更添絲。

小蜘蛛！掛好絲。很快樂。在高居。

有志者，事竟成。望四方，待月明。

〈為何愛著你一個〉（台語）

世間查埔人彼多！因何愛著你一個。

論財論勢你無賢（gau），也無比人較緣投。

你我真心相意愛，希望有好的將來。

希望好將來！

父母親戚都反對！笑我痴心不識（bat）事。

條件好的是真多。為何迷愛你一個。

你我真心相意愛，有苦有甜是應該。

有甜是應該！

同事同學都議論，笑我頭昏無標準。

不嫁聰明金龜婿，愛羅漢腳可憐代。

你我真心相意愛，希望有好的將來。

希望好將來！

〈大家樂〉（台語）

大家樂！大家來！大家來發財！

號碼電腦算出來，科學計算也會知。

都是糊塗亂使來，頻率無人會當知。

大家樂！大家來！大家來發財！

問佛求神不應該，神佛不管世俗事（代）。

都是神棍黑白來，頭路無顧家受害。

大家樂！大家害！大家來破財！

無緣無故思發財，本錢蝕（咬）了汝即知。

某子哭飢（夭）上界害，傾家蕩產可憐事（代）。

大家樂！大家害！損身兼破財！

你若真正想發財，台灣錢淹腳目來。

開源開拚即應該，家庭圓滿會和諧。

〈雛妓的歌〉（台語）

十三四歲少女孩，應該讀書在校內。

為何墮落煙花來，好花未開人要採。

暝日接客不應該，暗無天日可憐事（代）。

十三四歲少女孩，發育未全囝仔栽（苗）。

賣做妓女大不該，注射發育促進劑。

強制化妝也悲哀，接客最少三十擺。

十三四歲少女孩，出賣皮肉的生涯。

嫖客連續直直來，老的可以做阿公。

少年的可做老父，恁查某囝敢肯賣。

十三四歲少女孩，做人錢樹搖錢財。

五花十色嫖客來，花柳病傳染害。

且恁心肝摸看買，為何折磨囝仔栽（苗）。

〈淡水河〉

淡水河！淡水河！月光照銀波。

島都台北在你的懷抱，你親像慈母的搖囝歌。

輕聲安慰，溫存體貼，優美柔和，不斷滔滔。

碧漂煙景，景美風情，艋舺繁華，包容一切。

使人安息，恢復疲勞，精神飽滿，希望提高。

淡水河！淡水河！旭日照銀波。

島都台北在你的懷抱，你親像幽情的輕音樂。

鼓勵勇氣，啟發生機，明朗活潑，不斷滔滔。

永樂繁華，大橋車聲，三重燈影，包容一切。

使人前進，充滿信心，精神飽滿，意志堅牢。

淡水河！淡水河！斜陽照金波。

島都台北在你的懷抱，你親像優美的好詩篇。

使人陶醉，給人快樂，情意綿綿，不斷滔滔。

關渡分潮，屯山翠聳，觀音倒影，不斷滔滔。

岸邊田園，河中魚蝦，鴨群人伴靠汝生活。

〈溫暖家園〉

家電設備皆新型，標準新家庭。

有食在面（臉）有穿在身，富裕乃是真！

一對子女恰恰好，家中是活寶！

左鄰右舍不相親，自樂一家人！

爸爸媽媽都上班，我也要上課。

門戶小心都要上鎖，鑰匙要帶好。

下課不完也不跳，最怕鑰匙掉。

擔心有家回不了，遊戲都不要。

回家沒父也沒母，客廳冷冰冰。

冰箱裡吃喝樣樣有，玩具雜誌多。

心裡委屈向誰說，又怕壞人來。

電話鈴響不敢接，門響不敢開。

只求媽媽常在家，心裡就平安。

在校放心大玩大跳，不怕鑰匙掉。

回來媽媽笑相迎，勝吃冰淇淋。

希望媽媽不上班，溫暖滿家園。

〈掃帚〉

掃帚！掃帚！你的工作很特殊。

犧牲自己為人謀福利。

自己髒兮兮，任人瞧不起！你也不生氣。

替人淨環境，沒人感謝你，你也不埋怨。

默默沉沉，沉沉又默默。

你沒有人無所謂，人沒有你衛生廢。

掃帚！掃帚！你的工作很特殊。

有人叫你屋角打蜘蛛。

有人也要你，要你淨房屋，消除髒與汙。

我也需要你，為社會服務，來個大掃除。

不怕豪門，不怕惡勢力。

淨盡社會的髒亂，清除所有髒與汙。

註釋：

① 嘉義工業學校1943年之後始正式設立。黃鷗波自述之「嘉義工業學校」，應是「嘉義簡易商業學校」於1921年增設工科後，更名為「嘉義簡易商工學校」，是「嘉義工業學校」的前身。

②「31.8元」可能是指從「基隆港」至日本北九州「門司港」的船費，亦有可能還包含嘉義到東京的海陸套票。

③ 分別載於1947年《台灣文化期刊》2卷4期4頁，以及2卷5期14頁。

④ 莊喆，〈鴻溝鮮明的全省美展〉（上），刊載於《聯合報》新藝八版，1962年6月11日。

⑤ 大約長116.5，寬約70-90公分。

參考文獻：

‧黃冬富，《台灣全省美展國畫部門之研究》，台南市：復文圖書出版社，1988。

‧黃承志等，《黃鷗波作品集》，台北市：寶島文藝出版社，1993。

‧林柏亭，《嘉義地區繪畫之研究》，台北市：國立歷史博物館，1995。

‧台灣省立美術館編輯委員會，《黃鷗波八十回顧展》，台中市：台灣省立美術館，1997。

‧黃鷗波著，江寶釵選編，《浮搓錄》，嘉義市：嘉義市立文化中心，1997。

‧陳嘉翎主訪編撰，《黃鷗波——書畫交融》，台北市：國立歷史博物館，2004。

‧黃承志，《台灣畫達人——黃鷗波書畫集》，台北市：國立歷史博物館，2006。

‧黃承志，《台灣畫達人——黃鷗波論文集》，台北市：國立歷史博物館，2006。

‧蕭瓊瑞主持，林明賢主編，《台灣全省美展文獻彙編》，台中市：國立台灣美術館，2009。

‧創價藝文中心委員會編輯部，《儒風薰染——黃鷗波藝術紀念展》，台北市：台灣創價學會，2013。

‧黃子齊，《光復初期台灣美術思潮之研究——以青雲美術會為例》，南華大學視覺與媒體藝術學系碩士論文，2014。

Depicting the Picturesqueness of the Pastoral: The Artist Huang Oupo

Lin Po–ting

In 1927, Taiwan Education Association hosted Taiwan Fine Art Exhibition. The nominated or awarded painters were reported by the press and thus known by the public as promising figures, which made more students dare to be artists despite their family's objection.

Huang Oupo was born on 04.04.1917 in Chiayi, where the social atmosphere and lifestyle had changed from the ones of Qing Dynasty into the ones of Japan.

Huang's paintings done before 1946 were barely left due to the war. His earliest works could merely be traced to the ones created for Taiwan Government Fine Art Exhibition, the exhibitions of Chuen-meng Painting Association and of Ching-yun Painting Association. In this period, Huang also participated in Tai-Yang Art Exhibition and Art Exhibition by Taiwan Provincial Teachers.

Huang partook in the exhibitions with his works made in two-tracked way in 1950's, such as the heavy color paintings displayed in Taiwan Government Fine Art Exhibition, which feature bigger sizes, rigorous techniques of drawing and lack of inscription, and the gentle pieces of colored ink-wash displayed in the exhibitions of Chuen-meng Painting Association and of Ching-yun Painting Association, which usually have inscriptions on them. He shook off the limit caused by the two-tracked way of creation in 1970's.

Since he started to participate in Taiwan Government Fine Art Exhibition (from the first to the eleventh), Huang had won prizes for many times, making him gradually emerge in the art circle. At that time, Huang's identity still had to be censored when he contributed his paintings to the exhibitions; therefore, he was cautious about the subjects of his works and the performance of his techniques, presenting them in the form of pure paintings with a solemn style, as the ones displayed in the prior Taiwan Fine Art Exhibition and Taiwan Governor-General's Art Exhibition. As for the works for the exhibitions of Chuen-meng Painting Association and of Ching-yun Painting Association, their sizes were smaller, along with inscriptions and easier brushworks.

Though the exhibitions of Chuen-meng Painting Association and of Ching-yun Painting Association were unofficial, the paintings showed in those exhibitions were still crucial, since they revealed the artist's temperament in a more flexible environment. From the 26th Taiwan Government Fine Art Exhibition (1971) on, Huang had been chosen as the invited artist or one of the members of the jury or the committee, which meant that his identity did not need to be examined as before.

Shapes, colors and dictions are essential elements in Huang's works to convey messages. The dictions are significant owing to Huang's background: he was cultivated by Chinese classic literature, being enthusiastic about the classics, devoted himself to the poetry club, teaching Chinese, and being interested in the traditional customs of villages as well as the ancient practice of the ethics.

Huang has an optimistic character. The artist Lin Yu-shan once said: "Mr. Huang is intelligent and passionate. He has a sense of humor in his words. Mr. Yu Mi-Jeng appreciates his poems and nursery rhymes." His personality is helpful for his portrayal of people's hardship in a satirical or humorous way to speak for people and please them. Wang Bai Yuan had once praised his works and compared him to Feng Zikai.

Huang Oupo practices his belief of sketching in his whole life, blends his poetry into the paintings and is concerned with the use of colors. I think Huang Oupo in his late years has become an eastern gouache literatus artist.

郷里の詩情を描く美術家―黄鴎波

林柏亭

　1927年、台湾教育会が主催した「台湾美術展覧会」（略称「台展」）が始まり、入選や受賞した画家は、新聞などのマスメディアから報道され、一時的に社会大衆に注目される人物となった。この頃から、家族の異議を排除できる勇しく若い学生が徐々に増加し、彼らはプロ画家の道に進んでいった。

　黄鴎波は1917年4月4日に、嘉義に生まれた。彼が少年期に過ごした嘉義の社会は、清王朝の遺風から日本植民地時代へと徐々に変化していた。

　戦乱のために1946年以前、黄鴎波の作品は残っていなく、省展、春萌画会、青雲画会に参加するまでの作品は現存している。この時期に台陽展や教員美展にも出品したが、展覧会出品に関する最も豊富な文献資料は省展についてである。

　1950年代に黄鴎波は二つのアプローチで出品した。例えば省展の作品は題詩なし、画幅のサイズが大きく、厳密な筆法で色鮮やかに描いている一方で、春萌や青雲画会の作品は、比較的安易な水墨淡彩の小品であり、多くは詩文も付いている。約1970年代、彼はこのような自己制限であるパラレルな方法から脱した。

　1960年代から1980年代まで台湾の経済が好転し、国内外の観光事業が繁盛し、画廊、美術館、県市文化センターも相次いで設立した上で、各種の画展も増えた。それ故、画壇の展覧会は多様化し、黄鴎波の制作はもと中心とした省展から離れたが、省展への関心も依然として続いている。

　第一回から十一回までの省展に参加して以来、黄鴎波は何回も受賞し、画壇に頭角を現すことになった。この時、彼はまだ作品の審査のため、画題の選択と技法の表現を慎重に考えた。作品は「荘重体」に属する純粋な絵画として制作された。これらの作品は全て題字なし、台展、府展と同じようにより大きな画幅の形を踏襲している。その一方、春萌や青雲画会への出品作の画幅はより小さく、用筆が比較的軽妙で、大部分は詩文が付いている。以上の二つの類型から見ると、黄鴎波は「省展」を公的な場として最も重要な展覧会と見なし、「台陽展」、「教員美展」、「春萌」や「青雲画会」が在野の展覧会と考えたことが分かる。これらの小さな展覧会で、無意識的に自己の個性を表すことができたことは、看過してはならない。

　第二十六回省展（1971）以後、黄鴎波は招待作家や審査委員となり、出品作が審査される必要がないため、自分が認める作品を気楽に発表できることとなった。

　黄鴎波にとって、「形色」と「文字」は絵画制作のために、非常に重要な表現手段とメディアである。特に文字が彼にとって重要なのは、子供の頃に伝統的な経書詩文によって育まれたからである。それから黄鴎波は常に古代文学に心を惹かれ、詩会の活動に情熱を注ぎ、また、漢文の授業を教えている。彼はさらに、村の古い風習や古代の儀礼にも興味を持っていた。

　黄鴎波の性格は楽観的で明るい。「鴎波君は賢くて熱心で、そしてユーモアのある人である。游彌堅さんは彼の民俗趣味がある詩文と童謡を賛称した」、また「雅宴や集まりの時、鴎波君がいれば必ず盛り上がって、笑い声は続いている」と林玉山が述べている。彼の楽観的かつユーモアがある性格は、故郷の町民の苦難を描写する時に役に立ち、風刺やユーモラスな方法を用い、小市民のために憤慨している。また、観者は心から微笑むことを得る。王白淵はかつて彼の作品を賞賛し、「台湾の豊子愷」と彼を褒め称えた。

　画壇で長年奮闘してきた黄鴎波は、台湾の豊子愷という賞賛に自己満足していなかった。彼の人生は写生の精神を実践することであり、作品には詩文を統合するだけでなく、色彩にも注意を払った。筆者は晩年の黄鴎波の絵画が写生派の中の膠彩文人画家へと発展していたと考える。

圖 版
Plates

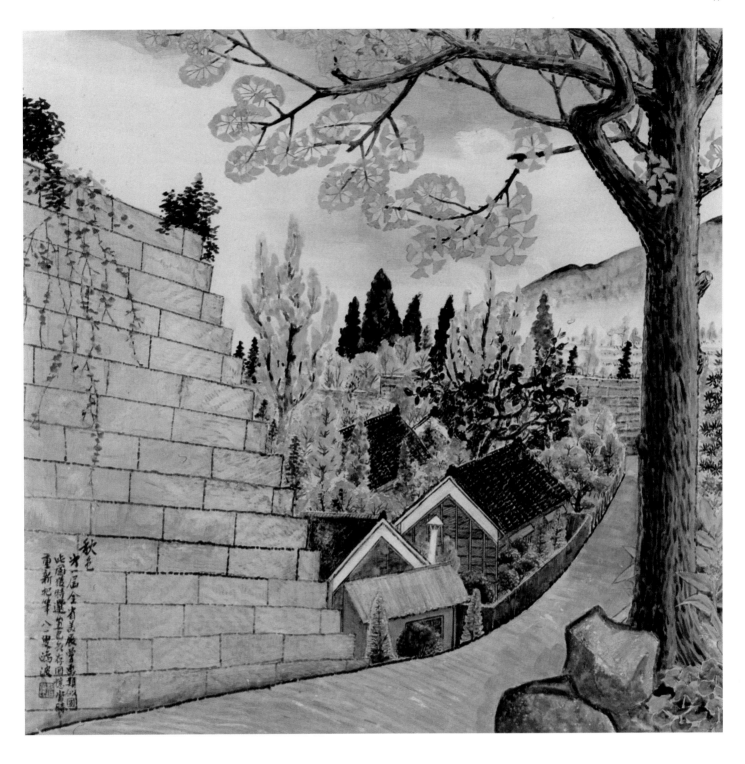

圖1　秋色（重繪）　1946年第一屆省展初繪　膠彩、紙本
Autumn　Gouache on Paper

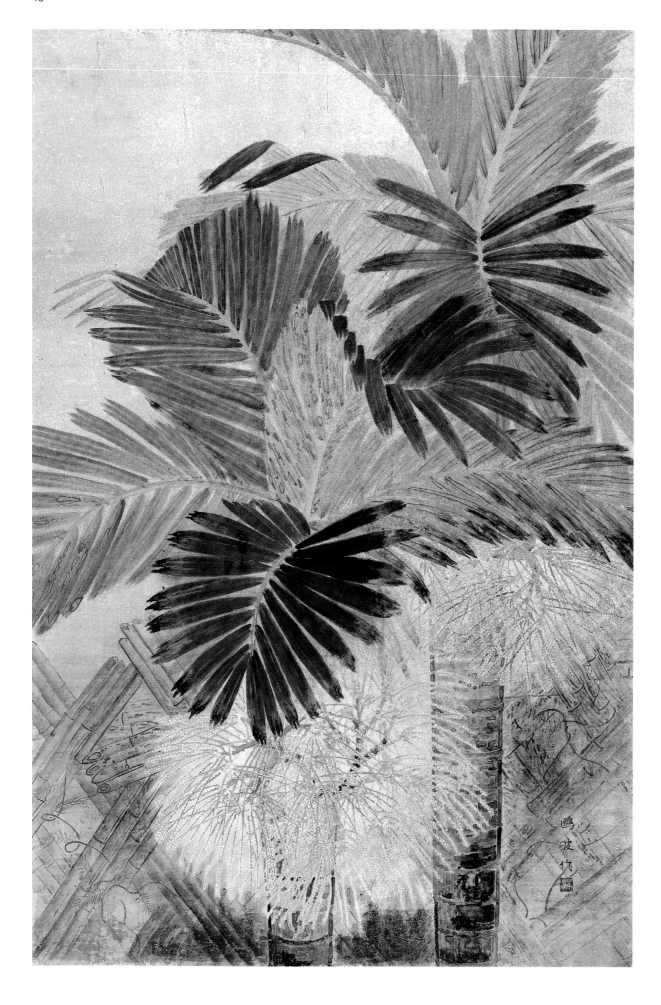

圖2　南薰　1948　膠彩、紙本　第三屆省展
South Mists　Gouache on Paper　158×106cm

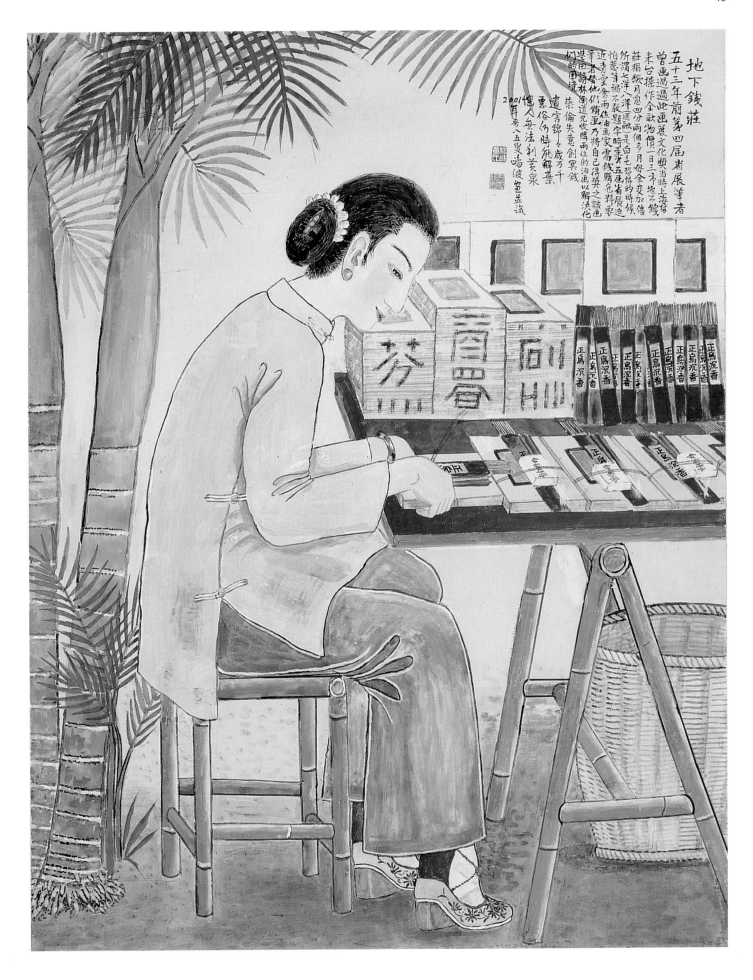

圖3　地下錢莊（重繪）　1949年第四屆省展初繪　膠彩、紙本
The Covert Money Dealer　Gouache on Paper　117×91.5cm

圖4　新月　1949　膠彩、紙本　第四屆省展
Dusk　Gouache on Paper　100×66.5cm

圖5　樹蔭納涼　1949　彩墨、紙本
Under the Tree　Ink and Color on Paper

圖6　晴秋（重繪）　1951年第六屆省展初繪　膠彩、紙本
Fine Autumn Day　Gouache on Paper　74.5×107.5cm

圖7　漁寮　1951　膠彩、紙本
Fishing Hut　Gouache on Paper　74.5×107.5cm

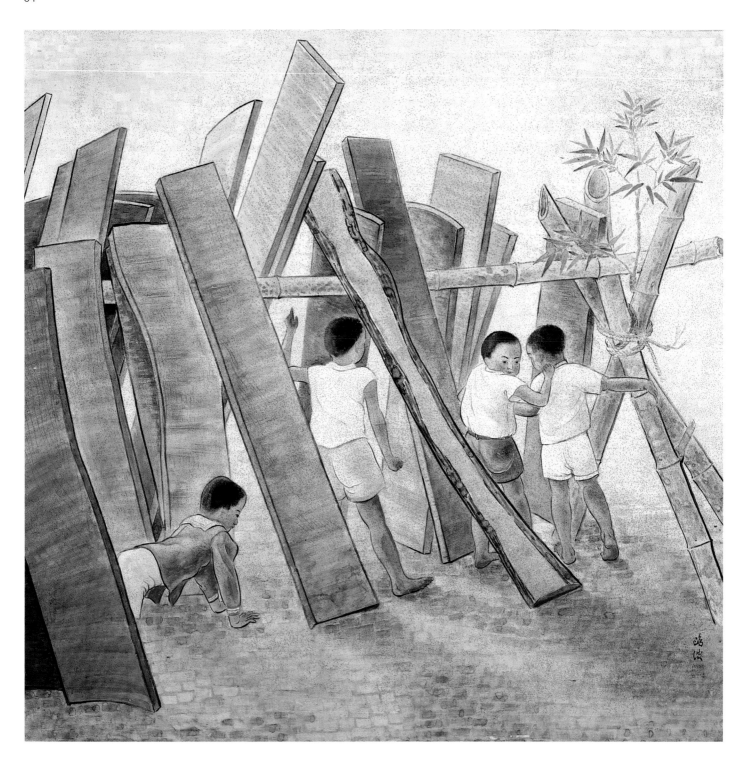

圖8　斜照　1952　膠彩、紙本　第七屆省展
Evening Ray　Gouache on Paper　116.5×119cm

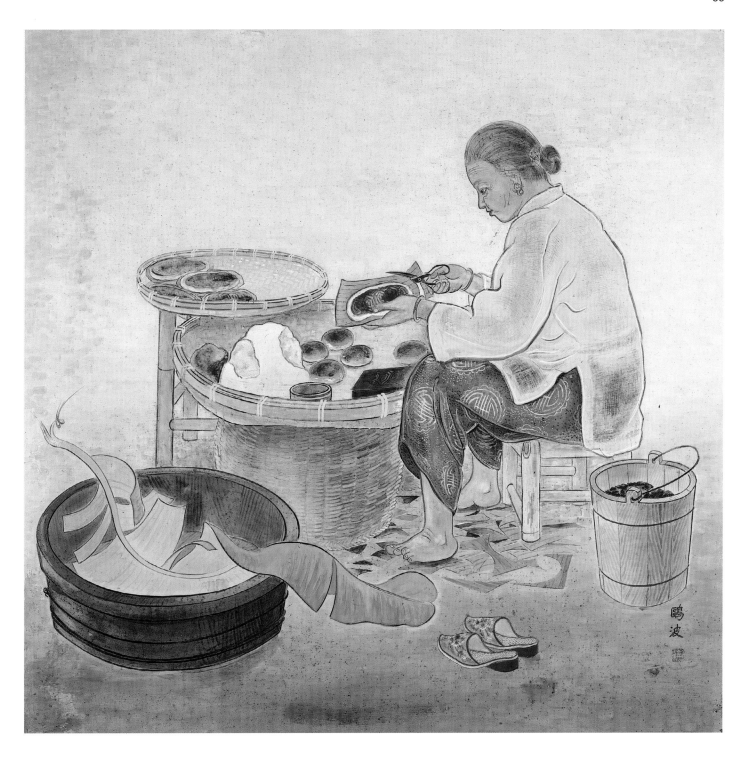

圖9　家慶（重繪）　1953初繪　膠彩、紙本　第八屆省展
Home Celebration　Gouache on Paper　115.3×118.5cm

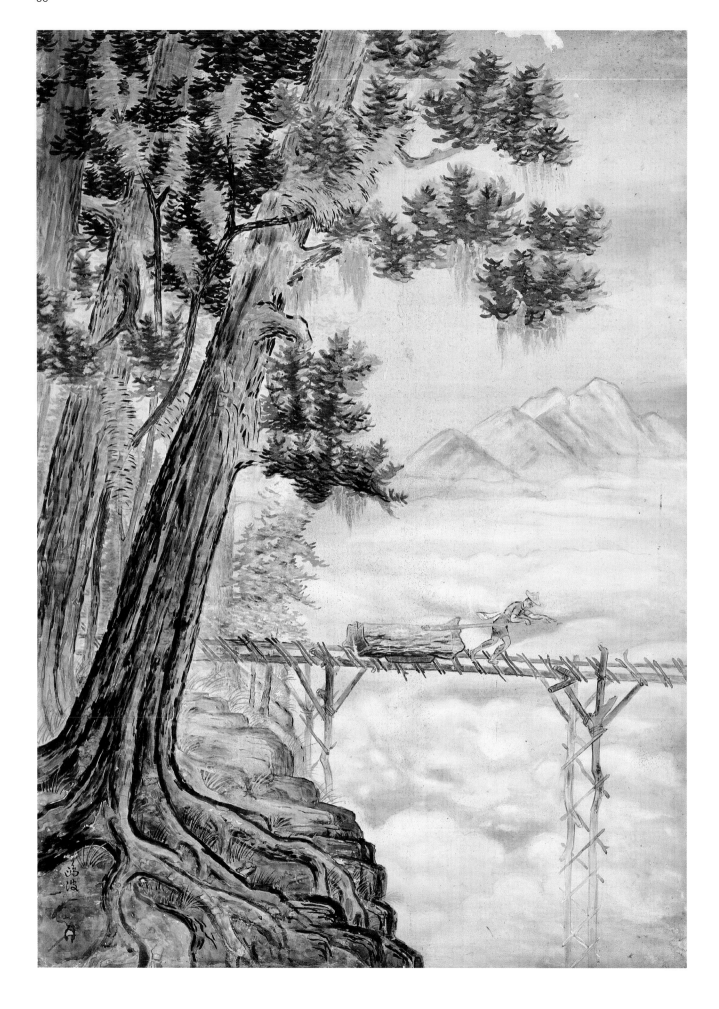

圖10　木馬行空　1950　膠彩、紙本　第二屆青雲展
Wooden Horse Walking in the Sky　Gouache on Paper　117×84.5cm

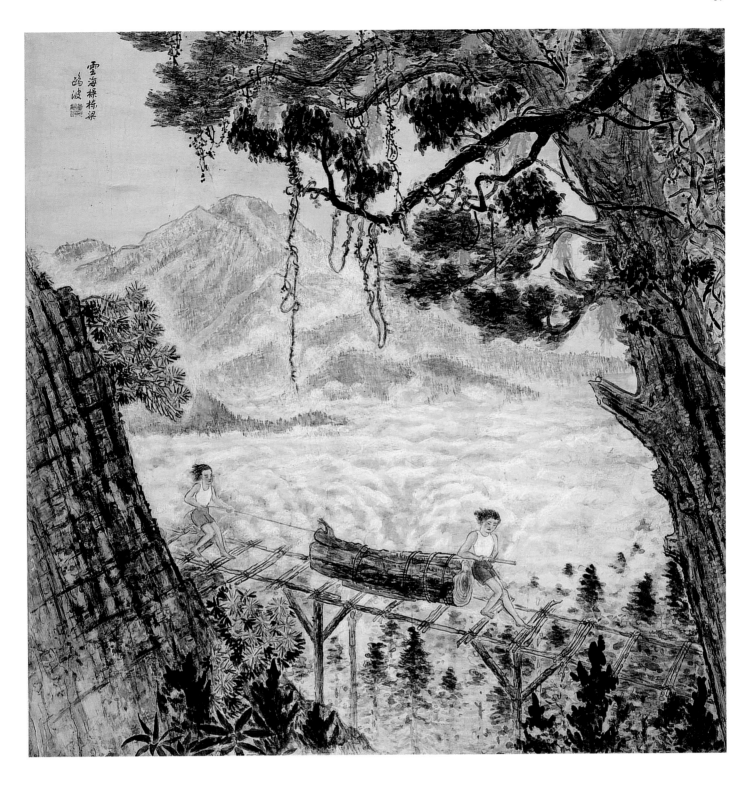

圖11　雲海操棟樑　1953　膠彩、紙本
Beams in the Clouds　Gouache on Paper　114×114cm

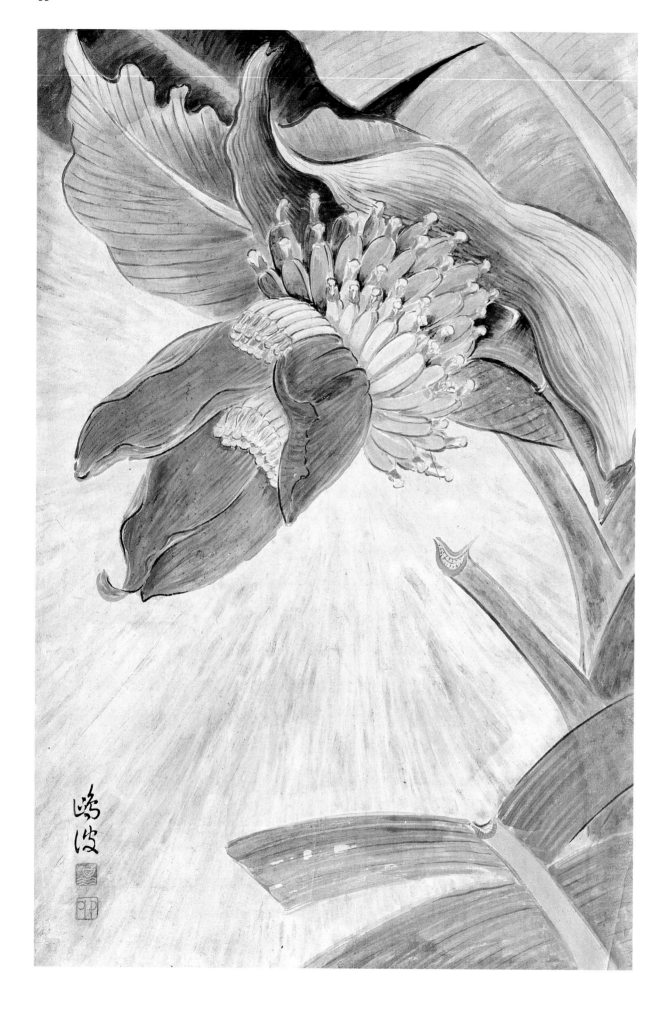

圖12　蕉蕾　1953　膠彩、紙本
Banana Bud　Gouache on Paper　66×44cm

圖13 豔陽（重繪） 1954初繪 膠彩、紙本 第九屆省展
Bright Sun Gouache on Paper 109×74.5cm

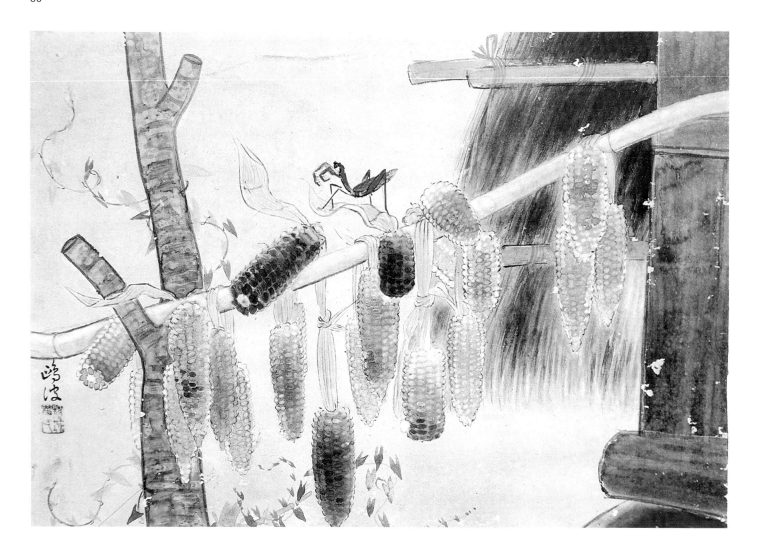

圖14　麗日　1956　膠彩、紙本　國立台灣美術館典藏　第三屆教員美展
Fine Day　Gouache on Paper　35×52cm

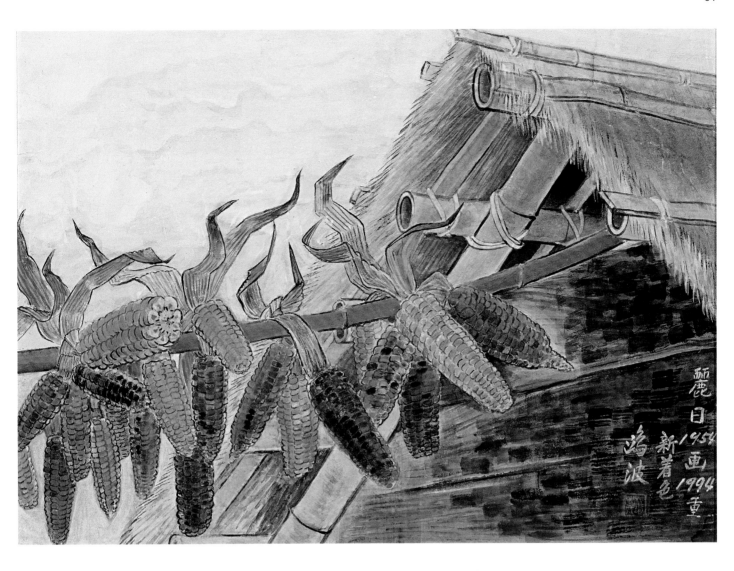

圖15　麗日（重繪）　1954初繪，1994重繪　膠彩、紙本
Fine Day　Gouache on Paper　39.5×57cm

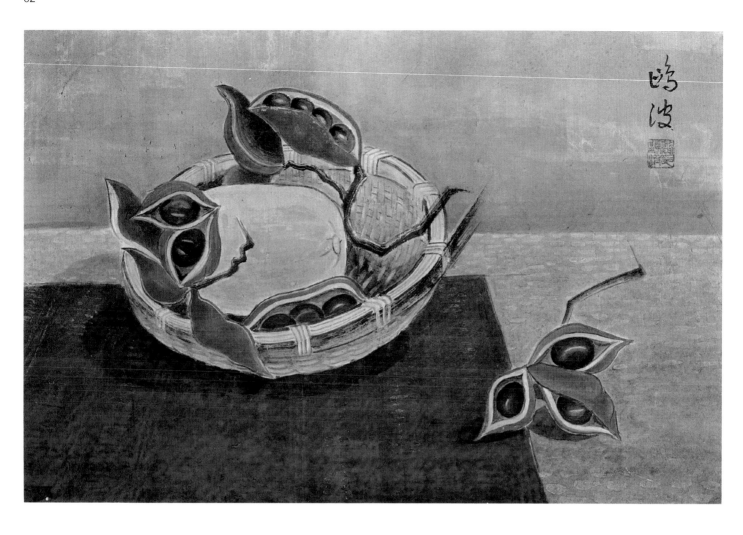

圖16　南國珍果　1954　膠彩、紙本
Southern Treasure　Gouache on Paper　33×45.5cm

圖17　蛤蜊　1954　膠彩、紙本
Clam　Gouache on Paper　33×52cm

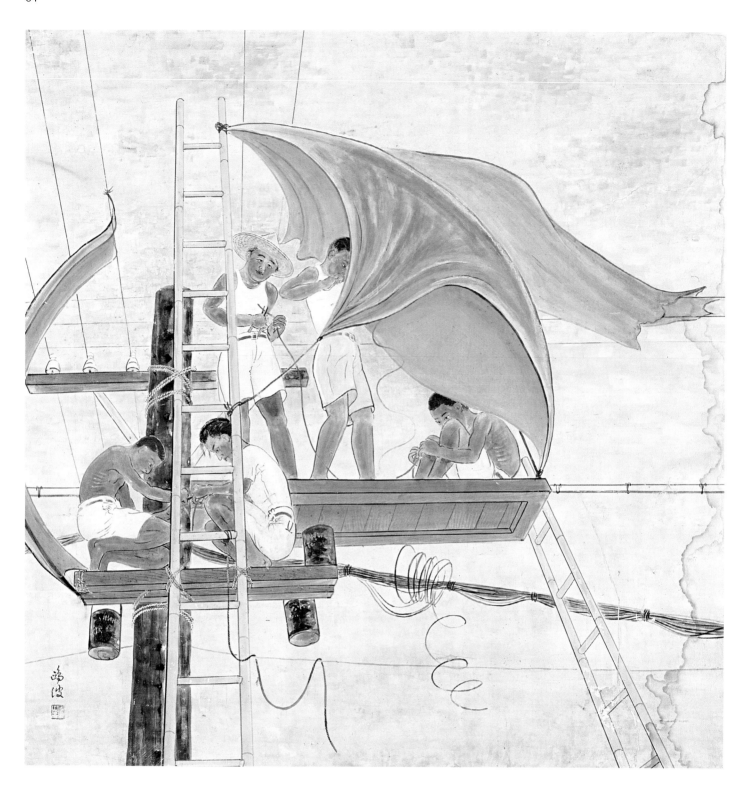

圖18　勤守崗位　1956　膠彩、紙本　第十一屆省展教育會獎
Holding Position　Gouache on Paper　114×113cm

古来蕞爾子學诗書嘆息滄粟舊制敉挨餓儒師室壯志向如斀學賣煙兒

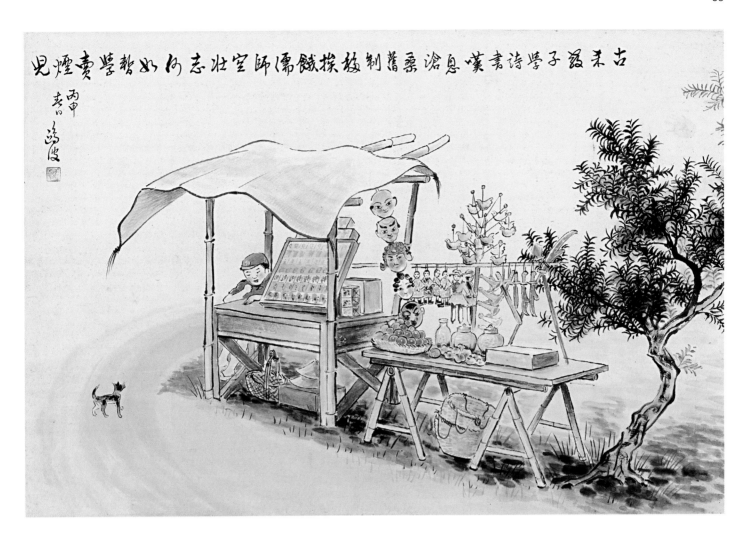

圖19　路邊小攤　1956　膠彩、紙本
Vendor Stand　Gouache on Paper　45×68cm

夫為斯文誤儀防子不嫌擇店攤販市效學賣香煙 丙申喜白 海波

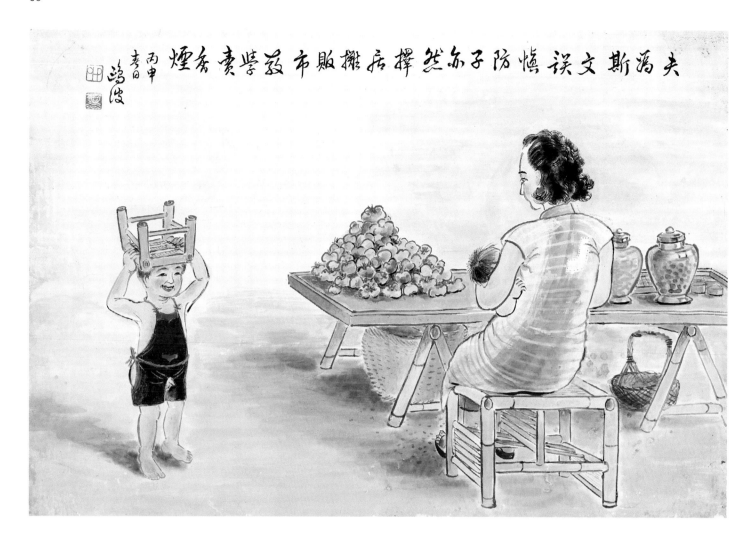

圖20　今之孟母　1956　膠彩、紙本
The Modern Mrs. Meng　Gouache on Paper　44×65cm

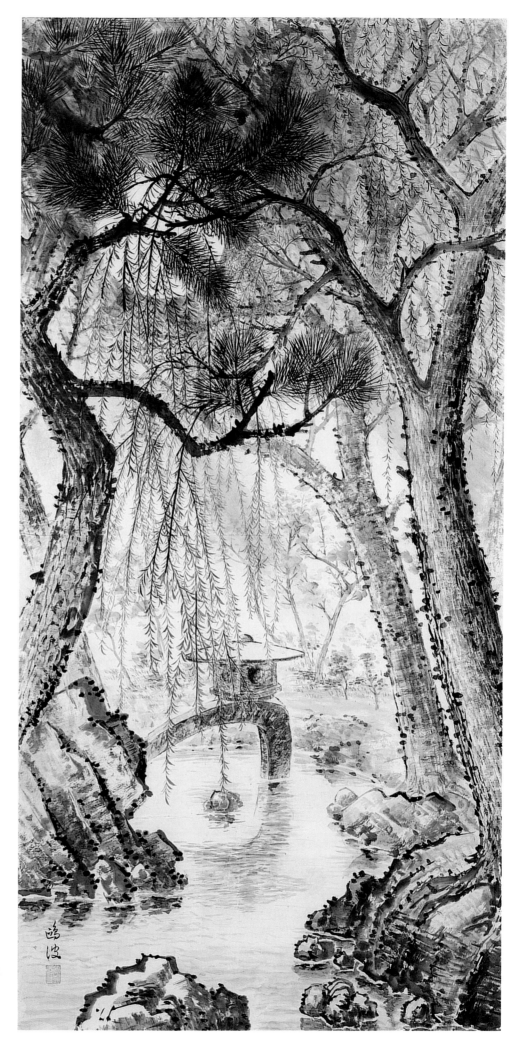

圖21　水流楊柳月　1958　水墨、紙本
（立軸）
Waters, Willow, and the Moon
Ink on Paper　179.5×90cm

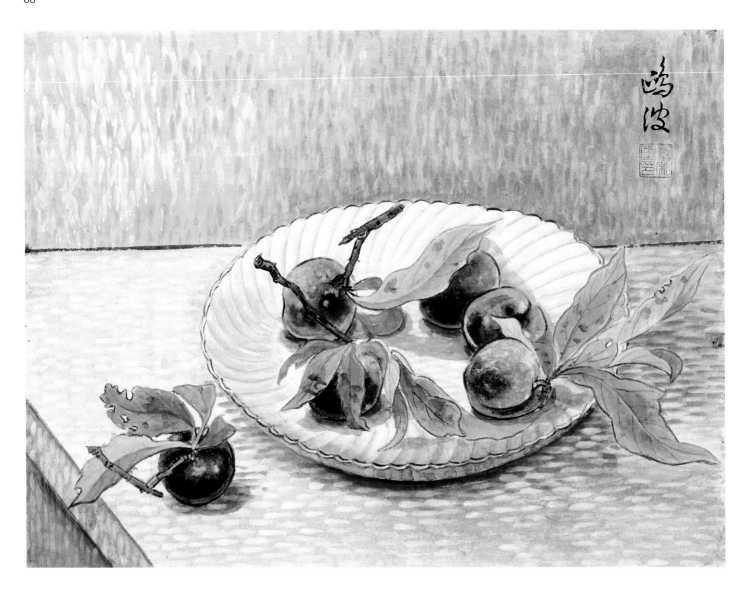

圖22 盤果 1960 膠彩・紙本
A Plate of Fruits Gouache on Paper 39×53cm

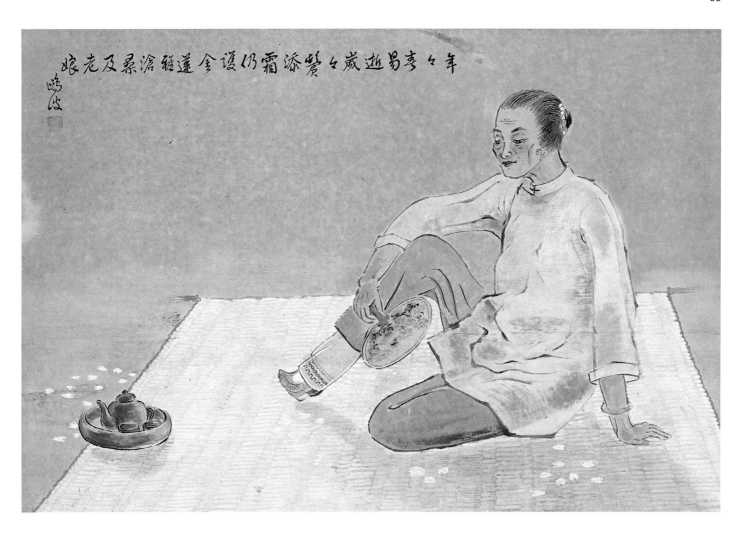

娘老及景滄雜蓬金護仍霜添鬢々歲逝蜀妻々年

圖23　惜春　1965　膠彩、紙本
Remember Spring　Gouache on Paper　44×65cm

圖24　南京紫金山　1965　膠彩、紙本
Mt. Zijin　Gouache on Paper　58×69cm

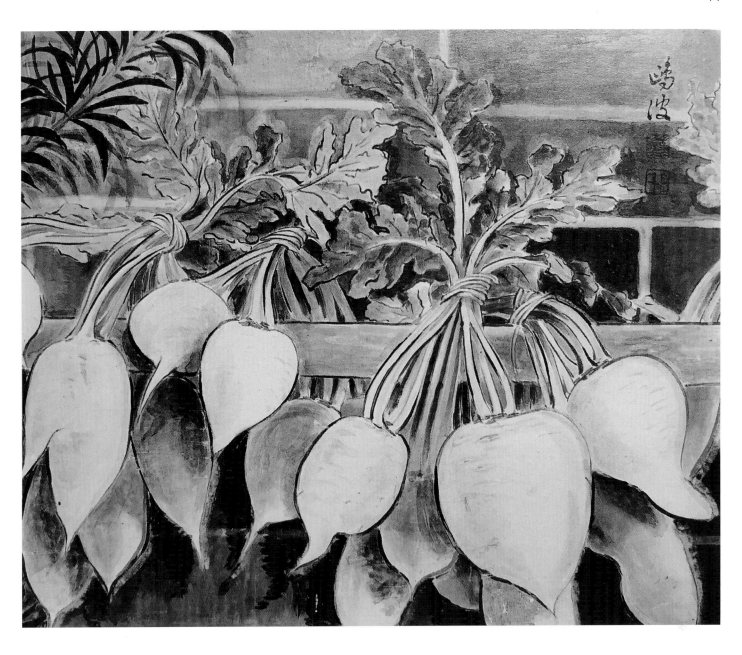

圖25　好彩頭　1966　膠彩、紙本
Fortune　Gouache on Paper　39×45cm

圖26　野柳　1968　膠彩、紙本
Yehliu　Gouache on Paper　51.5×71cm

圖27　野柳風光　1968　膠彩、紙本
Yehliu　Gouache on Paper　43×68cm

圖28　海之湧浪（野柳）　1968　膠彩、紙本
Waves　Gouache on Paper　52×72.7cm

圖29　野柳雨後　1968　膠彩、紙本
After the Rain at Yehliu　Gouache on Paper　46×65cm

76

圖30　迎親　1971　膠彩、紙本
Meet the Bride　Gouache on Paper　89×115cm

圖31　西螺七劍　1972　膠彩、紙本
The Seven Swords in Xiluo　Gouache on Paper　48×67.5cm

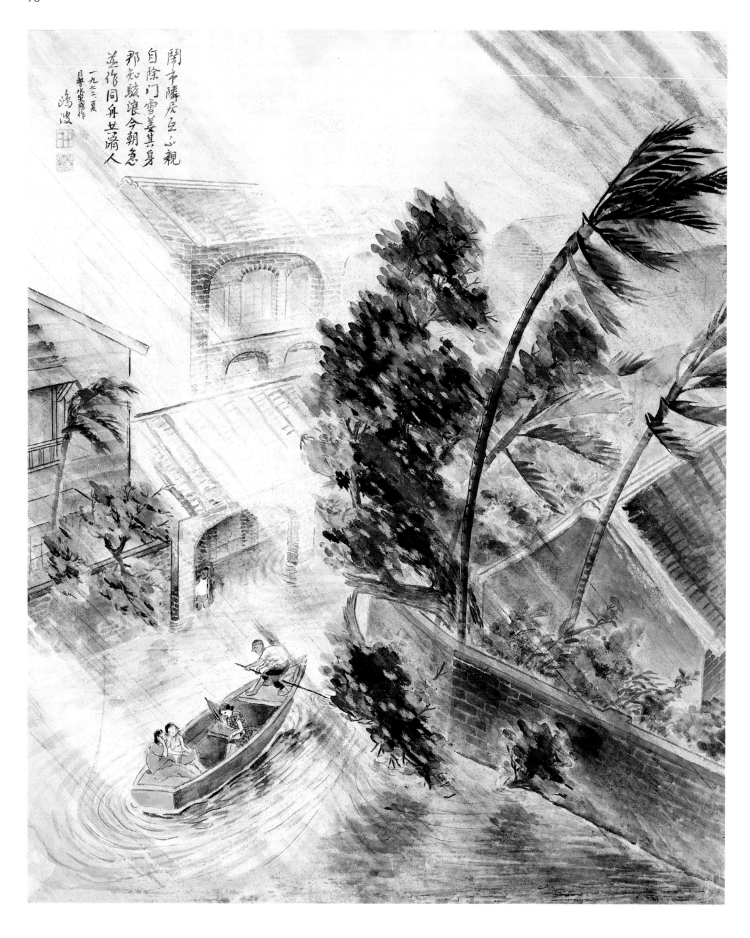

圖32　同舟共濟　1972　膠彩、紙本
In the Same Boat　Gouache on Paper　70×58cm

圖33　幽林曙光（阿里山之晨）　1972初繪，1986重繪　膠彩、紙本　第二十六屆省展（首次膠彩畫類邀請展出）
Dawn at Alishan　Gouache on Paper　112.5×91.5cm

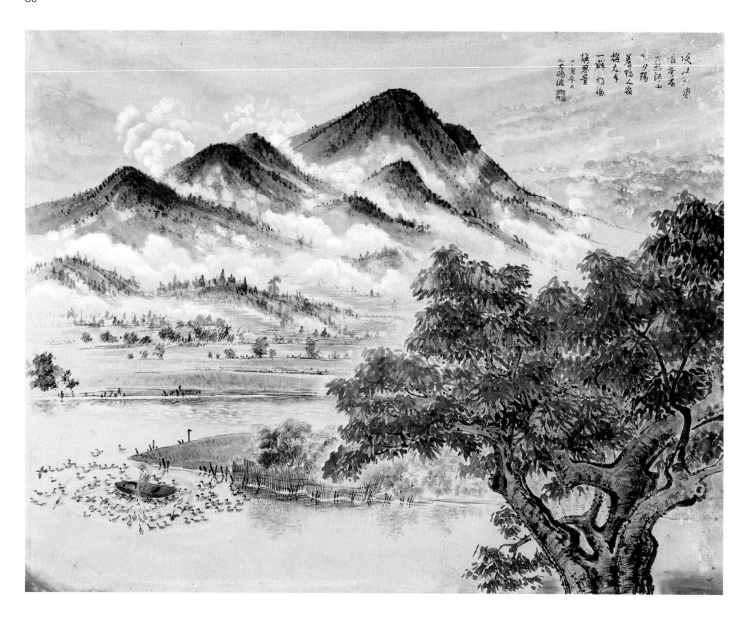

圖34　養鴨人家　1974　膠彩、紙本
Duck Farmer　Gouache on Paper　87×111cm

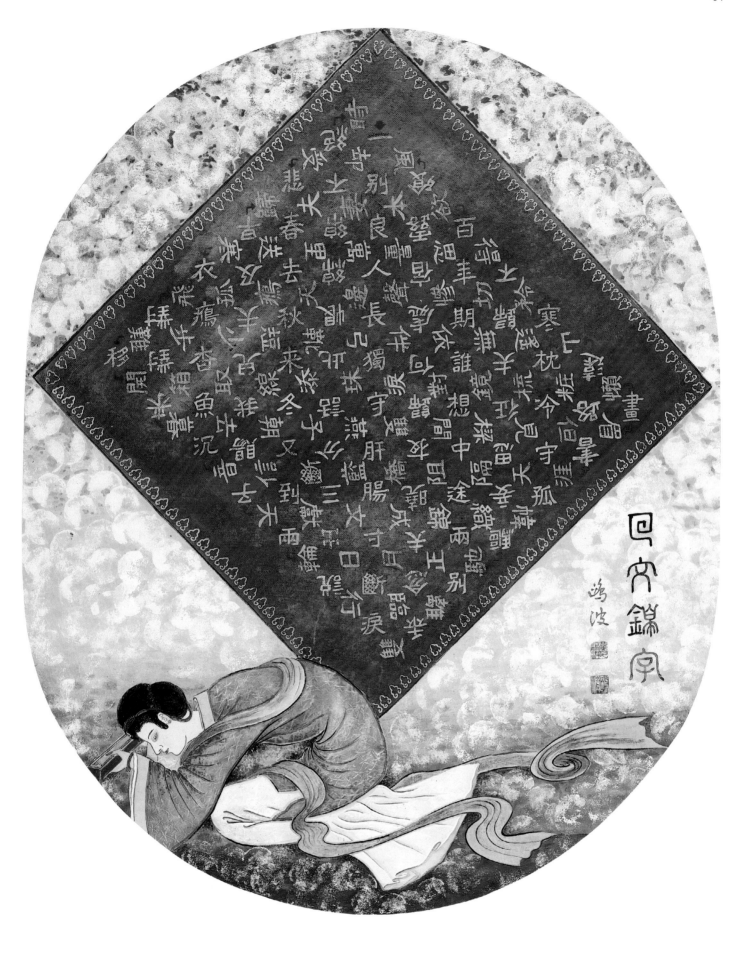

圖35 回文錦字 1974 膠彩、紙本
Square Characters Essay Gouache on Paper 108×86.5cm

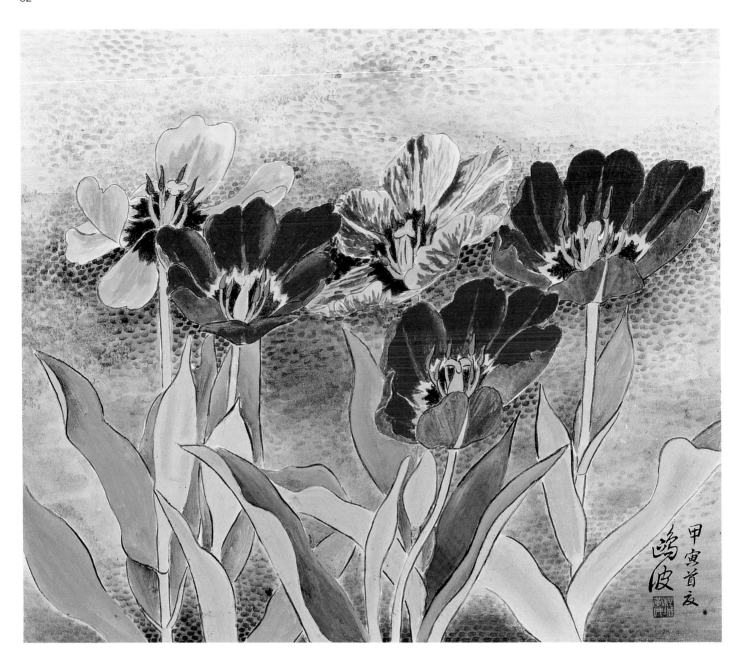

圖36　鬱金香　1974　膠彩、紙本
Tulips　Gouache on Paper　45×53cm

圖37　台北竹枝詞　1975　膠彩、紙本
Taipei Ditties　Gouache on Paper　69.5×135.5cm

黑毛己子
白毛己子
黑白爭食
綠毛己子
敗毛己子
冷眼方觀
優傷芳敗
自力圖強
切記！
切記！
乙卯冬
鴻波

圖38　全家福　1975　膠彩、紙本　高雄市立美術館典藏
Family　Gouache on Paper　135.5×69.5cm

圖39　培育鬥志　1976　膠彩、紙本
Readying for Battle　Gouache on Paper　59×109cm

圖40　深秋　1976　膠彩、紙本
Late Autumn　Gouache on Paper　81×117cm

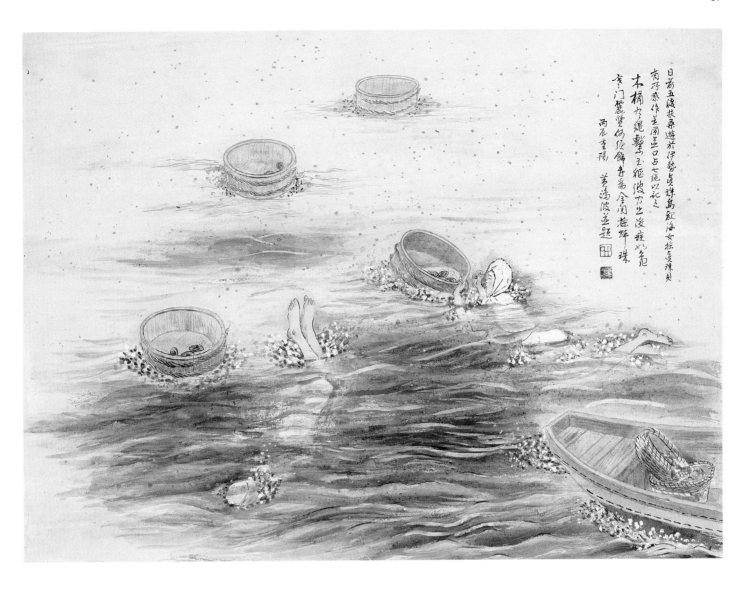

日前五渡扶桑遊於伊勢志摩諸島觀海女採氣礫貝
有所感作並圖並口占七絕以記之

本桶於龜擊玉縋波方生浚哉如兔
寰门麗覺何須餔寺喬念閣掉輝珠

丙辰重陽 黄鴻俊並題

圖41　海女　1976　膠彩、紙本
Women of the Sea　Gouache on Paper　64×87cm

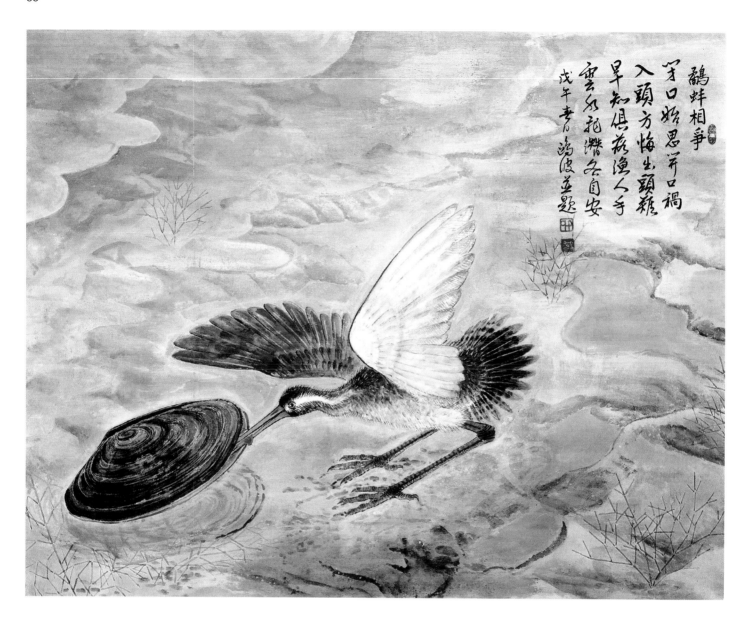

圖42 鷸蚌相爭 1978 膠彩、紙本
The Calm and the Snipe Gouache on Paper 66×85cm

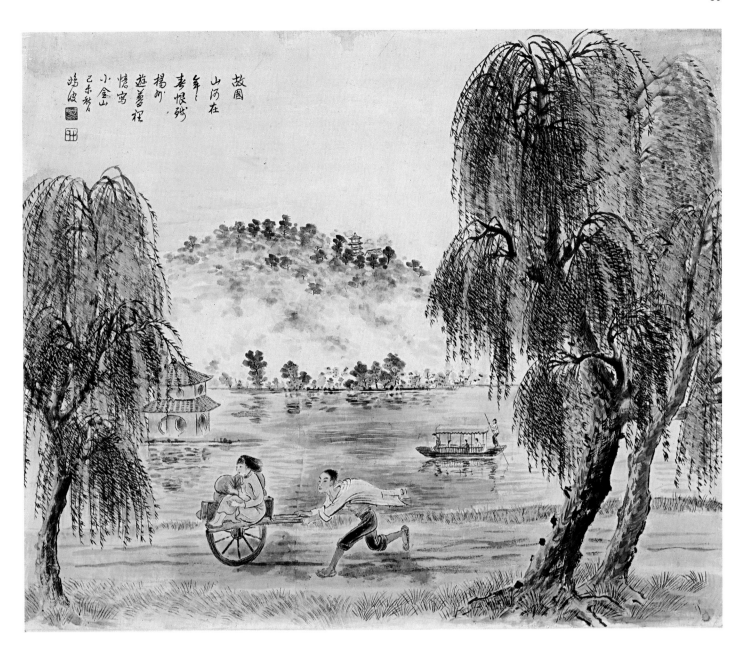

圖43　夢揚州　1979　膠彩、紙本　第三十四屆省展
Reminisce of Yangzhou　Gouache on Paper　70×92cm

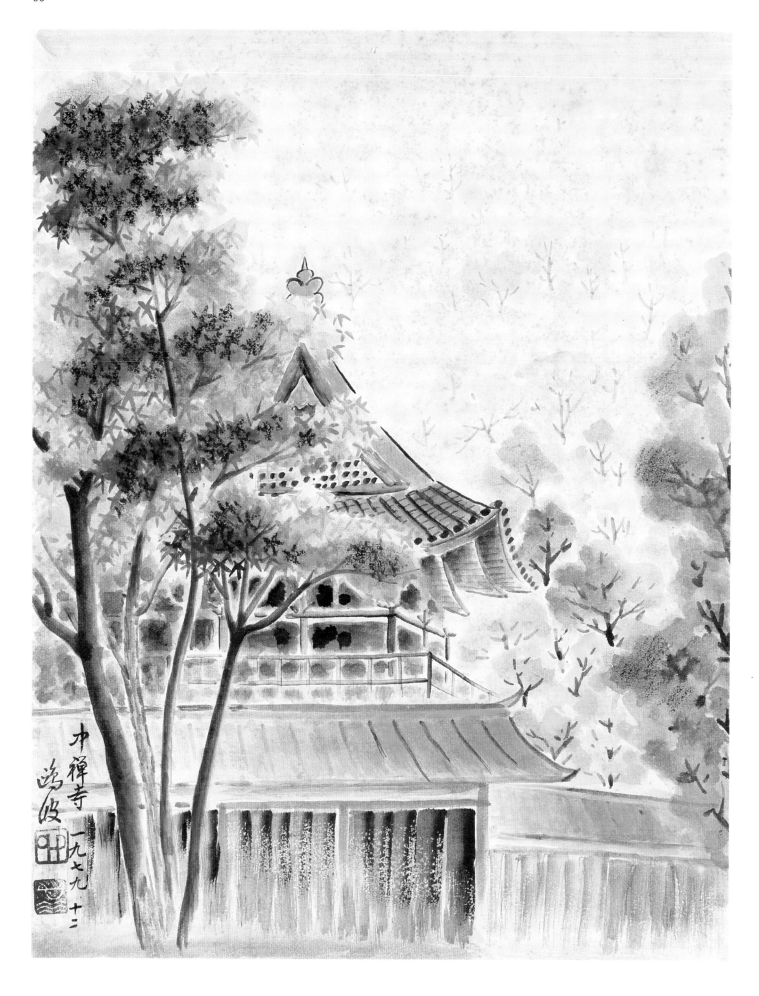

圖44　中禪寺　1979　膠彩、紙本
Zhong Chan Temple　Gouache on Paper　40.8×31.5cm

圖45　錦林倒影　1980　膠彩、紙本
Reflection of the Forest　Gouache on Paper　66×90cm

圖46　素蘭幽香　1980　彩墨、紙本
Fragrance of Orchid　Ink and Color on Paper

峽谷
遠雲勢
紅人
居藝居
辛酉春
鴻波

圖47　峽谷壯觀　1981　彩墨、紙本
Spectacular Grand Canyon　Ink and Color on Paper

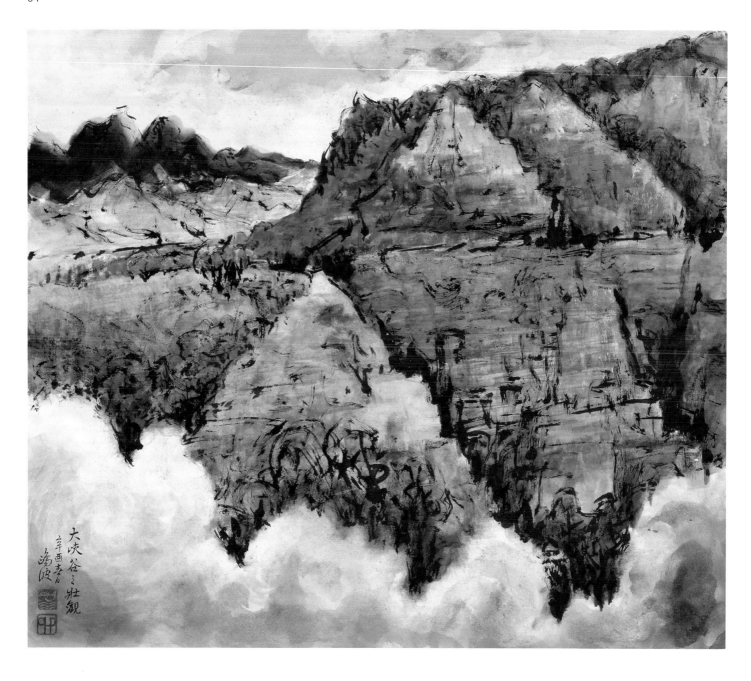

圖48　峽谷雲勢　1981　彩墨、紙本
Cloud of the Grand Canyon　Ink and Color on Paper

圖49 歸牧 1981 膠彩‧紙本 第三十五屆省展
Returning Cowherd　Gouache on Paper　69×87cm

莫瑞颱風過境才紙天九月二百艾泥綵又接踵而来吾南一帶農田果園魚蝦家畜損失最慘重之民有流離失所傾家蕩產極痛同情爰寫同舟共濟並作一律以記之

颱風撒野苦為防是處逢情觸目傷害尾江農田收蘆絕養魚蝨窪莫朱荒流離失所橋梁斷共濟同舟老稿安鄉廟神靈難自保任他恣唐斷人腸

辛酉仲秋鴻波盂題

圖50　同舟共濟　1981　膠彩・紙本　國立台灣美術館典藏　第三十六屆省展
Unite　Gouache on Paper　58.3×77.5cm

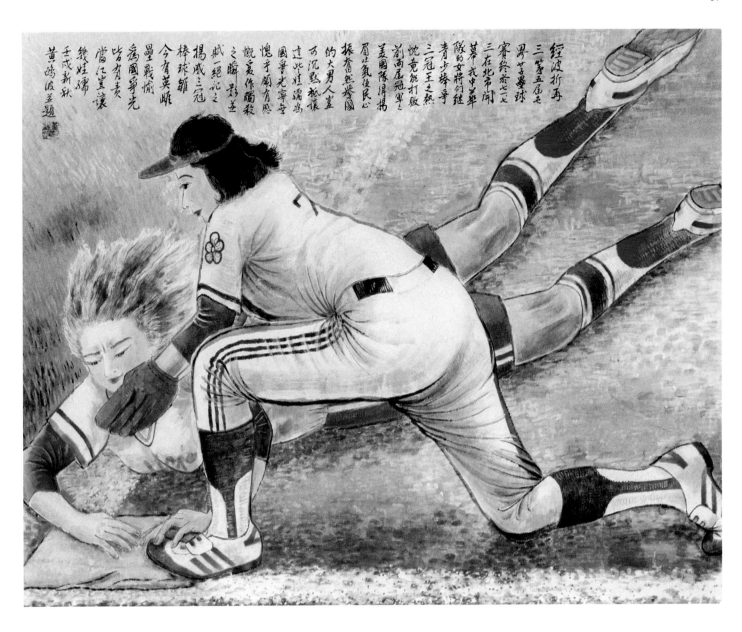

經波折再三奪五屆之男子壘球
賽終於之
三在北市開甚我中華
隊的女將銅繼
青少棒奪
三冠王之熱
忱竟能打敗
三冠王冠軍之
悄南屆冠軍之
美國隊得揚
眉吐氣使民心
振奮無愧國
的大男人畫
萬沉點抵讓
遠此娃騙為
國爭光寧率
愧乎關有恥
慨衷作屆殺
之一瞬影差
賦一絕記之
今有英雌
楊威三冠
棒球雛
當仁豈讓
幾娃新球
壬戌新秋
黃鷗波並題

圖51　觸殺　1982　膠彩、紙本　第三十七屆省展
Tagging Out　Gouache on Paper　71×89cm

圖52　龍爭虎鬥　1983　膠彩、紙本　第三十八屆省展
Dragons Battling Tigers　Gouache on Paper　84×58cm

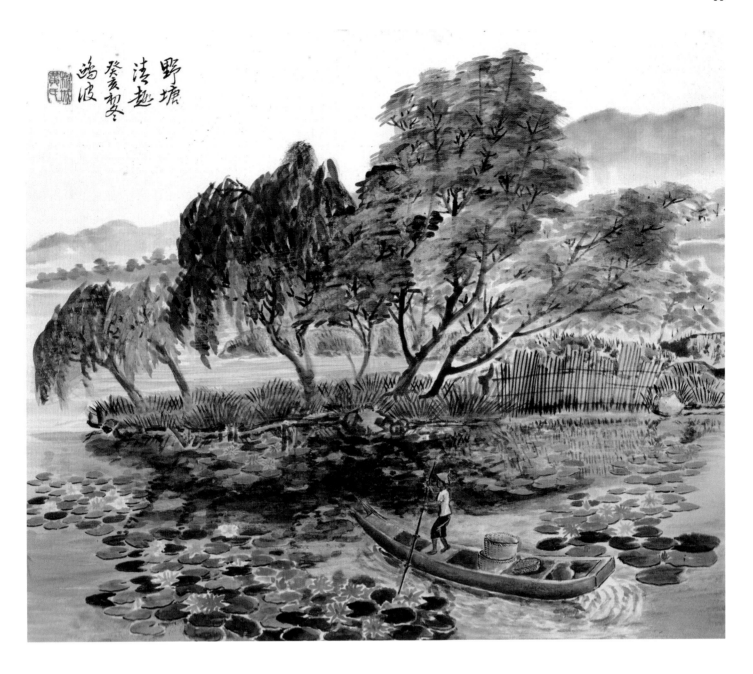

圖53 野塘清趣 1983 膠彩、紙本 嘉義市文化局典藏
Pond　Gouache on Paper　37×45cm

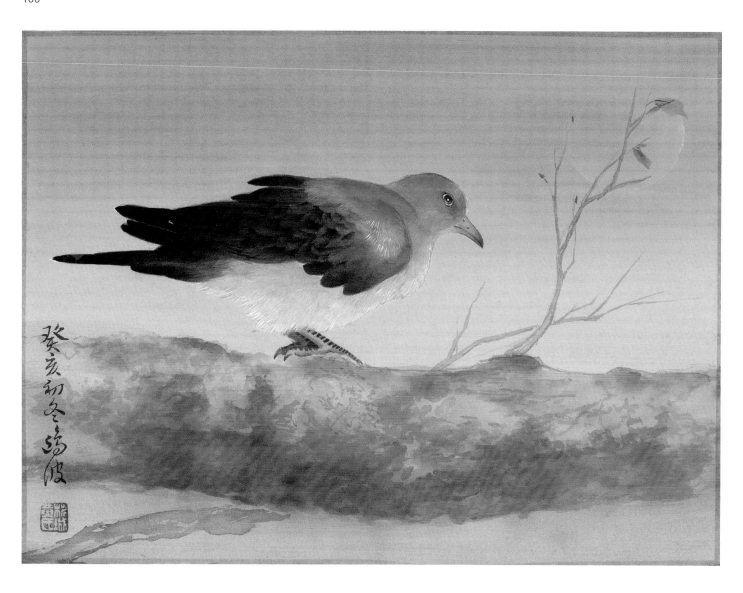

圖54　清晨聞鳩聲　1983　膠彩、絹本
Turtledove　Gouache on Silk　31.2×42cm

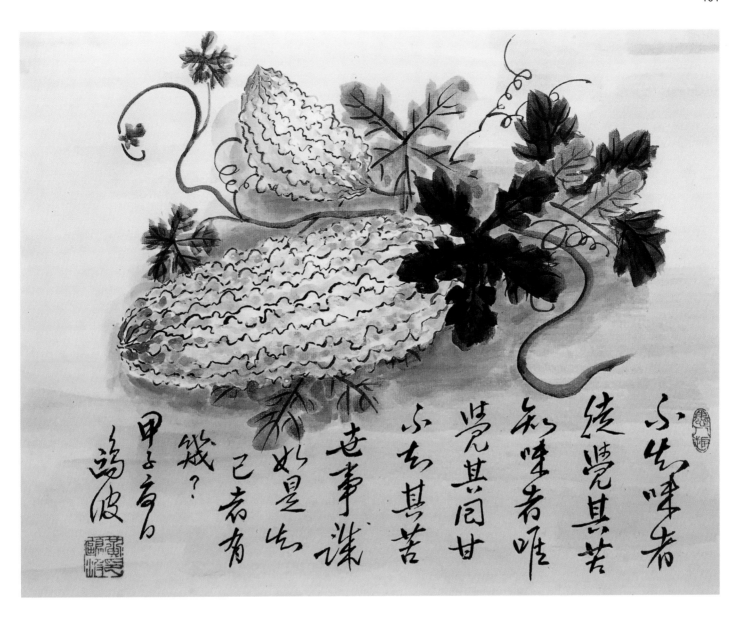

不出味者
從覺其苦
知味者唯
覺其同甘
不去其苦
世事誰
如是出
已去有
幾？
甲子夏
鵬波

圖55　苦瓜滋味　1984　彩墨、紙本
Bitter Melon　Ink and Color on Paper　32×40cm

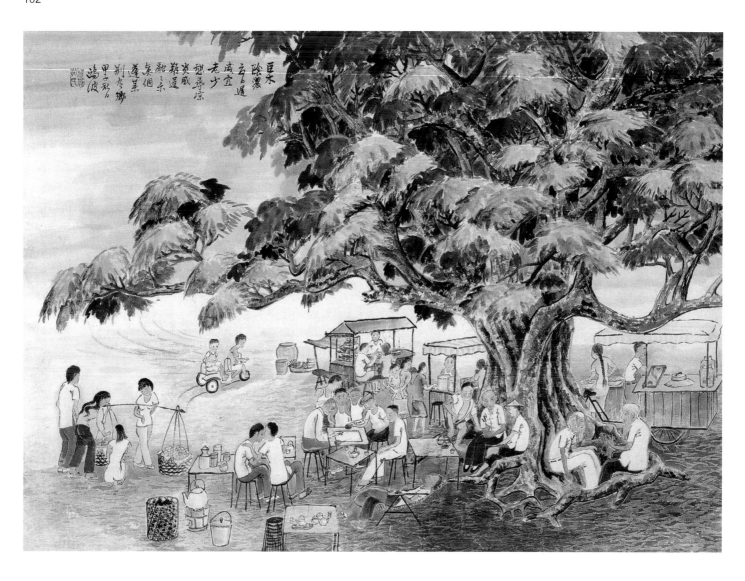

圖56　安和樂利　1984　膠彩、紙本　第三十九屆省展
Joy and Happiness　Gouache on Paper　57×82cm

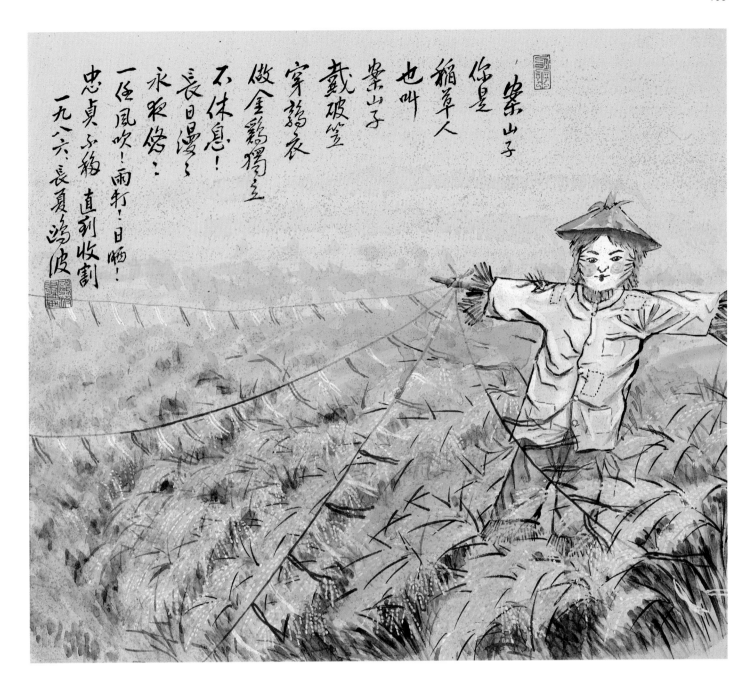

案山子
你是
稻草人
也叫
案山子
戴破笠
穿鶉衣
做金雞獨立
不休息！
長日漫漫～
永永久久～
一任風吹！雨打！日曬！
忠貞不移　直到收割
一九八六・長夏　鶯波

圖57　案山子　1986　膠彩・紙本
Scarecrow　Gouache on Paper　45×52.5cm

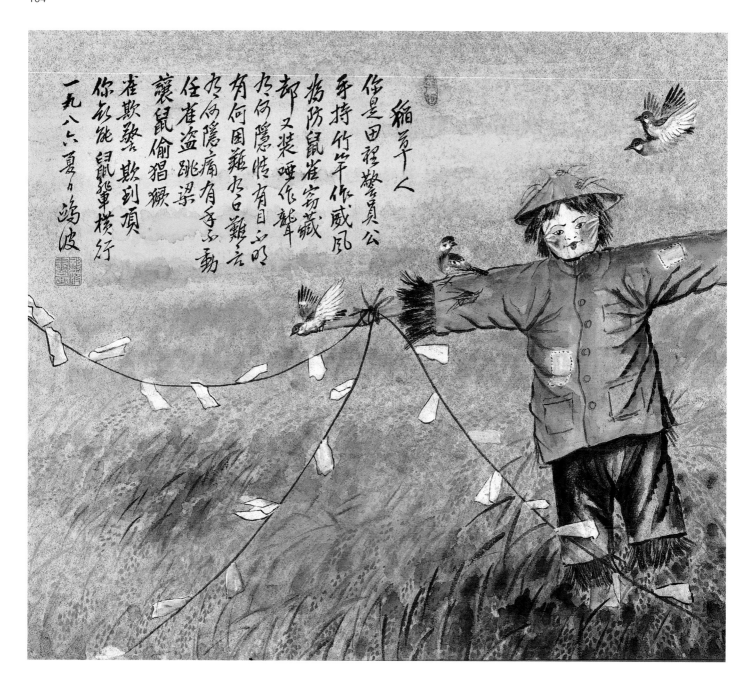

圖58　稻草人　1986　膠彩、紙本
Scarecrow　Gouache on Paper　45×53cm

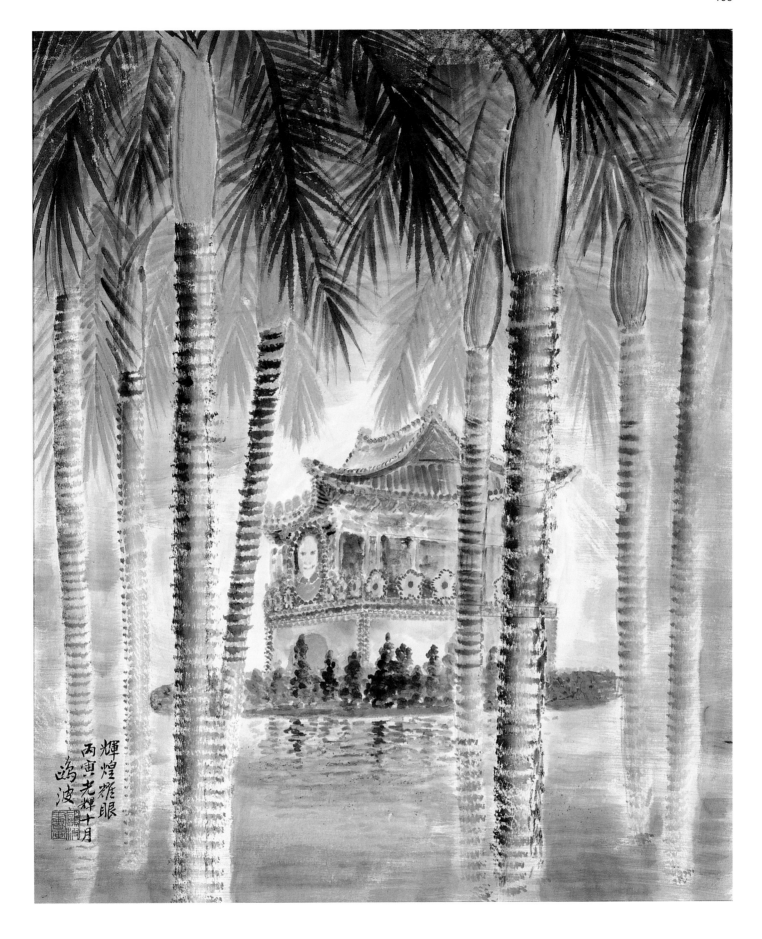

圖59　輝煌耀眼　1986　膠彩、紙本
Dazzling Brilliance　Gouache on Paper　60×49cm

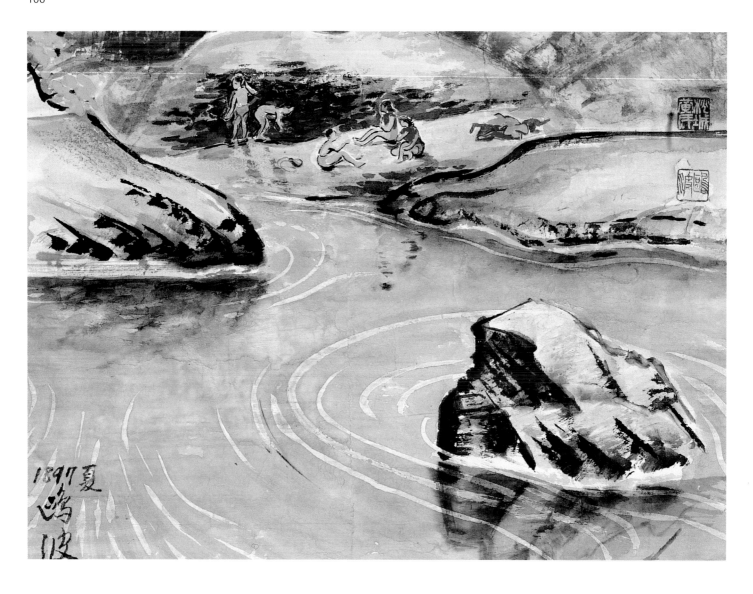

圖60　仲夏之山溪　約1987　膠彩、紙本　左下角落款為畫家筆誤，據考應為1987
Summer Valley　Gouache on Paper　25×34.2cm

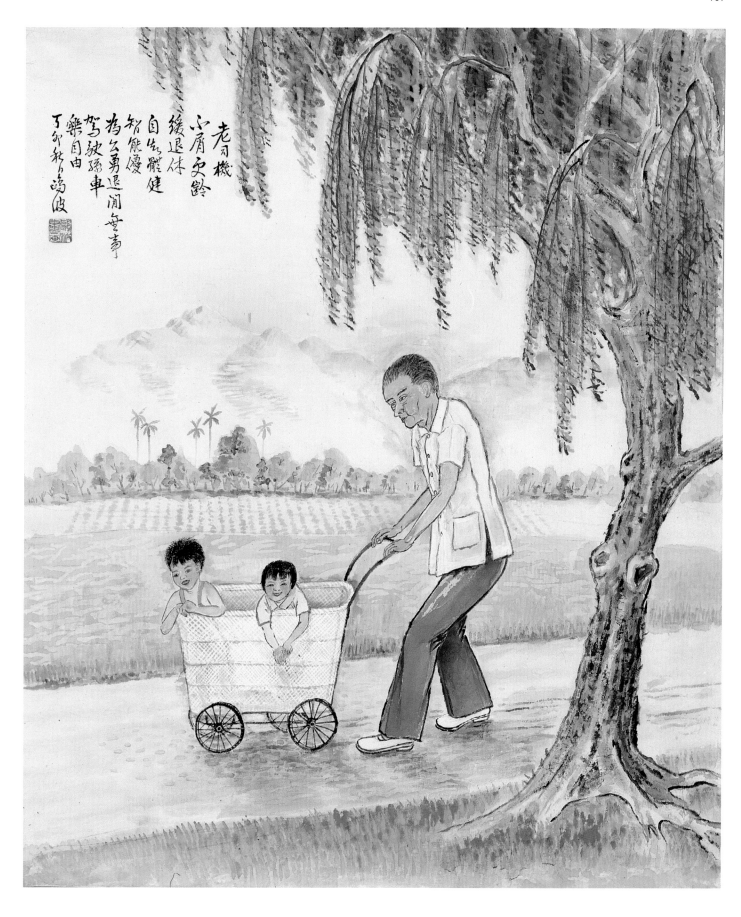

老司機
小屑文齡
緩退休
自生體健
智能優
為名勇退閒無事
駕駛孫車
樂自由
丁卯秋月 鴻波

圖61　老司機　1987　膠彩、紙本　第四十二屆省展
Old Chauffeur　Gouache on Paper　73×61.5cm

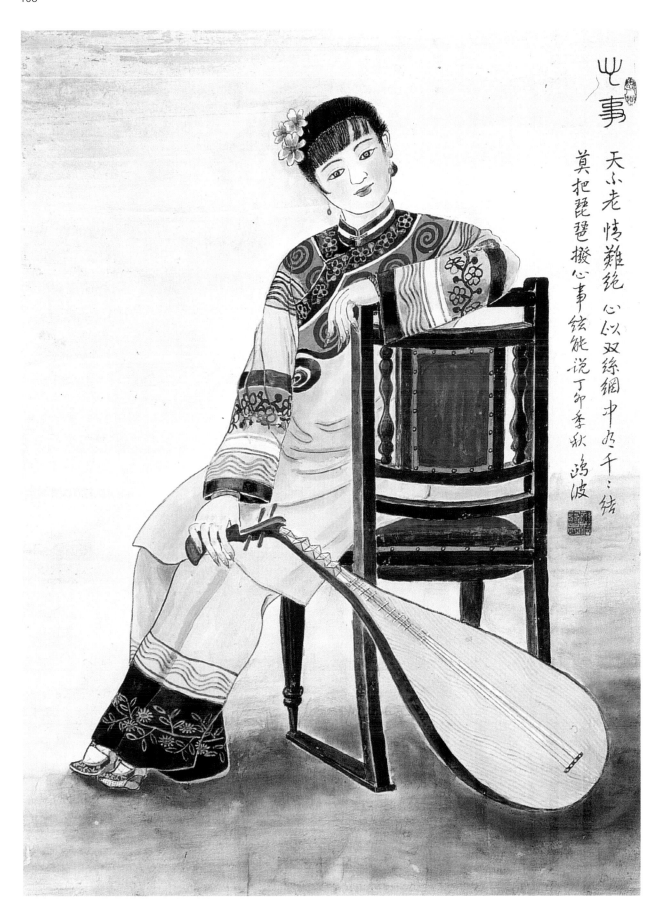

心事

天不老 情難絕 心似雙絲網 中有千千結

莫把琵琶撥 心事絃能說 丁卯季秋 鴻波

圖62　心事　1987　膠彩、紙本
An Affair of the Heart　Gouache on Paper　73×52.5cm

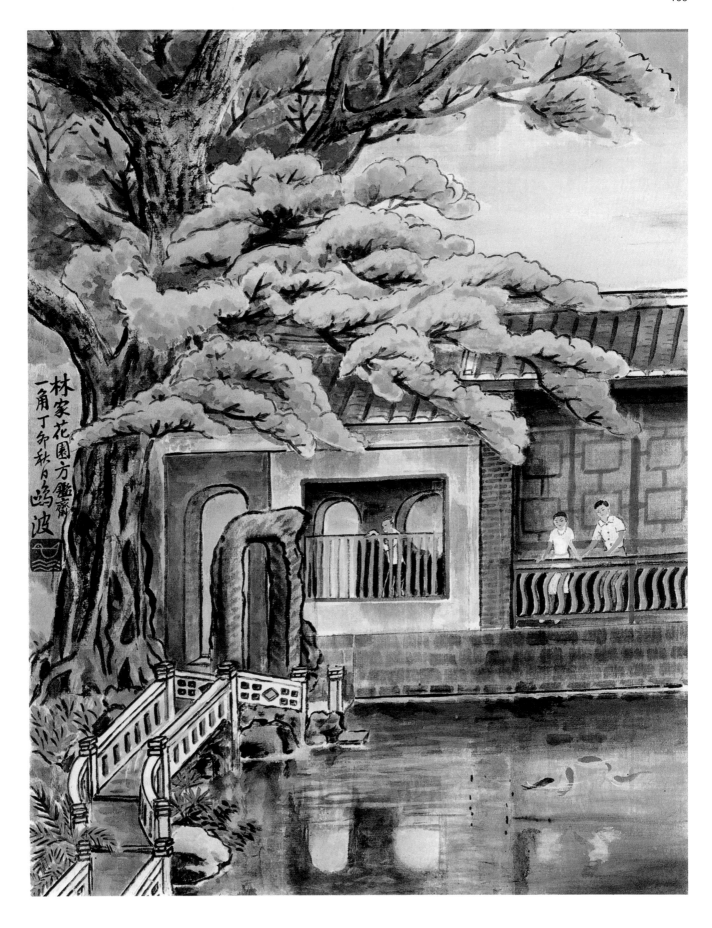

圖63　林家花園　1987　膠彩、紙本
The Lin Family Mansion and Garden　Gouache on Paper　41×32cm

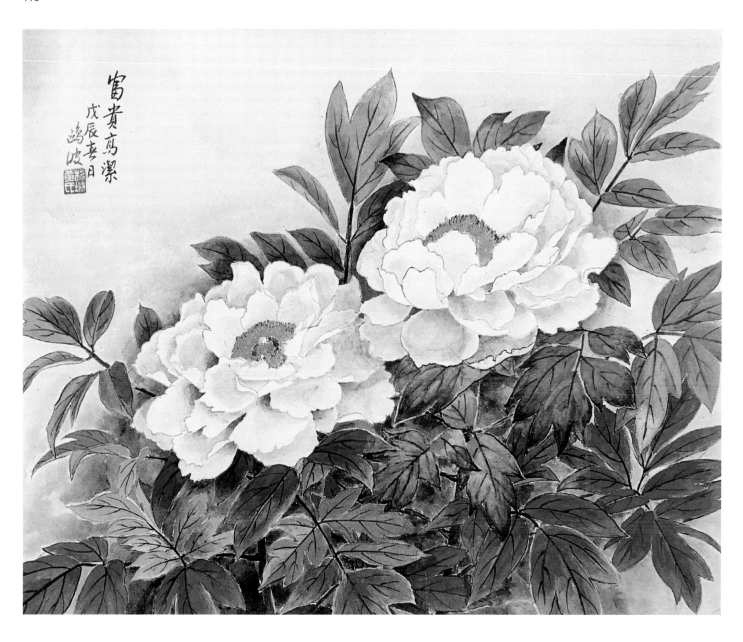

圖64　富貴高潔　1988　膠彩、紙本
Rich and Lofty　Gouache on Paper　49.5×60cm

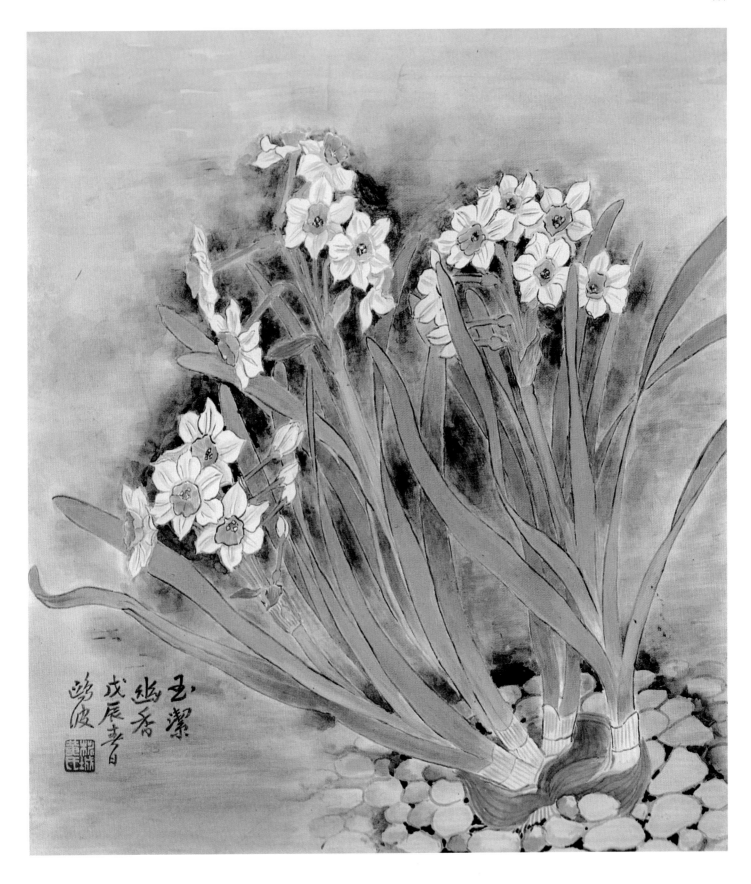

圖65　玉潔幽香　1988　膠彩、絹本
Delicate Fragrance　Gouache on Silk　52.5×45cm

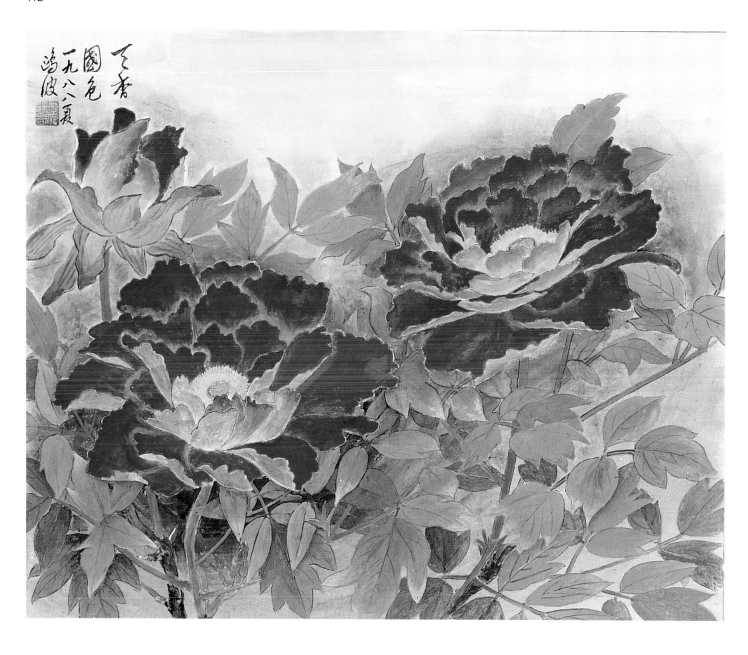

圖66　天香國色　1988　膠彩、紙本
Heavenly Beauty　Gouache on Paper　49.5×60cm

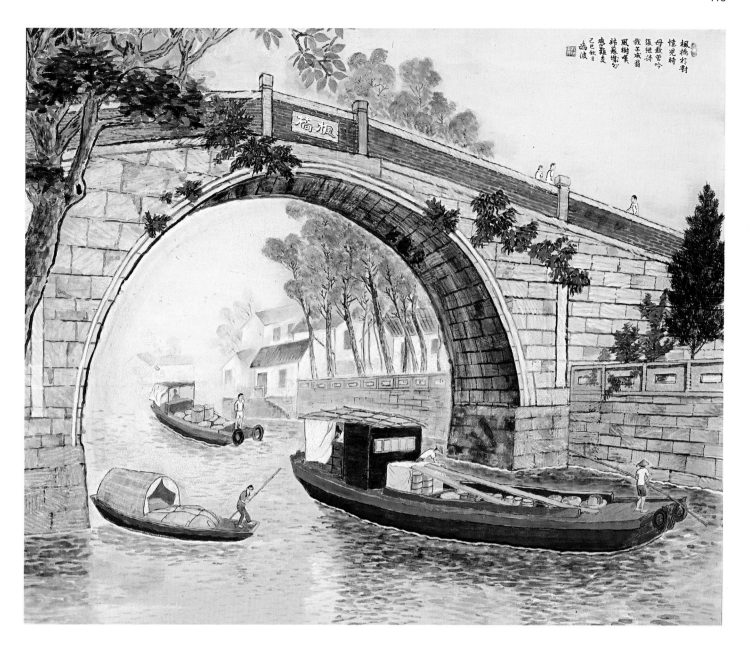

圖67　楓橋詩興　1989　膠彩、紙本　第四十四屆省展
Inspiration on the Maple Bridge　Gouache on Paper　91×109cm

圖68　高山　1989　膠彩、紙本
High Mountains　Gouache on Paper　24×33cm

圖69　暗香浮動　約1990　膠彩、絹本
Silk Flowers　Gouache on Silk　88×69cm

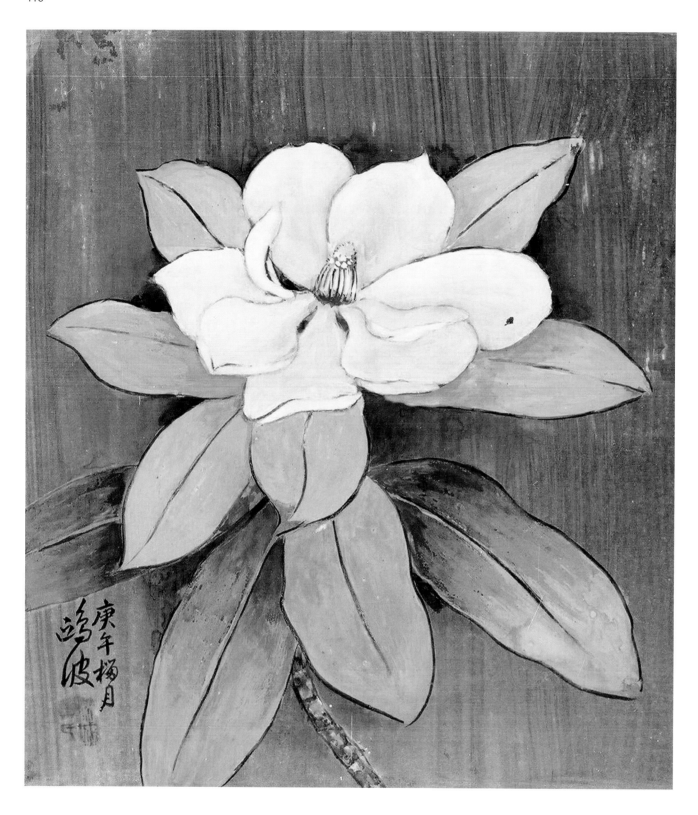

圖70　木蓮花　1990　膠彩、絹本
Magnolia　Gouache on Silk　29.5×26.5cm

映眼西湖
萬柳垂
韶光十里
蘇堤名勝
堪思古
放鶴亭沼
憶故人
庚午新月
瀉波

圖71　江南春色　1990　膠彩、紙本　第四十五屆省展
Spring at Westlake　Gouache on Paper　90×109cm

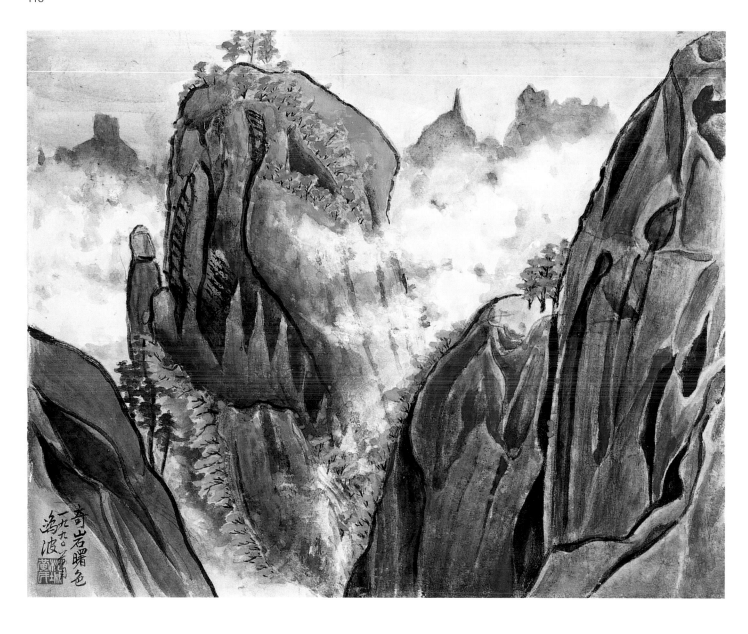

圖72 奇岩曙色 1990 膠彩、紙本
Qiyan at Dawn Gouache on Paper 34×43cm

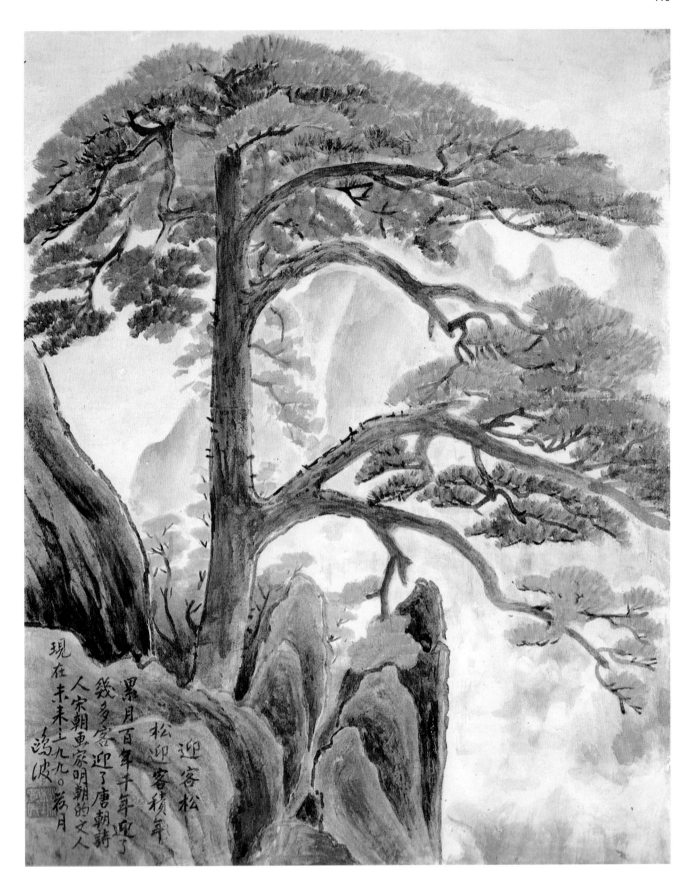

圖73　迎客松　1990　膠彩、紙本
Pine Tree　Gouache on Paper　43×34cm

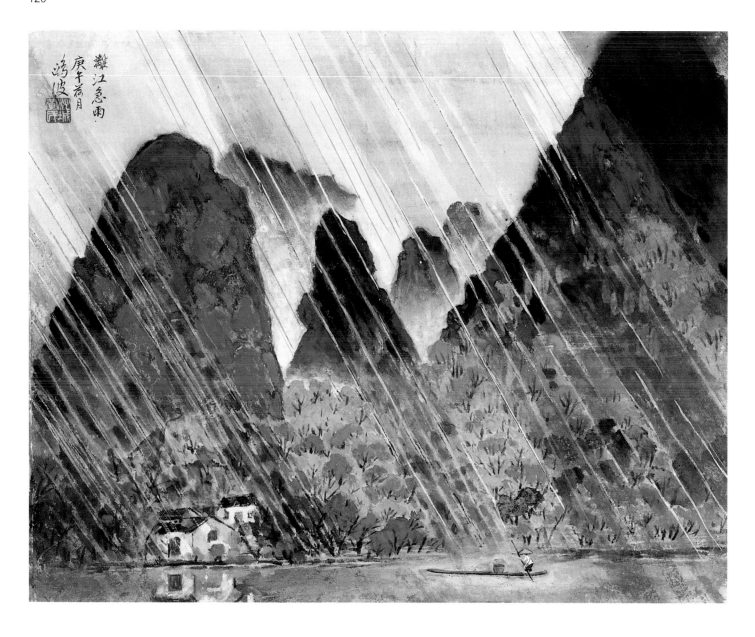

圖74　灕江急雨　1990　膠彩、紙本
Rainy Day, Lijiang　Gouache on Paper　35.5×45cm

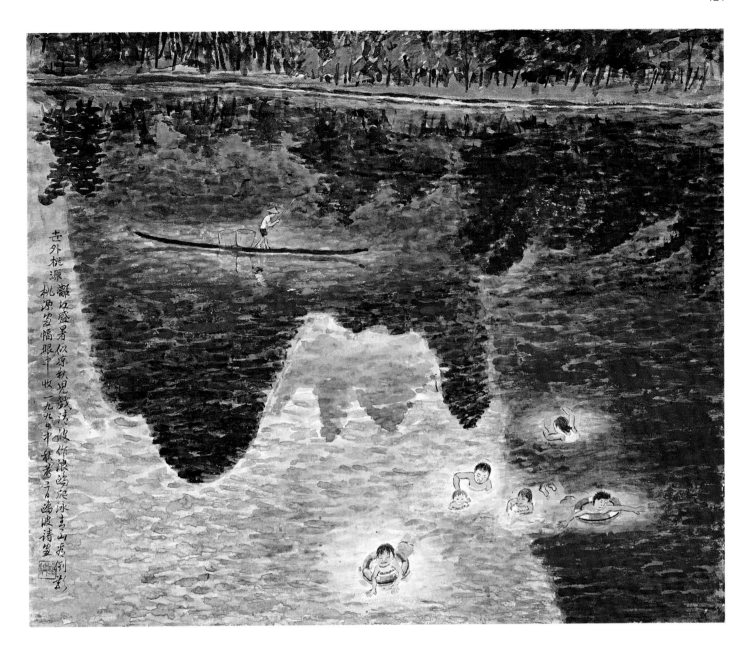

圖75　世外桃源（灕江盛暑）　1990　膠彩、紙本
Shangrila　Gouache on Paper　49.5×60cm

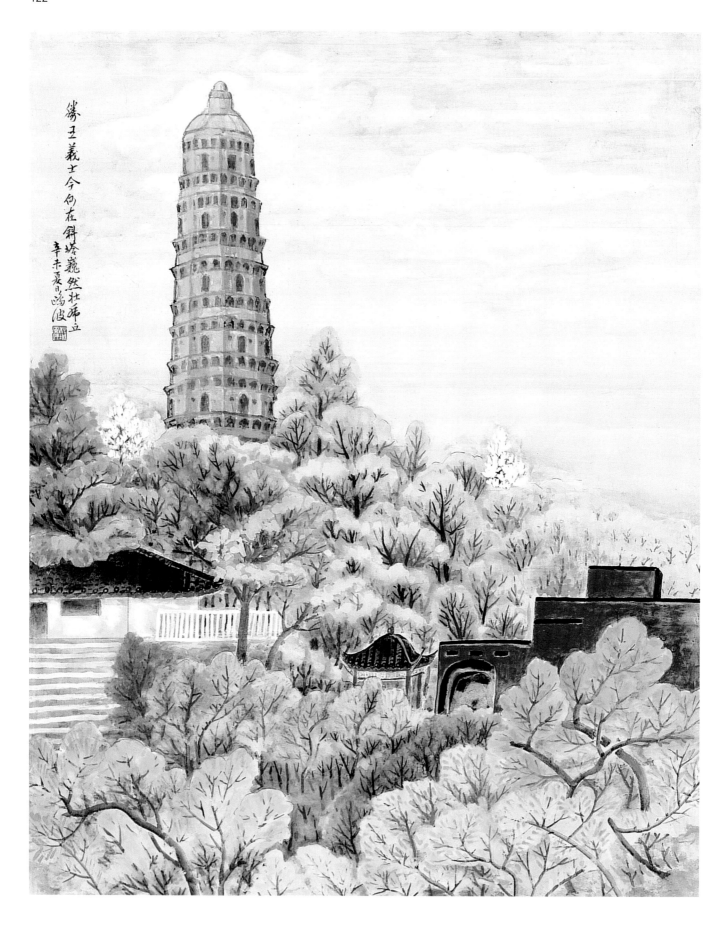

圖76　虎丘懷古　1991　膠彩、紙本　第四十六屆省展
Reminisce at Hu Hill　Gouache on Paper　42×34.3cm

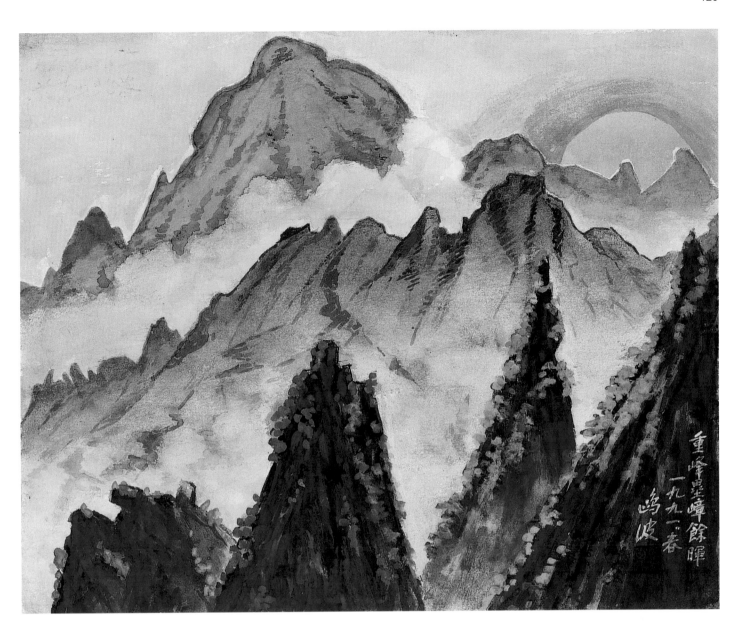

圖77　重峰餘暉　1991　膠彩、紙本
Sunset in the Mountains　Gouache on Paper　34×42cm

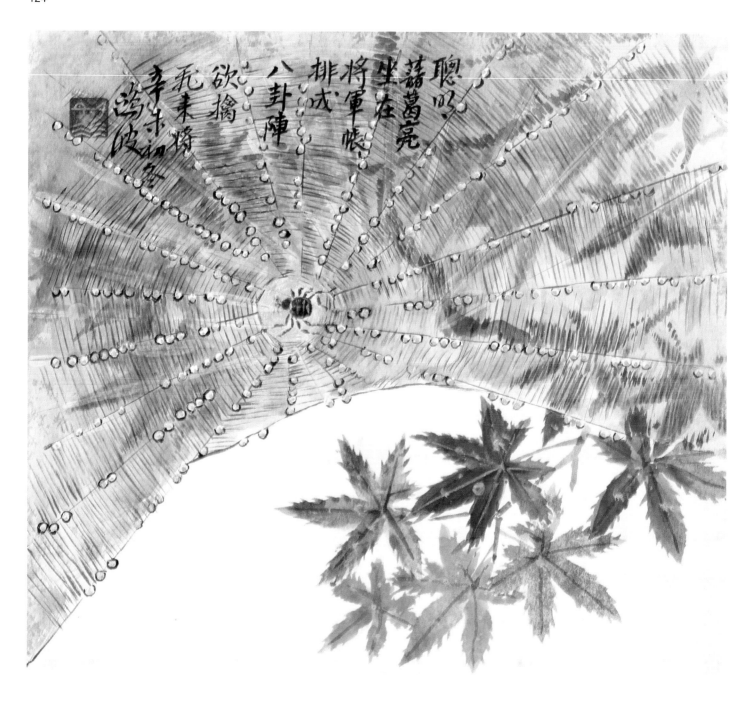

聰明、
諸葛亮
坐在
將軍帳
排成、
八卦陣
欲擒
飛來將
辛未
鴻波

圖78　蜘蛛八卦陣　1991　彩墨、紙本
Spider and Bagua　Ink and Color on Paper

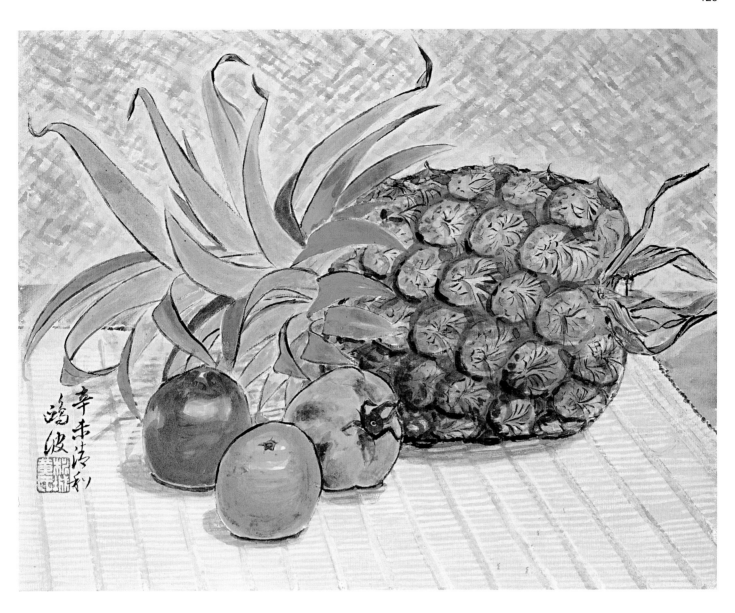

圖79　辛未清利（鮮果）　1991　膠彩、紙本
Fresh Fruits　Gouache on Paper　31.5×40.5cm

圖80　灕江漁火　1991　膠彩、紙本
Lights from Fishing Boats　Gouache on Paper　40×60.5cm

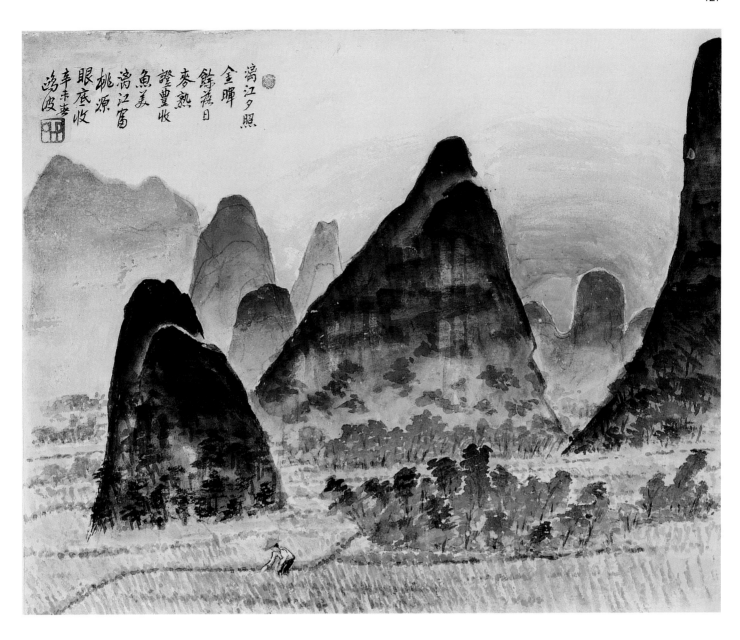

漓江夕照
金暉
餘禧日
麥熟
證豐收
魚美
漓江富
桃源
眼底收
辛未夏
鴻波

圖81　漓江夕照　1991　膠彩、紙本
Sunset at Lijiang　Gouache on Paper　36.5×45cm

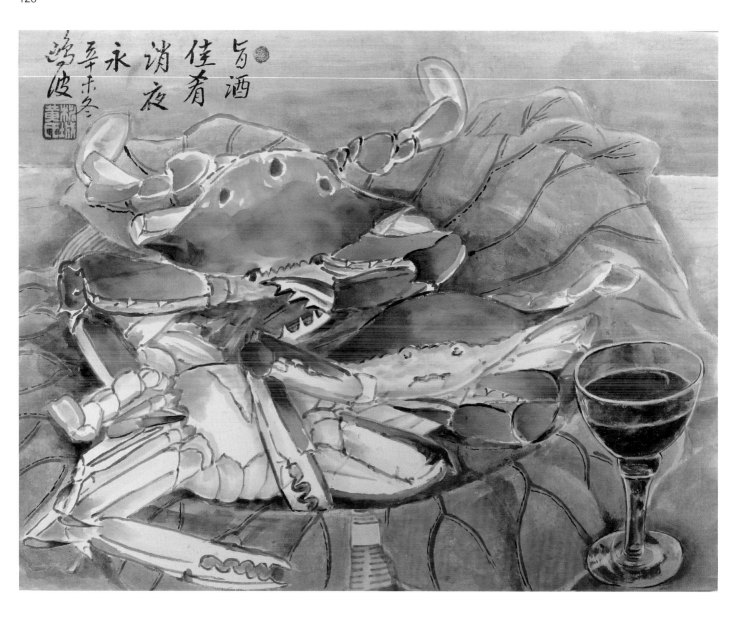

圖82　蟹酒　1991　膠彩・紙本
Crab and Wine　Gouache on Paper　31.5×40.8cm

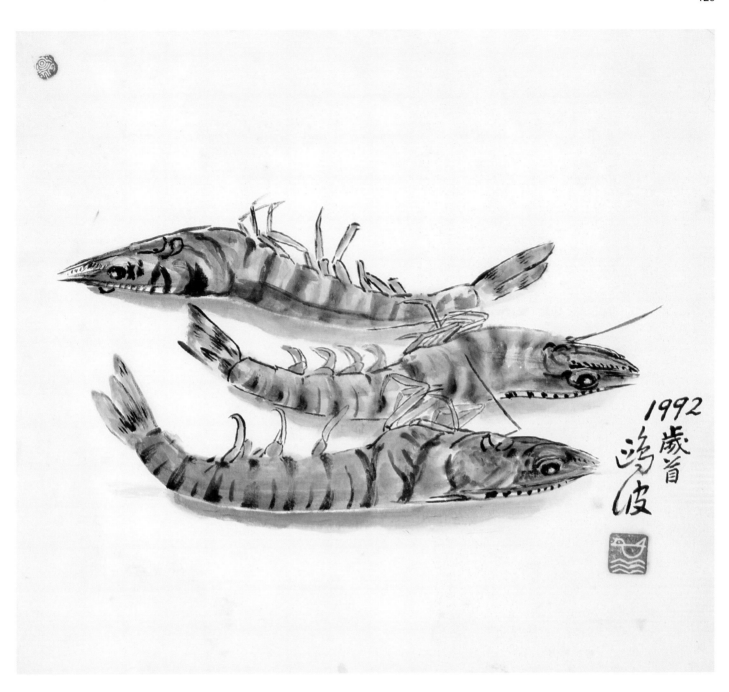

圖83　蝦子　1992　膠彩、紙本
Shrimps　Gouache on Paper　24×27cm

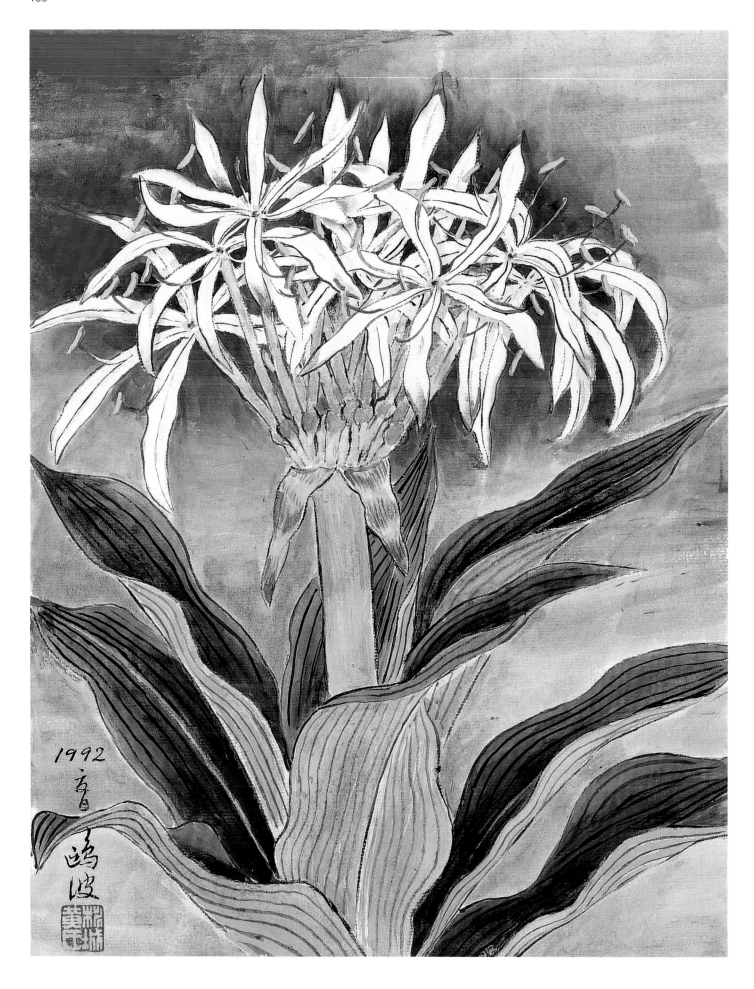

圖84　盛夏（文殊蘭）　1992　膠彩、紙本
Blazing Summer　Gouache on Paper　31.5×40.5cm

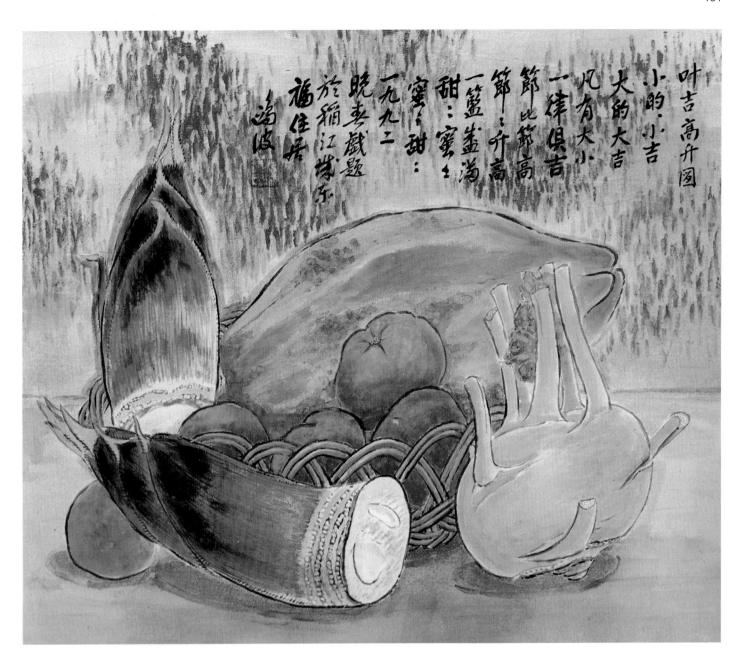

叶吉高升圖
小的·小吉
大的大吉
凡有大小
一律俱吉
節·升高
節·升高
一籃盛滿
蜜·甜·
甜:蜜生
晚秋戲題
一九九二
於稻江端宋
福住居
鴻波

圖85　叶吉高升　1992　膠彩、紙本
Step Up　Gouache on Paper　45×52.5cm

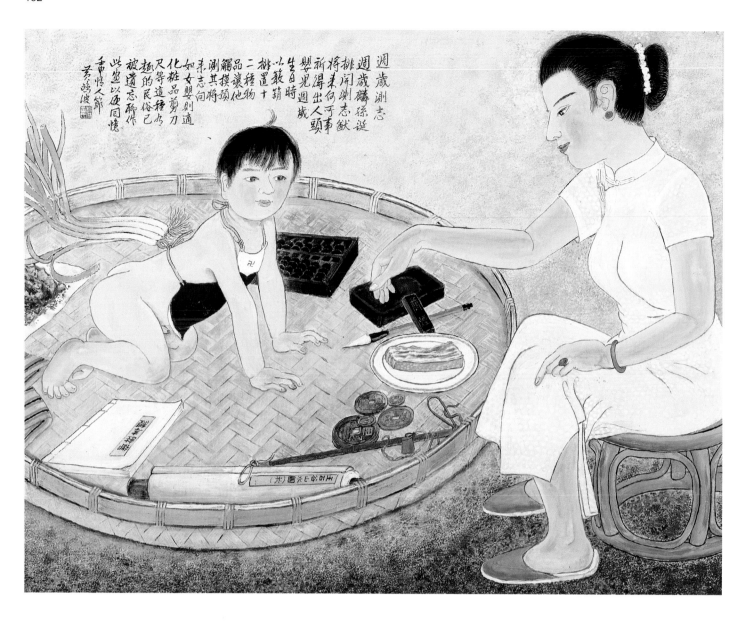

週歲測志
週歲磷孫誕
桃開測志猷
將未何汗甲
祈得出人頭
嬰見週歲
以藝銷十
桃置十時
生自
測其摸他二種讓品
志向將頭物種
如女嬰則通
化妝品剪刀
尺等造種如
趣的民俗稱已
被遺忘稱作
以畫以便同憶
重恃人節
黃鴻波

圖86　週歲測志　1992　膠彩、紙本　第四十七屆省展
Testing Ambition at One　Gouache on Paper　89×114cm

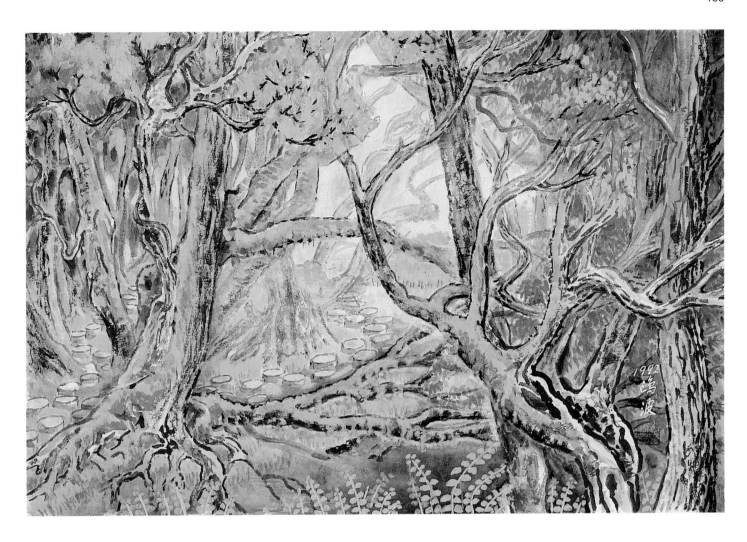

圖87　小徑　1992　膠彩、紙本
The Trail　Gouache on Paper　46×70cm

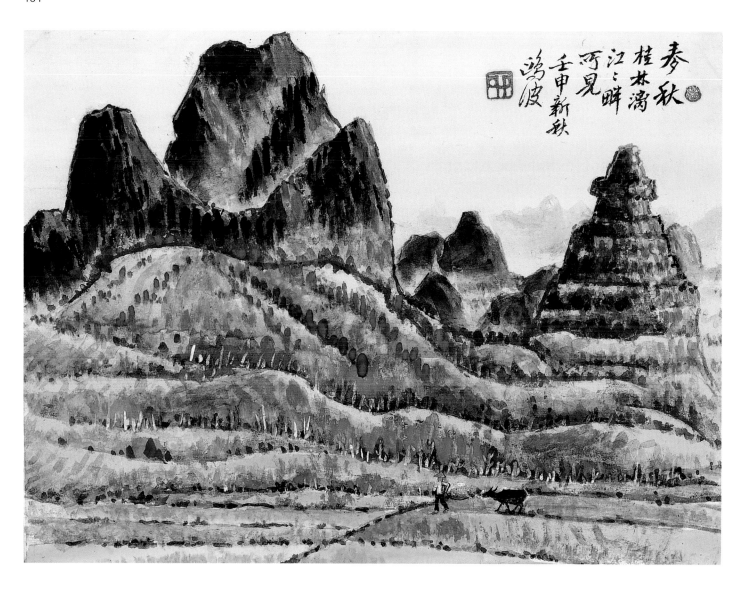

圖88　麥秋　1992　膠彩、紙本
Autumn Harvest at Guilin　Gouache on Paper　30.5×40.5cm

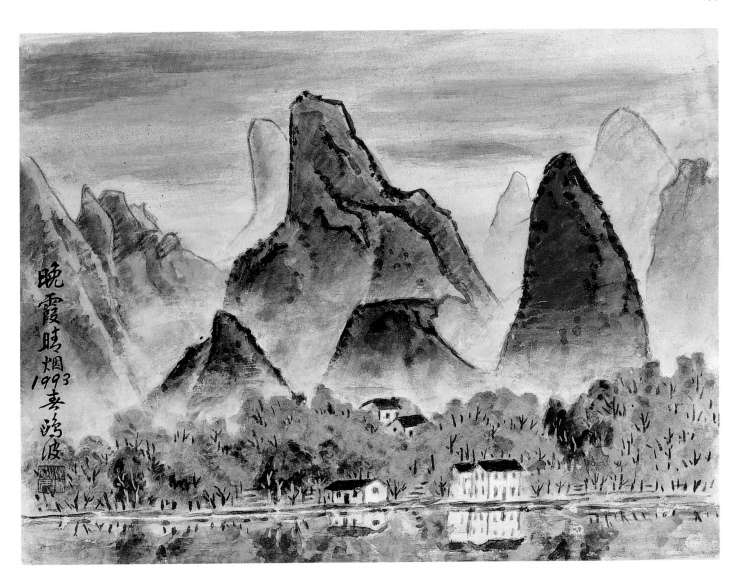

圖89　晚霞晴煙　1993　膠彩、紙本
Fog of Dusk　Gouache on Paper　30.5×40.5cm

圖90　放性地　1993　膠彩、紙本　第四十八屆省展
Controlling Her Temper　Gouache on Paper　97×130cm

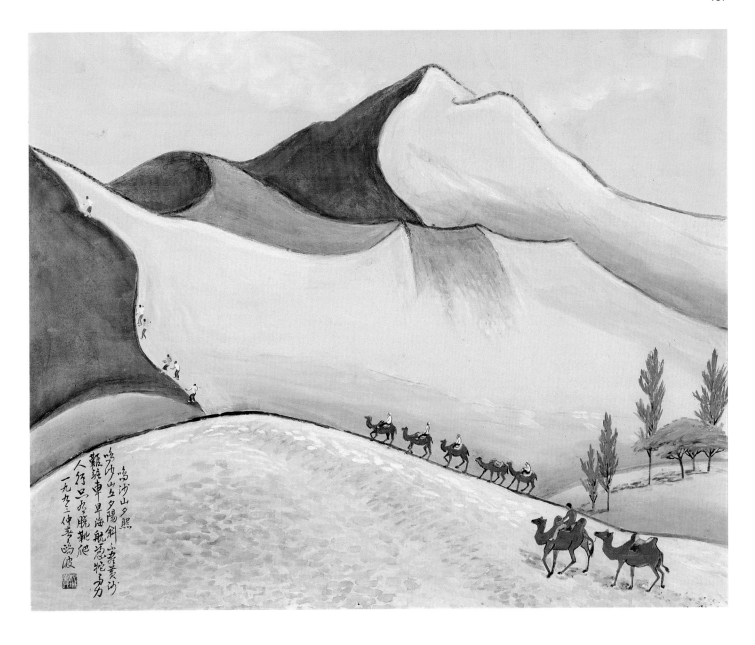

鳴沙山夕照
鳴沙山立夕陽斜，盡黃沙，
難臨車，旱海航為駝為勇，
人行只為晚靴爬。
一九九三仲夏鷗波

圖91　鳴沙山夕照　1993　膠彩、紙本
Dusk at Mt. Mingsha　Gouache on Paper　59×73cm

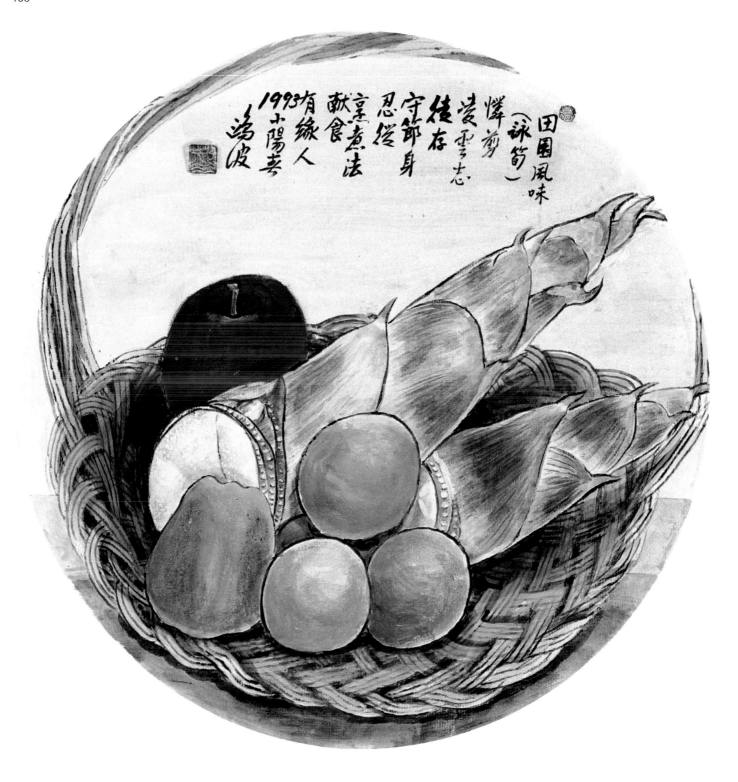

圖92　田園風味　1993　膠彩、紙本
Pastoral　Gouache on Paper　直徑37cm

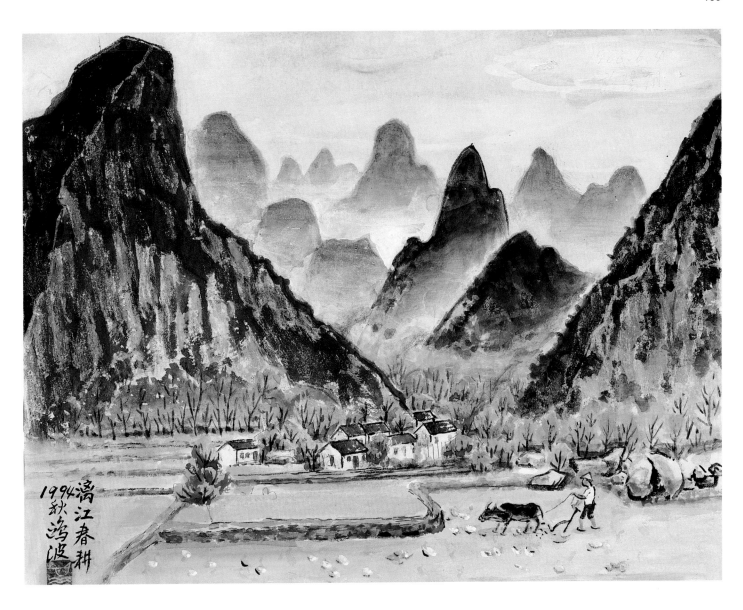

圖93　灕江春耕　1994　膠彩、紙本
Spring Farming, Lijiang　Gouache on Paper　33×45.5cm

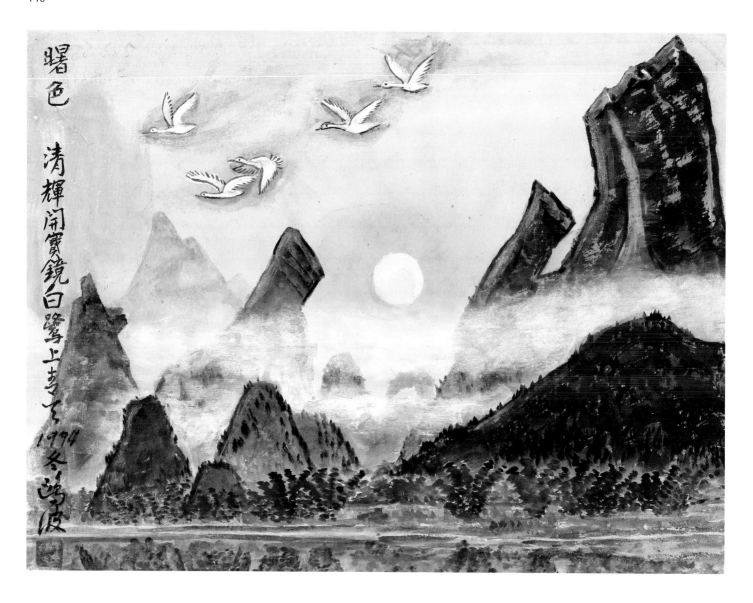

圖94　曙色　1994　膠彩、紙本
Sunrise　Gouache on Paper

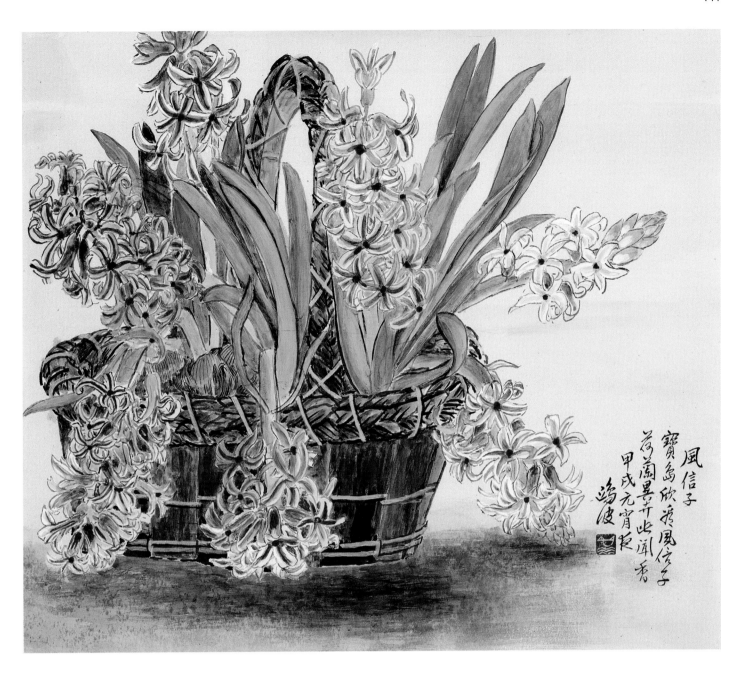

圖95　風信子　1994　膠彩・紙本
Hyacinth　Gouache on Paper　45×52.5cm

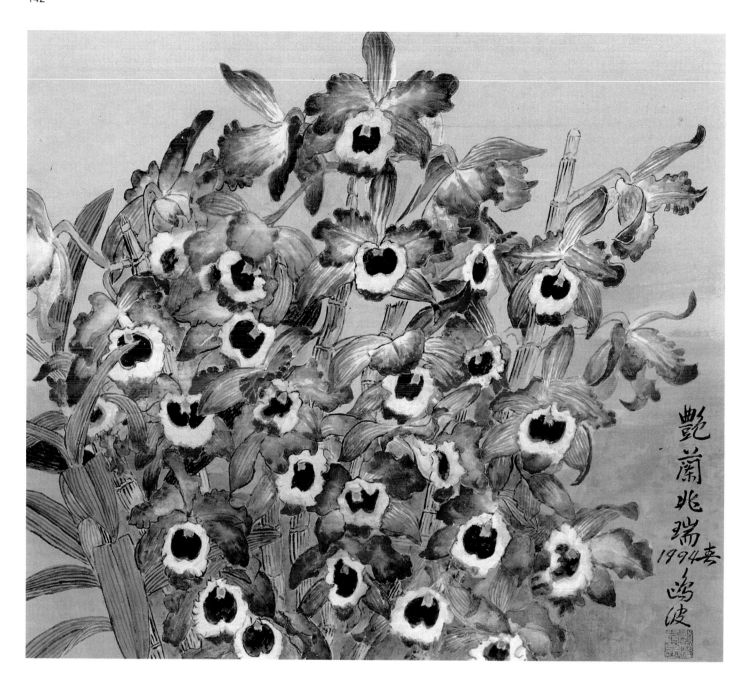

圖96　豔蘭兆瑞　1994　膠彩、紙本
Lucky Orchid　Gouache on Paper　45×53cm

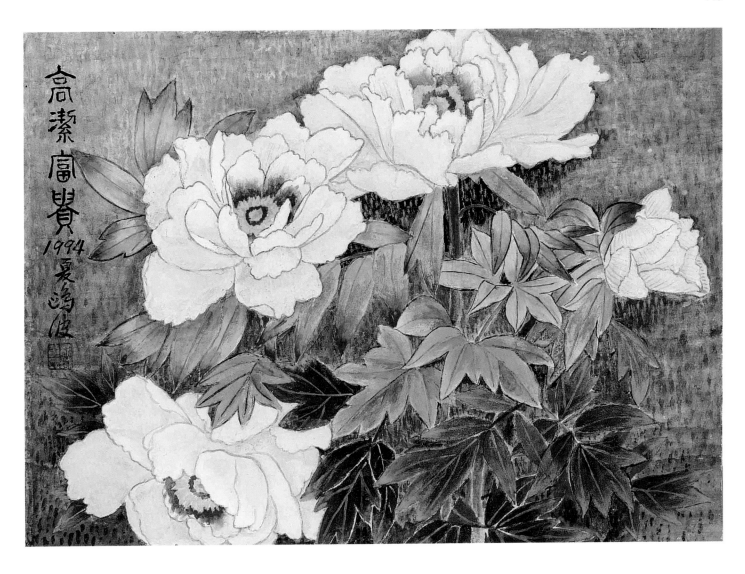

圖97　高潔富貴　1994　膠彩、紙本
Nobility　Gouache on Paper　45×53cm

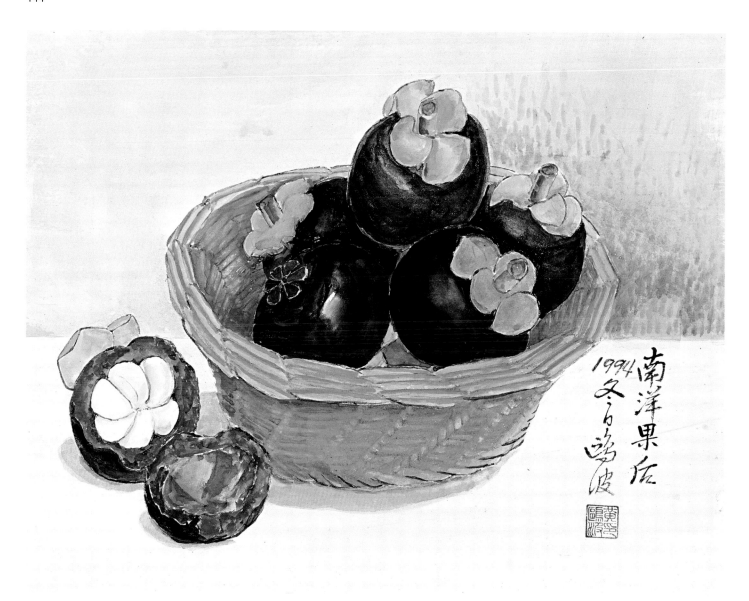

圖98 南洋果后 1994 膠彩、紙本
Fruit Queen from Malaya Gouache on Paper 31×41cm

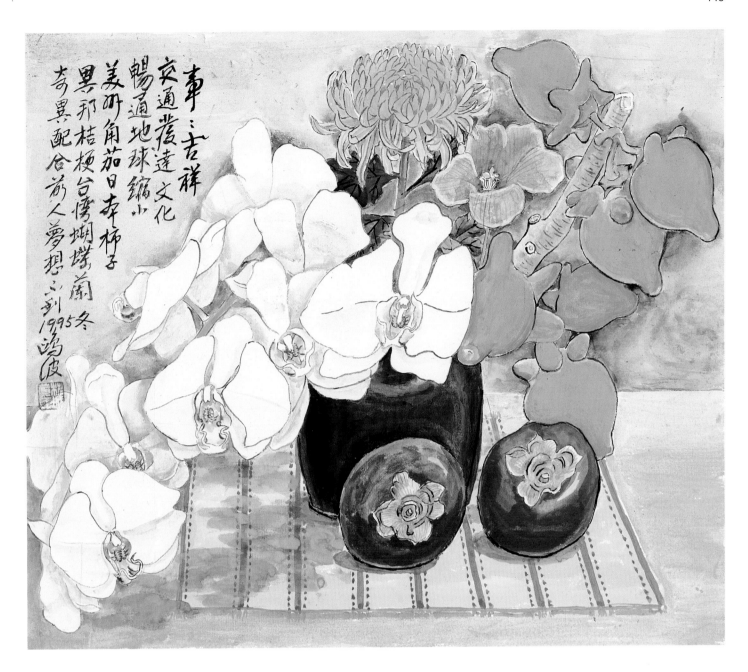

事事吉祥

交通發達文化
暢達地球縮小
美洲角茄日本柿子
異邦桔梗台灣蝴蝶蘭
奇異配合前人夢想不到1995冬
鴻波

圖99　事事吉祥　1995　膠彩、紙本
Good Fortune　Gouache on Paper　45×52.5cm

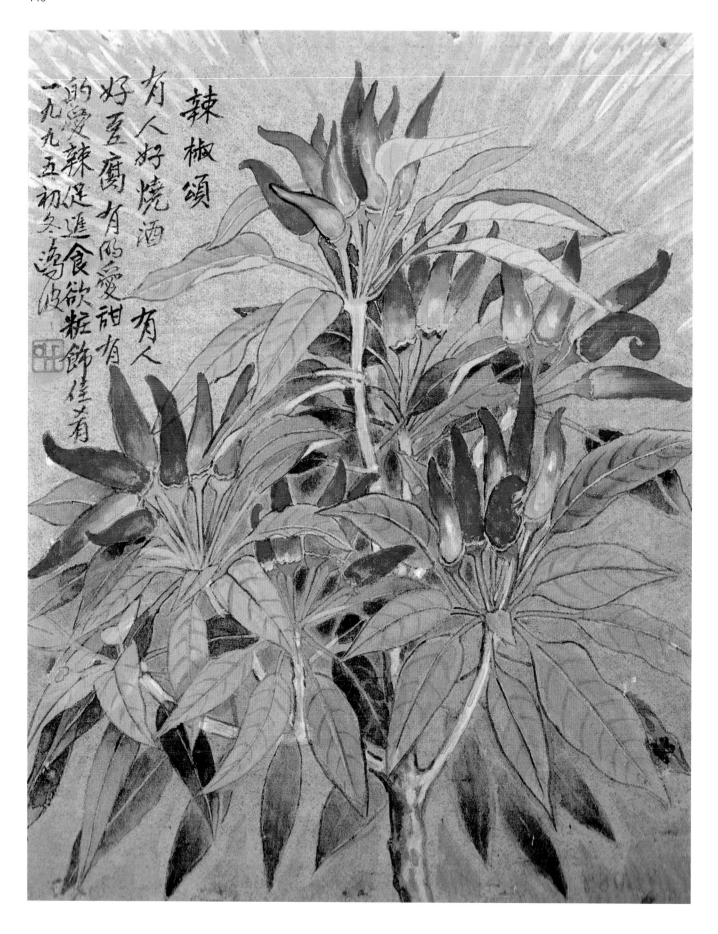

辣椒頌

有人好燒酒　有人
好豆腐 有的愛甜有
的愛辣促進食慾粧
飾佳肴
一九九五初冬鴻波

圖100　辣椒頌　1995　膠彩、紙本
Praising the Pepper　Gouache on Paper

圖101　蘭花　1995　膠彩、紙本
Orchid　Gouache on Paper　15.5×46.3cm

圖102　灕江早春　1995　膠彩、紙本
Early Spring, Lijiang　Gouache on Paper　30×40cm

三峽烟雲
雨岸猿聲
啼不盡
輕舟也過
萬重山
1995
春日
鴻波

圖103　三峽烟雲　1995　膠彩、紙本
Mist at the Three Gorges　Gouache on Paper

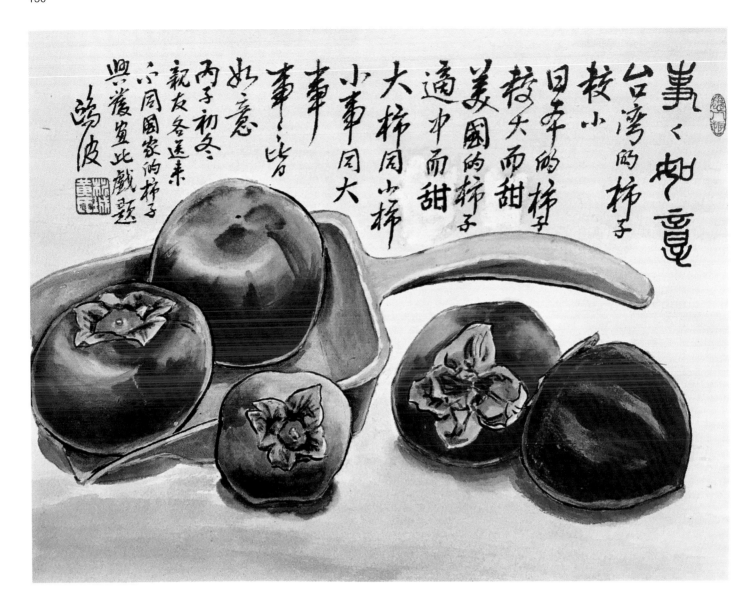

事事如意
台灣的柿子
較小
日本的柿子
較大而甜
美國的柿子
適中而甜
大柿同小柿
小柿同大
事事皆
如意
丙子初冬
親友各送來
不同國家的柿子
興蘆宣此戲題
鷗波

圖104　事事如意　1996　膠彩、紙本
As You Wish　Gouache on Paper　30×39cm

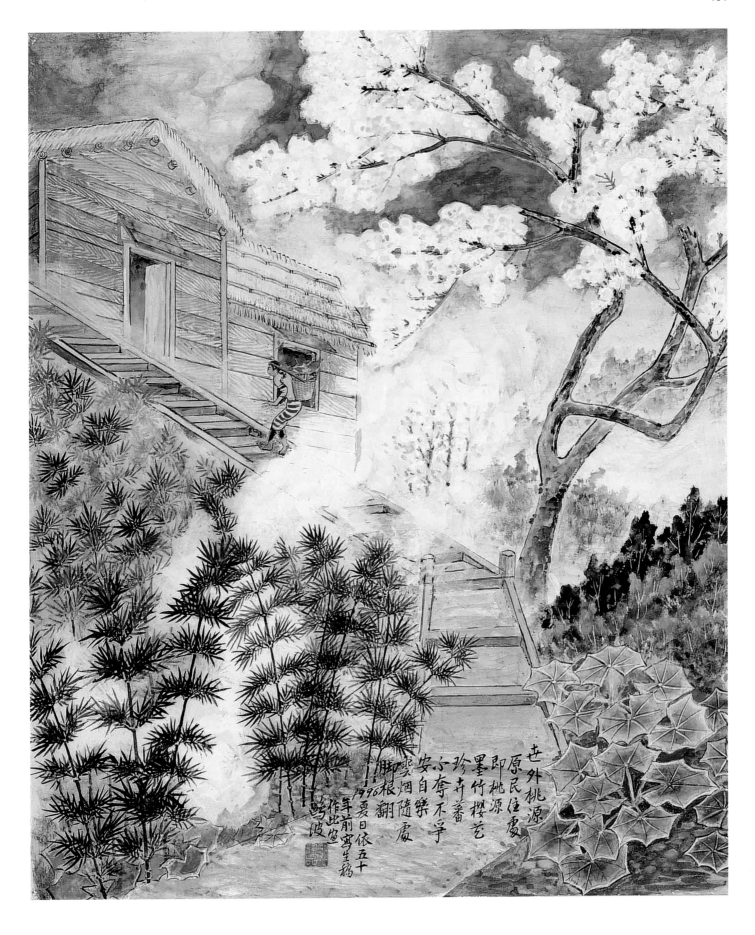

世外桃源
原民佳處
即桃源
墨竹櫻芰
珍卉蕃
少自樂不爭
安自樂不爭
煤烟隨處
脚根翻
1996夏日依五十
年前寫生稿
作此幅
鷺波

圖105　世外桃源　1948初繪，1996夏重繪　膠彩、紙本　第五十一屆省展
Shangrila　Gouache on Paper　74.2×62cm

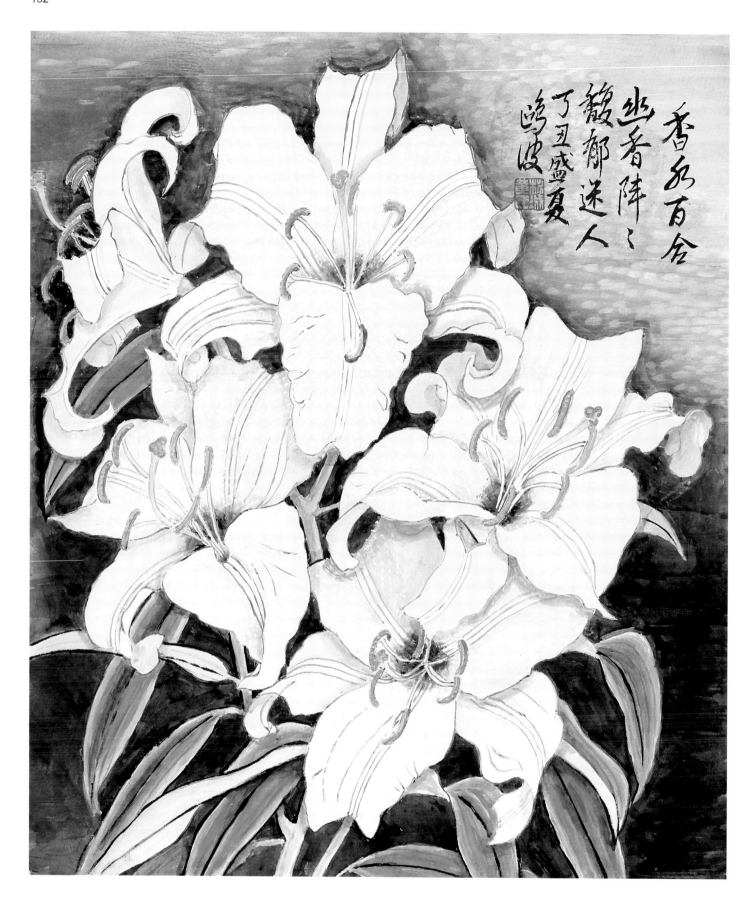

香水百合
幽香陣陣
馥郁迷人
丁丑盛夏
鷗波

圖106　香水百合　1997　膠彩、紙本
Casablanca　Gouache on Paper　52×45cm

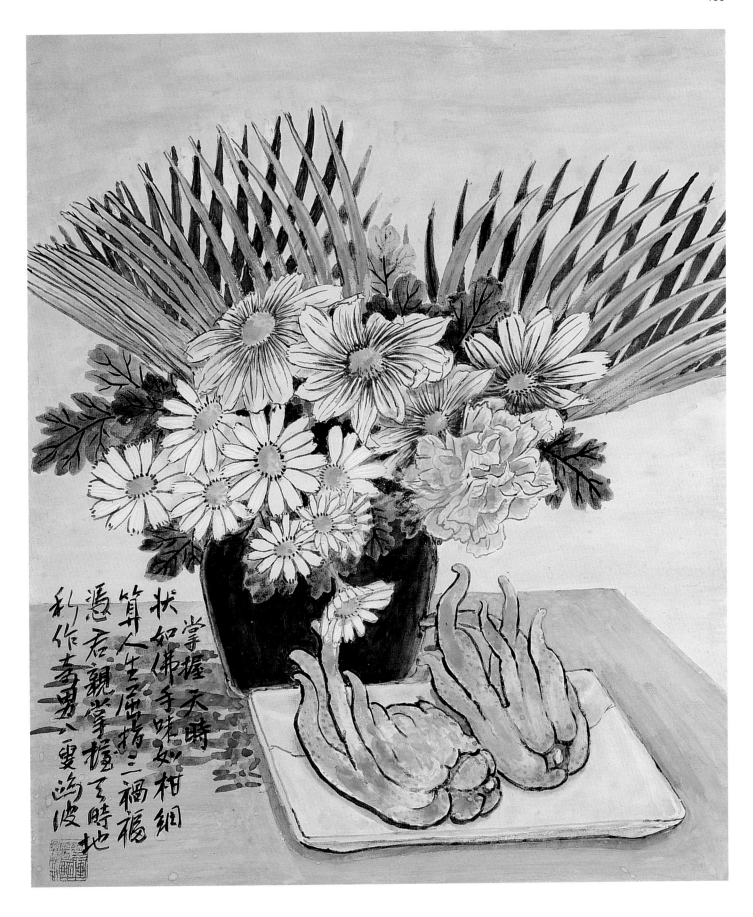

圖107　掌握天時　1998　膠彩、紙本
Controlling the Season and Time　Gouache on Paper　45.3×37.8cm

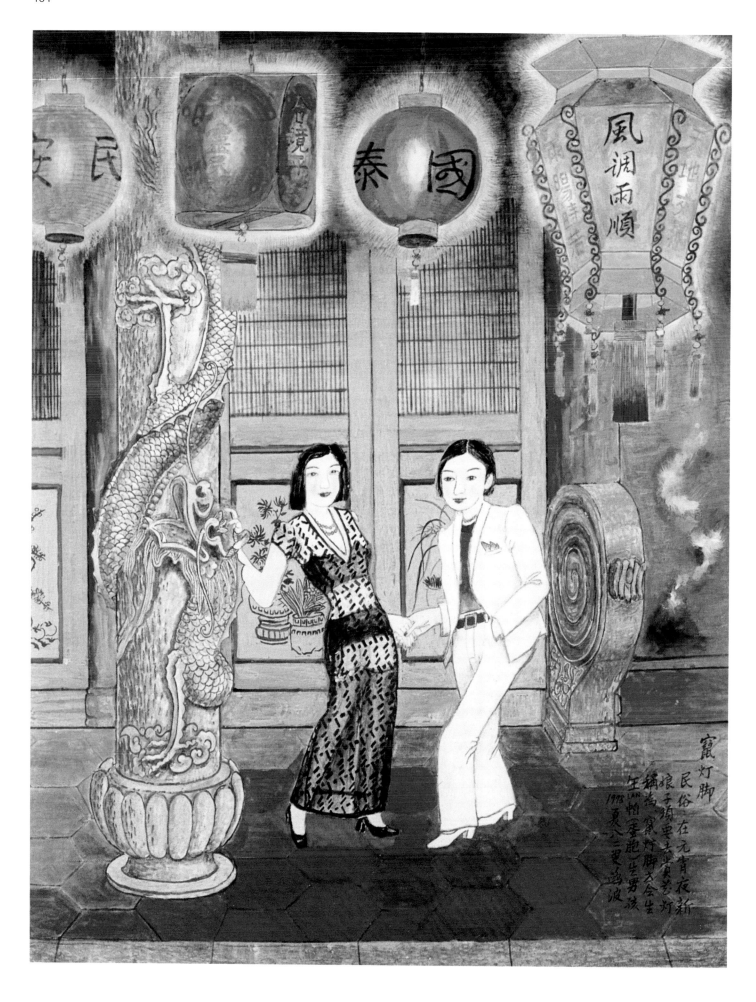

圖108　竄燈腳　1998　膠彩‧紙本　第五十三屆省展
The Scurrying Light　Gouache on Paper

圖109　採椰圖　1999　膠彩、紙本
Picking Coconut　Gouache on Paper　52.7×45cm

圖110　南薑花　1999　膠彩、紙本
Ginger Lily　Gouache on Paper　52.7×45cm

果
秋深了
今年颱風沒有直撲
永果豐收
此地該有都有
過去靠進口的
如彩色辣
椒、紅毛丹
奇異果
火龍果
形色不同
的南瓜等
現在島內
自己能生產
真好！
真真是寶島
是引進者之功勞
是研究者之功勞
是人們的幸福
1999
99
88叟鴻波
重陽後

圖111　瓜果　1999　膠彩、紙本
Fruits　Gouache on Paper　45×52.7cm

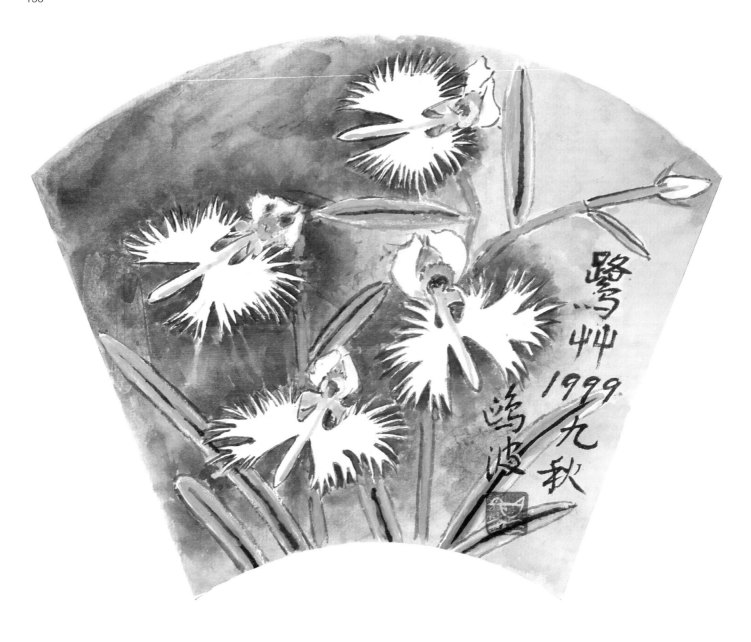

圖112　鷺草　1999　膠彩、紙本
Pecteilis Radiata　Gouache on Paper

元宵的願望
民俗
待嫁女孩
如在元宵
竊取青蔥
即會得訓
"良緣所謂
偷挽蔥嫁
好尪"按一
依農民是
無所謂但
少女心事
如被拆穿
蓋得無地
自容↓
冒雨菜園去
志慈偷挽回
良緣祈有配
深怕主人來
二○○千禧年
元月八四里
鷗波 [印]

圖113　元宵的願望　2000　膠彩、紙本　第五十四屆省展
A Wish on Lantern Festival　Gouache on Paper　90×73cm

圖114　慈愛　2000　膠彩、紙本
Charity　Gouache on Paper　45×45cm

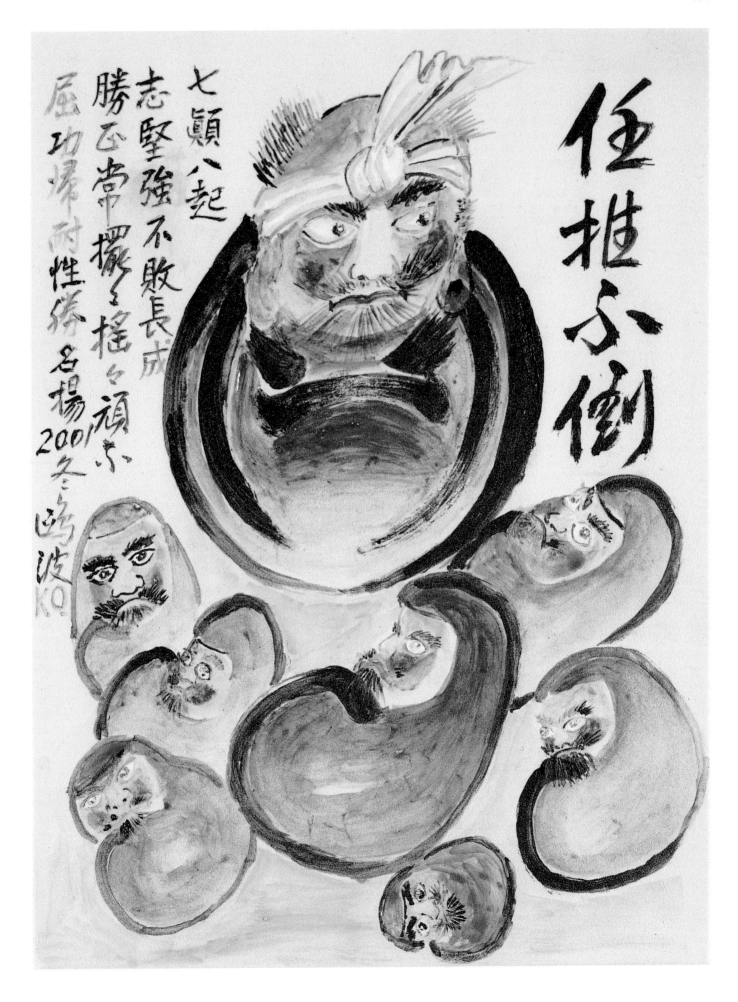

任推不倒

七顛八起
志堅強不敗長成
勝正常擺之搖搖頑示
屈功場耐性緣名揚
2001冬
鷗波
K.O.

圖115　任推不倒　2001　彩墨、紙本
Stand Erect　Ink and Color on Paper

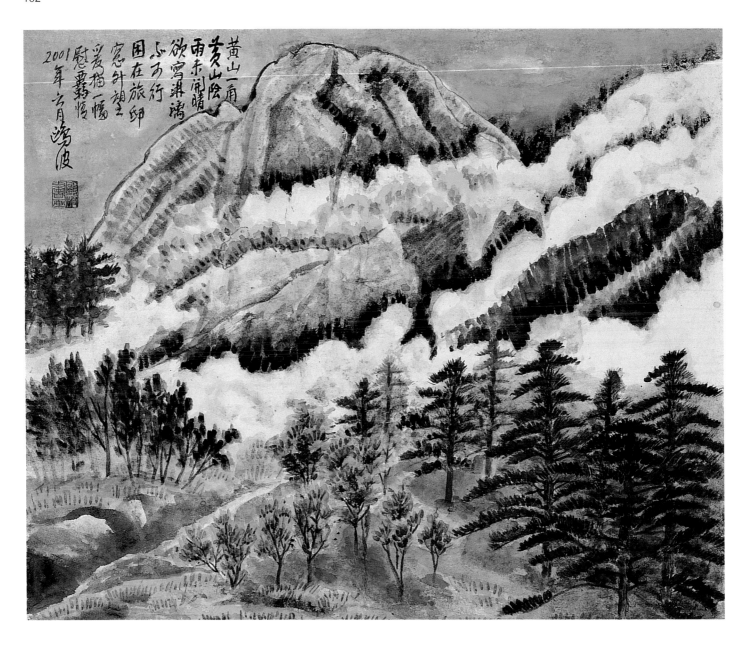

圖116 黃山一角 2001 膠彩、紙本
A Corner of Huang shan Gouache on Paper 44×53cm

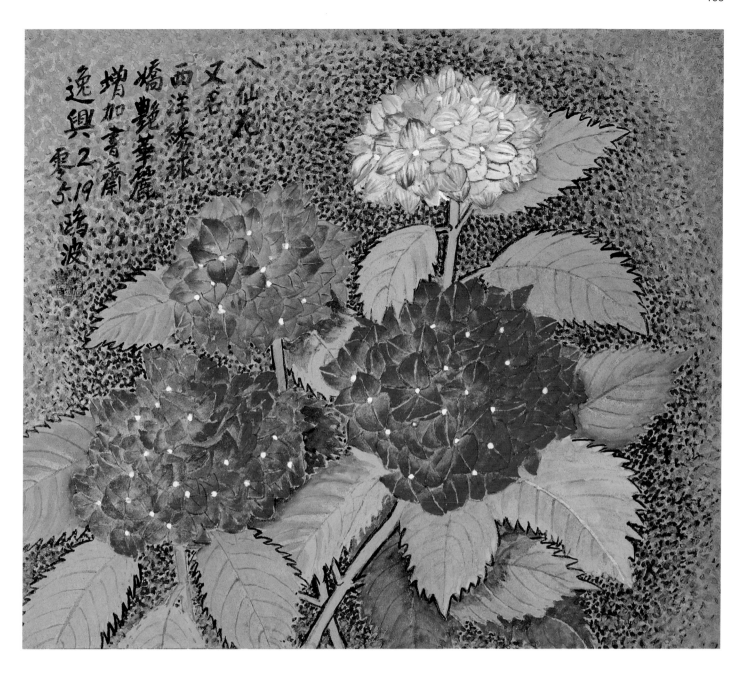

圖117　八仙花　2002　膠彩、紙本
Hydrangeaceae　Gouache on Paper　45.3×53cm

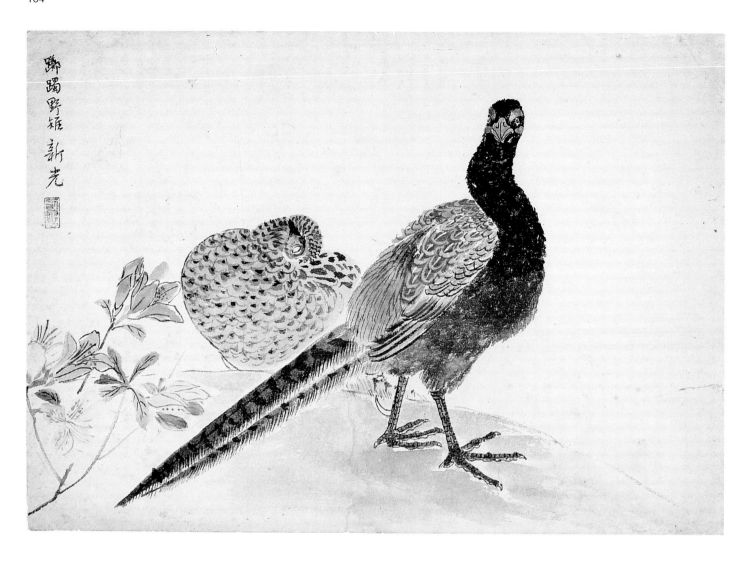

圖118　蹣跚野雉　約1955　彩墨、紙本
Wild Pheasant　Ink and Color on Paper　39.3×56.7cm

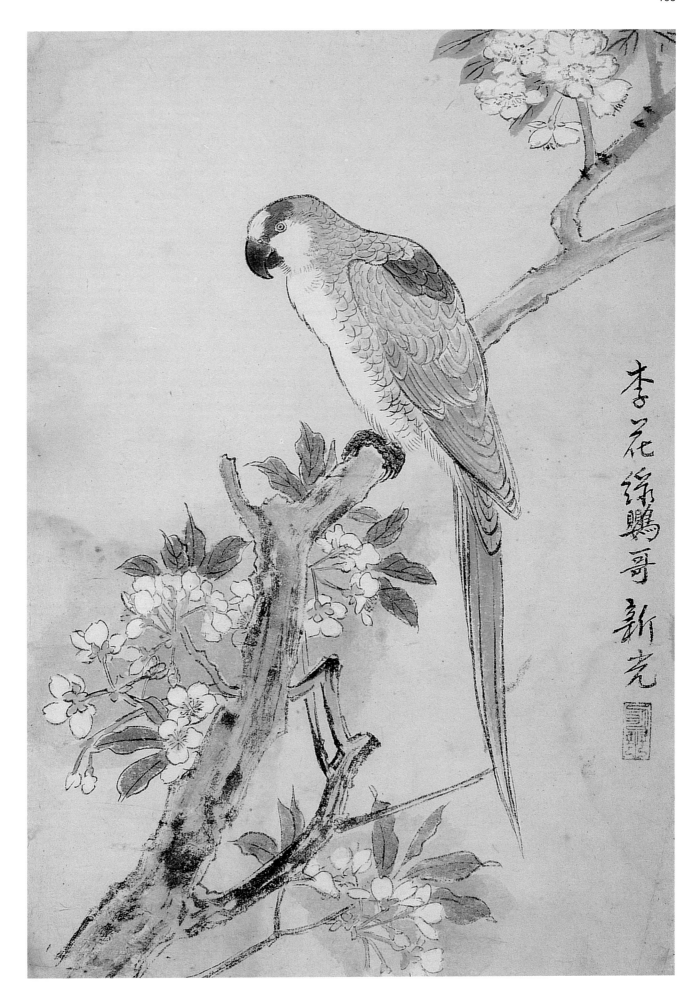

李花綠鸚哥 新亮

圖119　李花綠鸚鵡　約1955　彩墨、紙本
Plum Flower and a Green Parrot　Ink and Color on Paper　40×28.5cm

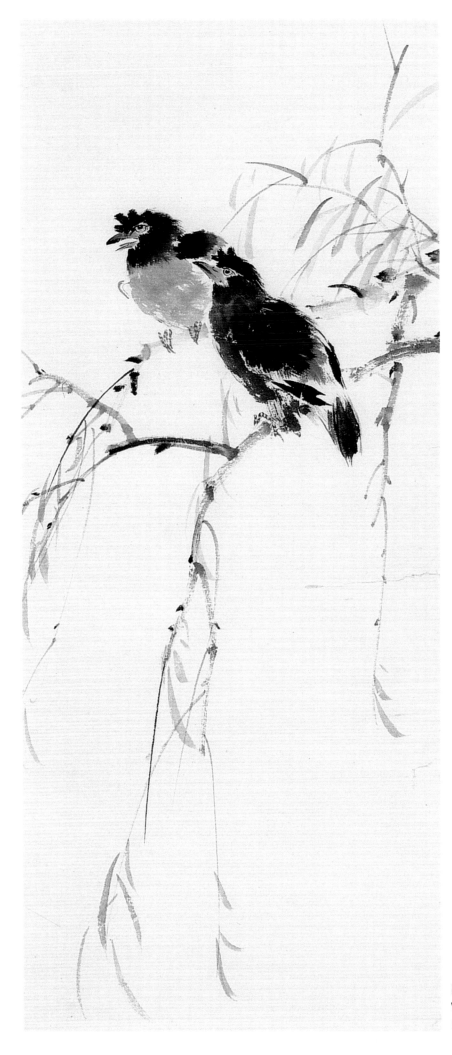

圖120　柳枝八哥　約1955　彩墨、紙本
Willow Branches and Starling
Ink and Color on Paper　62.5×28cm

參考圖版
Supplementary Plates

黃鷗波生平參考圖版

1936年,即將赴日習畫的黃鷗波。

1937年,黃鷗波(後排站者左1)新春闔家歡,後排站立者右三為其父親,右二坐者為其母親。

1938年,黃鷗波(左1)與同學合影。

1940年,在日求學的黃鷗波半工半讀,參與日本任職公司體操表演。

1943年，黃鷗波自日本返國與賴玉嬌結婚。

黃鷗波攝於1943年。

黃鷗波被徵調至日本蘇北憲兵隊本部任通譯官，攜眷隨部隊駐中國揚州，於揚州與妻賴玉嬌合影。

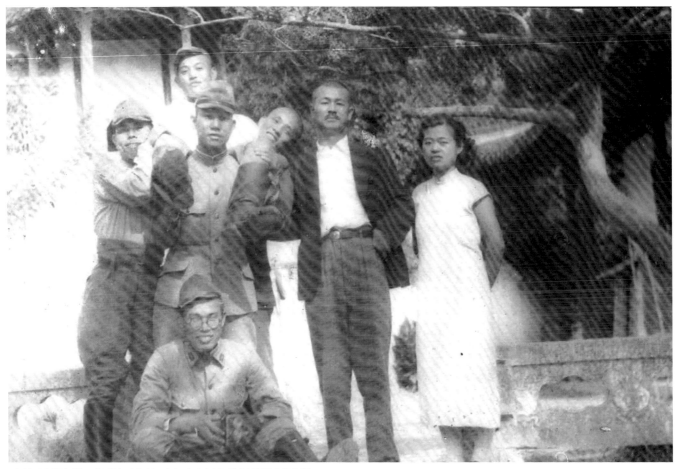

1943–1945年間，黃鷗波（右3）及妻子（右1）於揚州與同事合照。

1949年，最後一屆「春萌畫會展」，於台北國貨公司。

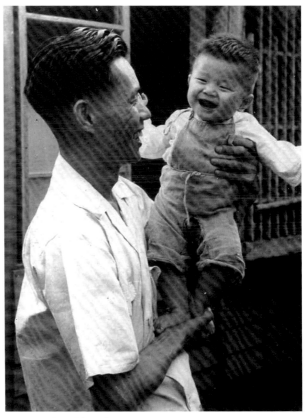

1951年，黃鷗波抱承甫。

新光美術班外觀，攝於1951年。

新光美術班招生廣告。

1950年代，黃鷗波（左4）帶領新光美術班生外出寫生。

1950年，第2屆青雲展時留影，右起：金潤作、呂基正、盧雲生、廖德政、許深州、王逸雲、黃鷗波、徐藍松。

1950年，第5屆全省美展結束，黃鷗波與畫友合影，左起：林玉山、葉宏甲、呂基正、金潤作、黃鷗波、許深州。

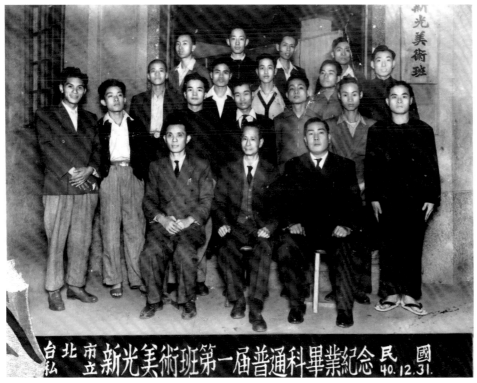

1951年，新光美術班第1屆畢業班紀念照，坐者左起：黃鷗波、王逸雲、呂基正。

1952年，林玉山（右1）與黃鷗波（右5）家庭出遊。

1953年，第7屆青雲展會場留影。右起：廖德政、張義雄、呂基正、黃鷗波、蕭如松、楊英風、鄭世璠、王逸雲。（左圖）

1956，新光美術班寫生課，模特兒為黃鷗波長子。（下圖）

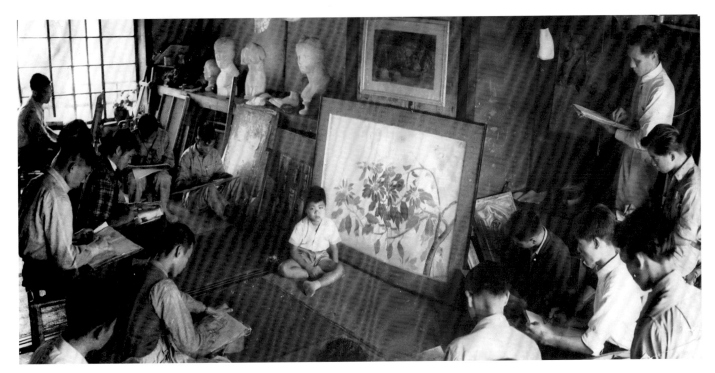

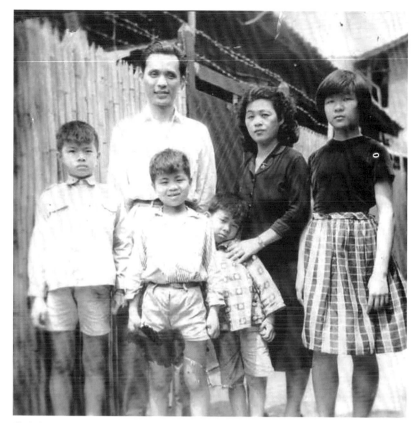

黃鷗波全家福，攝於1957年。

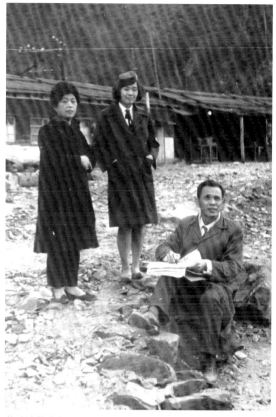

黃鷗波偕妻賴玉嬌與女兒憲子於郊外寫生。

1960年代，黃鷗波與陳進（左起）、西野新川、林玉山出遊。

1963年，黃鷗波夫婦合影於作品〈豔陽〉前。

1965年，黃鷗波同家人赴花蓮旅遊寫生。

1965年，黃鷗波於個展會場內。

1965年，黃鷗波個展於台北省立美術館，國策顧問蔡培火與夫人蒞臨參觀、茶敘。

1969年，第13屆青雲畫展參展會員合影。前排左起：徐藍松、鄭世璠、傅宗堯；中排左起：許深州、王逸雲、廖德政；後排左起：蕭如松、黃鷗波、呂基正。

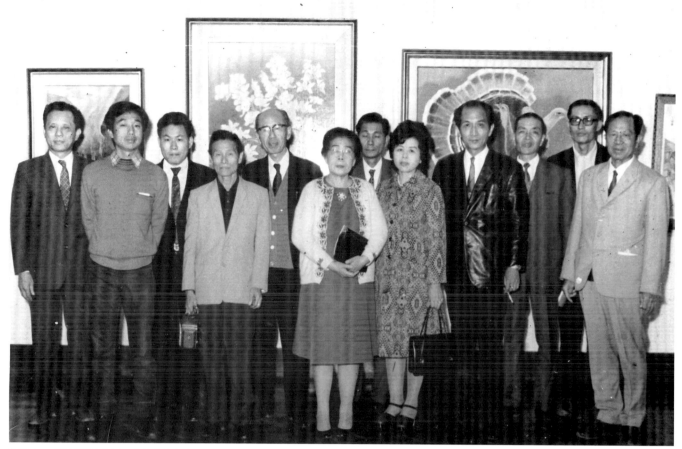

1972年，第1屆長流畫展，與會畫家們合影。

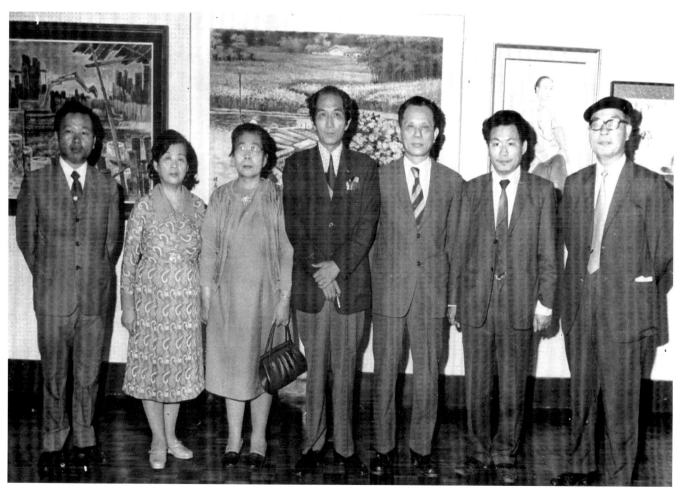

1974年，第3屆長流畫會畫展，與會畫家合影。

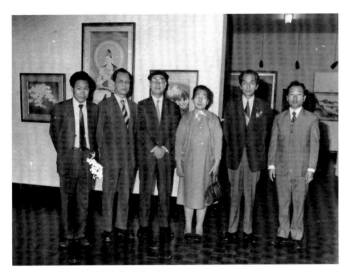

1974 年，第3屆長流畫會畫家合影。

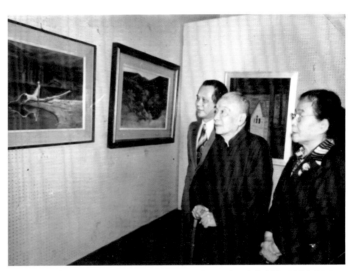

1977年，黃鷗波（左）陪同陳進（右）、馬壽華（中）參觀第6屆長流畫展。

1978年，黃鷗波與夫人攝於長流畫廊。

黃鷗波攝於1980年

1986年，黃鷗波與陳永森攝於陳永森家中。

1987年，與林玉山遊印尼。

1990年3月，黃鷗波於黃山寫生。

1990年代，長流畫會成員陳進、許深州、黃鷗波，以及中壯輩膠彩畫家陳定洋、溫長順、賴添雲等人於陳進住宅合影。

1991年，第1屆綠水畫會，黃鷗波（右2）等人於會場留影。

1992年，絲路之旅游交河故城。右起：陳恭平、賴添雲、許深州、黃鷗波。

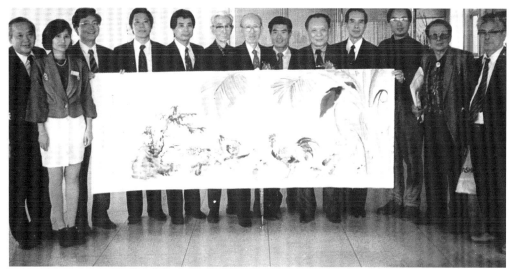

1993年，黃鷗波（右5）參加嘉義市文化中心落成典禮，作品由林玉山、黃鷗波、郭東榮、劉耕谷、曹根、張權同畫，陳丁奇題字。

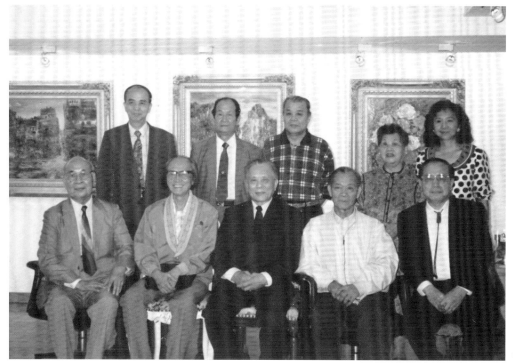

1993年，青雲前輩畫家聯展於台北哥德藝術中心舉行。

1994年，〈放性地〉應邀參加「資深畫家膠彩畫聯展」。

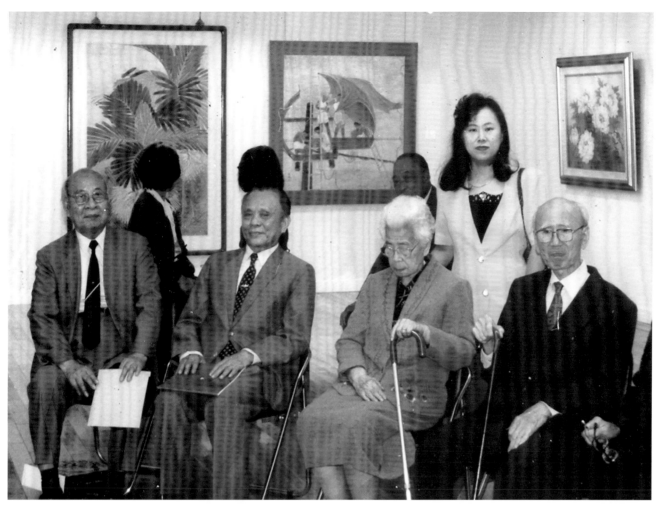

1994年，太平洋文教基金會舉辦「資深畫家膠彩畫聯展」，左起：許深州、黃鷗波、陳進、林玉山等人應邀參展。

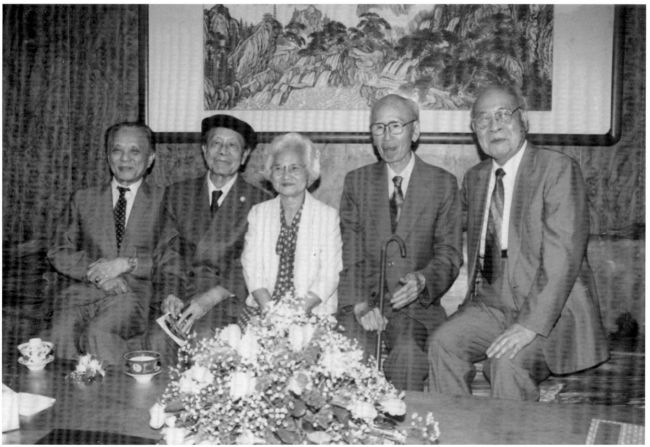

1995 年，黃鷗波（左1）與畫家們合影。

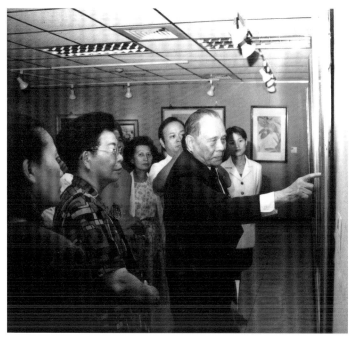

1997年，台灣省立美術館舉辦「黃鷗波八十回顧展」，後於嘉義市藝術文化中心展出。黃鷗波在展覽中為眾人導覽、講解畫作。

1998年5月，鄭世璠（左起）、黃鷗波、賴傳鑑合影於南投中興新村文化廣場前。

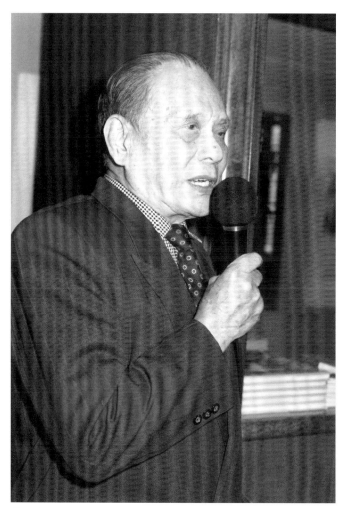

1999年，黃鷗波與畫家兼藏家王己千（左）共閱《黃鷗波作品集》。

黃鷗波於畫展致詞。

2001年，黃鷗波在寫生時留影。

2001年，黃鷗波與漢文班學生於郊遊時合影。

黃鷗波作品參考圖版

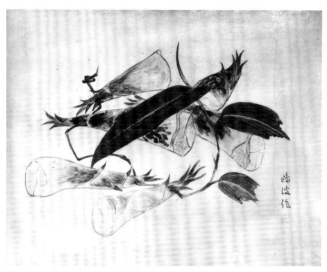

1951年，作品〈新筍〉展出於第4屆「青雲畫展」。

綻放　1951　綜合媒材、紙本　25.8×35.7cm

〈路邊小攤〉草圖

〈惜春〉草圖　1954

鴛鴦　素描、紙本　25×35cm

肉粽　素描、紙本　26.7×38.7cm

水鳥　素描、紙本　25.7×35.8cm

水鳥　素描、紙本　25.7×35.8cm

蕉葉　素描、紙本描　1954

花卉　素描、紙本　1955

野臺戲速寫　1965

布袋戲後臺速寫　1965

速寫　1965.1.4

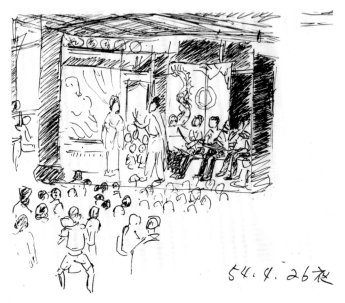

北投公園　1984　鉛筆、紙本　27×39.5 cm

花卉速寫　1982.12.23

花卉速寫　1982.12.24

蟹速寫　1983.1.23

香蕉樹寫生於北投　1984

樹枝系列（中正公園）　1985　炭筆、紙本

自畫像　1985　水墨、紙本

破籃逃魚　1950　設色、紙本
137×34cm

鯉魚　設色、紙本
119×33cm

蘭花　1991　設色、紙本　24×27cm

蜂　1991　設色、紙本　27×24cm

東籬秋色　1991　設色、紙本　27×24cm

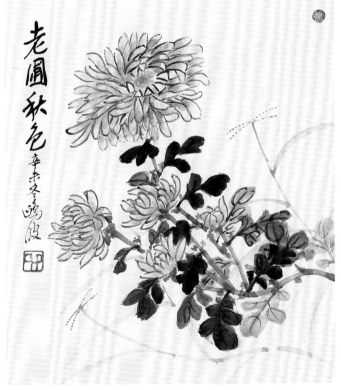

老圃秋色　1991　設色、紙本　27×24cm

玉米　水彩、紙本　26.3×38.5cm

蓮池邊　水彩、紙本　35×25cm

風景速寫於阿里山途中　1984

玉山積雪　1984　水彩、紙本　31.6×40.7cm

碧瑤之原始林　1984　水彩、紙本　27.5×39cm

果（畫稿）　1984　水彩、紙本　27.3×37.5cm

花卉速寫　1986

風景速寫於鞍部　1986

花卉速寫於杉林溪牡丹園　1986

日月潭教會館　1989　水彩、紙本　25×38cm

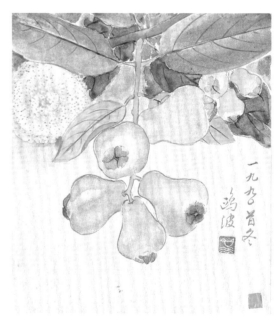

富士山　1989　水彩、紙本　24×33cm

蓮霧　1990　水彩、紙本　27×24cm

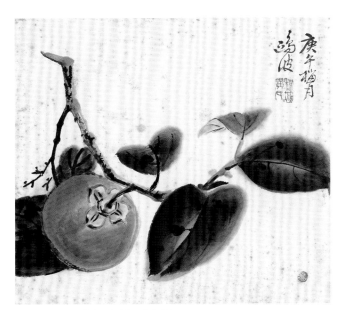

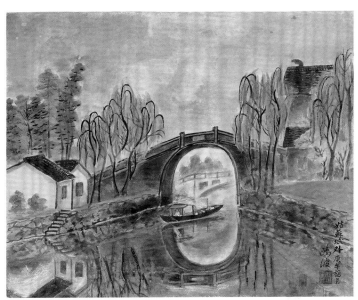

柿子　1990　水彩、紙本　24×27cm

姑蘇城外　1990　水彩、紙本　33×34cm

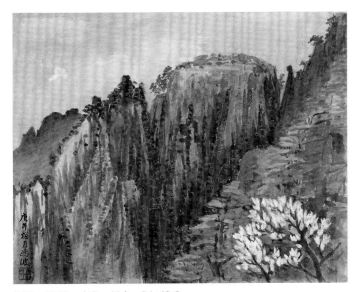

梅月　1990　水彩、紙本　34×42.5cm

荷月　1990　水彩、紙本　30×43cm

筆架峰烟雲　1990　水彩、紙本　34×43cm

花　1991　水彩、紙本　27×24cm

荔枝　1992　水彩、紙本　27×24cm

蟹　1992　水彩、紙本　31.5×40.5cm

漓江　1993　水彩、紙本　31×40.8cm

元宵　1993　水彩、紙本　30.5×40.5cm

漓江近暮　1994　水彩、紙本　30.5×41cm

日暮　1994　水彩、紙本　30×40.7cm

世外桃園　1995　水彩、紙本　33.5×42.5cm

漓江網魚　1995　水彩、紙本　30.5×40.5cm

高潔富貴　1996　水彩、紙本　39.5×53.8cm

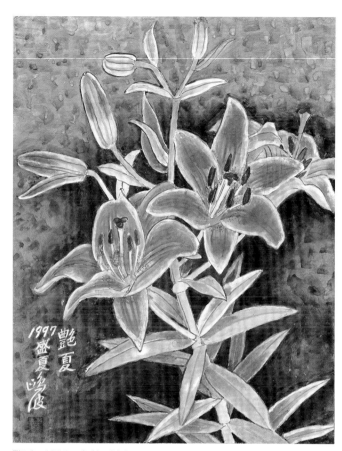

艷夏　1997　水彩、紙本　40.5×31.5cm

薄暮歸巢　1997　水彩、紙本　30×40.5cm

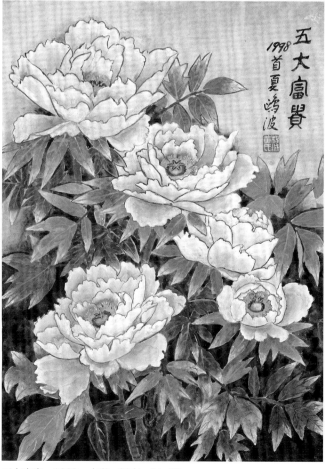

五大富貴　1998　水彩、紙本　54×39cm

清香　1999　水彩、紙本　40.5×31.5cm

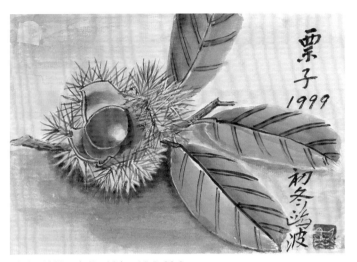

栗子　1999　水彩、紙本　15.5×22.2cm

姊妹潭　粉彩、紙本　36.5×45cm

奪魁　1965
膠彩、紙本　44×65cm

淡江漁人　1979　膠彩、紙本　31.5×41cm

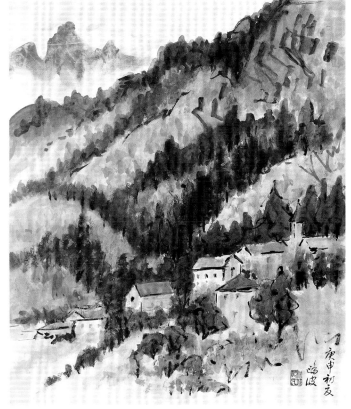

梨山風景　1980　膠彩、紙本　52.5×45cm

玉山積雪　1984　膠彩、紙本　31.5×40.8cm

禹嶺松林　1985　膠彩、紙本　50×60.6cm

丹荔　1987　膠彩、紙本　40.5×31.5cm

浪濤　1988　膠彩、紙本　24×33cm

夏苑　1991　膠彩、紙本

豔陽天　1991　膠彩、紙本　52.5×45cm

瓶艷　1994　膠彩、紙本　31.3×40.6cm

八佾舞　1995　膠彩、紙本　90×115cm

梅林春色　1998　膠彩、紙本　37.7×46cm

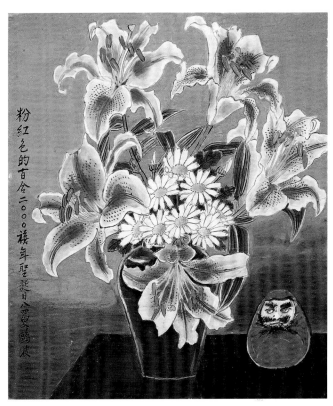

粉紅色的百合　2000　膠彩、紙本　52.7×45cm

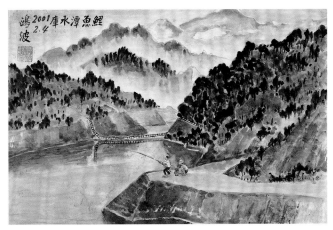

鯉魚潭水庫　2001　膠彩、紙本　27.7×42cm

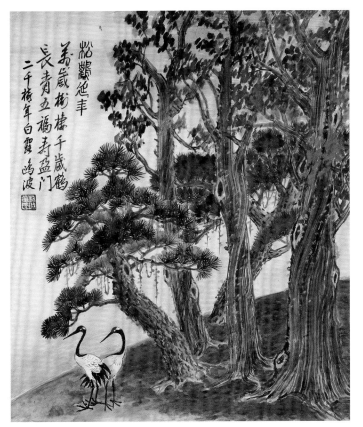

松鶴延年　2000　膠彩、紙本　52.5×45cm

秋陰・扇面　1990　水墨、絹本　17×48cm

錄彥山詩　1980　水墨、紙本　97.2×33.2 cm

芳時懷古　1981　水墨、紙本

圖版文字解說

Catalog of Huang Oupo's Paintings

圖1

秋色（重繪） 1946年第一屆省展初繪 膠彩、紙本

一九四六年首屆「省展」開辦，激醒黃鷗波熱愛繪畫的精神，參展的作品〈秋色〉是根據留日時期的寫生稿或記憶，描繪日本的某處風景。初次參展即獲國畫部特選，給他莫大的鼓勵與肯定，開始活躍於台灣畫壇。參展第一屆省展的版本已佚失，此為一九九八年參展第五十二屆「省展」時重繪。

圖2

南薰 1948 膠彩、紙本

台灣鄉間常見檳榔樹，一般人對於檳榔果都不陌生，因為在市場或路邊攤都可看到，至於檳榔花可能就不太熟悉了。本幅特以檳榔花為主題，但花朵細碎不易顯現分量，藉檳榔葉正反傾側的變化，還有竹籬形成結構性的畫趣來輔助，以清白色調描繪檳榔花的形象，營造出「幽香暗藏」的意境。

圖3

地下錢莊（重繪） 1949年第四屆省展初繪 膠彩、紙本

黃鷗波對社會現象頗有關照，常為入畫題材。此作透過描繪一個婦女擺攤賣冥紙，暗諷當時地下錢莊猖獗之弊。作品初繪於一九四九年，因白色恐怖時期避免禍端，至二〇〇一年第三十四屆省展重繪始有題識「……當時上海幫來台操作金融物價，一日三市地下錢莊猖獗，月息四分」。

圖4

新月 1949 膠彩、紙本

作品呈現農夫在結束一天的辛勞後，返家前一刻的景象。此時薄暮時分，淡黃的餘暉仍透過西邊的雲霞落在樹梢，拉長了電線桿的影子近半幅由薄藍色淡掃的天空，新月散發著幽微的光芒。

圖5

樹蔭納涼 1949 彩墨、紙本

此作與同年〈新月〉皆描繪農作勞動時歇息的一瞬，農夫雜草除完後，倚靠椰子樹小憩。作品以彩墨繪成，前景的濃墨、遠景的淡墨與天空大量的留白，顯示畫家亦兼擅文人水墨畫，也預示五〇年代的「國畫論爭」中，黃鷗波對水墨與膠彩定位的關心。

圖6

晴秋（重繪） 1951年第六屆省展初繪 膠彩、紙本

一九五一年此作入選第六屆省展且獲教育會長獎，由於當時的作品已為人收藏而不知去向，六〇年代時黃鷗波根據舊稿照片重繪〈晴秋〉。作品的線條細緻，廟頂脊飾的雙龍護塔、雙龍搶珠隱約可見；前景成熟的柿子與畫面的色調，暗示此時正值秋高氣爽的時節。

圖7

漁寮 1951 膠彩、紙本

前景的漁船、魚寮透露台灣早期漁民的刻苦勤儉，他們依水維生，時而短暫休憩於岸邊的漁寮中。以木為支架、茅草為頂的漁寮，與今日的城市景觀形成強烈對比。作品以樸實而充滿溫度的土黃色為基調，讓觀者感受到畫家在作品中流露的鄉土情懷，以及人與自然的關係。

圖8

斜照 1952 膠彩、紙本

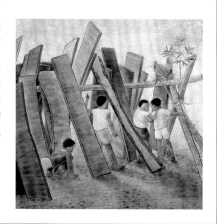

作品描繪嘉義木材行業興盛年代時，儲置木料場的一個小情景。原木在裁切後，需要經過乾燥的過程方能使用，十幾片靠著竹架正在曝曬的木板，向晚時分斜影與木條交錯，四個放學下課的小孩穿梭木板中玩耍，譜成饒富童趣的日暮情境。

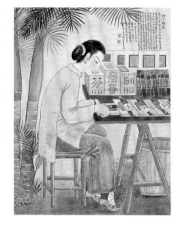

圖9
家慶（重繪）　1953初繪　膠彩、紙本

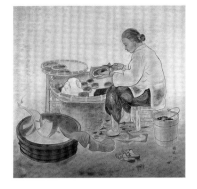

　　紅龜粿是台灣民俗中常見的祭祀供品，畫面中老婦專注地剪裁用來墊襯紅龜粿的蕉葉，製作紅龜粿需要的材料也都被細心描繪下來。較低網篩上有白色糯米糰，前方放著紅色染料、染好的紅色麵團、粿模，以及木桶內的紅豆餡，詳實地記錄了傳統糕點的製作情景。

圖10
木馬行空　1950　膠彩、紙本

　　黃鷗波返鄉回老家時，曾隨林玉山、李秋禾等畫友至阿里山遊覽、寫生，日後陸續畫出與阿里山伐木相關的畫作。此作描繪伐木工人拖著木馬（原木），沿著山間由木材搭建起的棧道奮力前進，呈現當時伐木工人既辛勞又危險的工作。

圖11
雲海操棟樑　1953　膠彩、紙本

　　此圖與〈木馬行空〉同樣以拖木馬的工人為主題，畫家結合人物畫與風景畫的特性，同時呈現運送木材者與阿里山雲海風光。前景描繪兩名拖木馬的工人遇到下坡時，彼此合力減速，將「棟樑」（原木）運送的過程，亦暗示「棟樑」的產生，勤奮努力與克服險峻環境，皆是「成材」的必經之路。

圖12
蕉蕾　1953　膠彩、紙本

　　香蕉是日治時期台灣主要的外銷農產品，亦成為當時在台展、府展中，代表「台灣色彩」的主題。此作構圖沿著蕉葉的生長態勢裁切，將畫面左下留白，使視線聚焦在蕉蕾處；放射狀的背景填色，彰顯蕉蕾蓄勢待發的生命力。

圖13
豔陽（重繪）　1954初繪
膠彩、紙本

　　此作與一九五一年的〈晴秋〉皆以廟宇為主題，呈現不同的天色與視角。〈豔陽〉取景廟的側面，彰顯燕尾脊朝天向上的態勢。白色為主的天空，以點染的筆觸呈現，此技法常見於黃鷗波的作品，營造一股陽光絢爛的氛圍。

圖14
麗日　1956　膠彩、紙本

　　懸掛於茅屋外的玉米，取材自畫家在霧社看到原住民屋舍外的景象，橫架的竹竿上繫著正在曝曬的玉米。畫家以淡墨、乾筆描繪，黃赭色的玉米呼應「麗日」的主題；玉米上的綠色螳螂，與黃赭色調形成對比，頗有點睛之妙。

圖15
麗日（重繪）　1954初繪，1994重繪　膠彩、紙本

　　黃鷗波於一九九四年再次以〈麗日〉為畫題。相較一九五六年的版本，用色更濃厚，赭、黃仍為主要色調，強調太陽的灼烈；畫家刪去螳螂，使畫作的主體更加鮮明。即便沒有畫出太陽或光線，也可透過玉米的呈色感到日照的溫度。

圖16
南國珍果　1954　膠彩、紙本

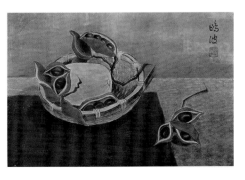

　　黃鷗波取材來自鄉土日常，看似平淡無奇，卻留下真實的生活紀錄。畫題〈南國珍果〉即鳳眼果，也稱為蘋婆，是台灣於戰後物資缺乏時，許多孩童的點心，現已少有人食用。畫面構圖源自西方靜物畫傳統，用色濃烈，呈現果物的飽和之感。

圖17 ────────────────
蛤蜊　1954　膠彩、紙本

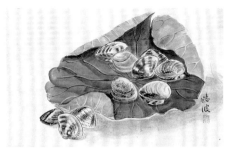

　　此作的結構與
〈南國珍果〉稍有
不同，背景處理屬
東方式的留白，也
是黃鷗波慣用的靜
物畫形式，他常將
日常所見之物，稍
微擺列便鄭重其事
地畫下來。荷葉是
五〇年代塑膠袋還
不普及時作為包裝食品之用，是當時鮮為人注意的尋常物件。黃鷗波
對習以為常的人或物件保持好奇的態度，從中得到興味，也因如此，
他的作品成為可貴的日常文化紀錄。

圖18 ────────────────
勤守崗位　1956　膠彩、紙本

　　一九五六年賽洛瑪颱風
襲台造成嚴重災害，颱風
過後黃鷗波在住家附近，
看到電信搶修人員爬上電
線桿辛勤地工作，被風吹
得鼓起來的帆布，表示當
時的天空雖已放晴但仍有
強風襲來。黃鷗波對於他
們勤守崗位的敬業精神肅
然起敬，隨即速寫其景，
記錄他從地面仰望工人極
力搶修的情形。

圖19 ────────────────
路邊小攤　1956　膠彩、紙本

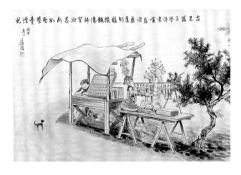

　　此作是根據
一九四七曾參加
「春萌畫展」的速
寫發展而成的正式
作品，採水墨淡彩
的技法繪成，描寫
小市民的生活樣
貌，點出當時的社
會現象，並題詩配
之。題云「古來
教子學詩書，嘆息
滄桑舊制移。挨餓儒師空壯志，何如暫學賣煙兒。」感嘆當年政權改
變社會經濟不安定的情形。

圖20 ────────────────
今之孟母　1956　膠彩、紙本

　　畫中題詩
「夫為斯文誤，
慎防子亦然，擇
居攤販市，教學
賣香煙」。作者
以經典中孟母三
遷的故事，抒發
一九四七左右，
時代變遷、制度
更換，讀書人比
不上小生意商的
感慨。

圖21 ────────────────
水流楊柳月　1958　水墨、紙本（立軸）

　　黃鷗波的創作中，偶有全幅以黑白水墨創作
的作品。此作使用斧劈皴法畫岩石，松幹略有
圈皴鱗片，但也用西式的直線筆觸輔助，至於
池亭用西式筆觸更為明顯，展現畫家對東西方
技法的融和能力。

圖22 ────────────────
盤果　1960　膠彩、紙本

　　本作是典型的靜物
畫，畫家以不同的筆
觸與技巧來呈現相異
的材質，展現畫家對
描繪對象的細緻觀
察。他以積漬染色法
描繪桃與桃葉，在赭
紅色的果與綠葉中，
夾雜著帶黃的枯葉
透過線條與濕染的淺
蔥綠呈現瓷盤的肌理
與光澤；背景與桌面
以不同方向的點描筆法，顯示空間的變化。

圖23 ────────────────
惜春　1965　膠彩、紙本

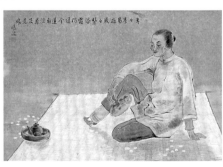

　　「三寸金蓮」是清
末遺留的習俗，畫中
的老婦在童年時便纏
了足，小腳因而成為
青春的象徵，隨著時
光荏苒，髮鬢霜白，
不變的是金蓮三寸。
時時加以保養小腳，
有如憐惜逝去的青
春。畫家透過寫實的
描繪，呈現著習俗的
轉變與歲月流逝的無奈。

圖24 ────────────────
南京紫金山　1965　膠彩、紙本

　　位於南京市玄武區
的紫金山，舊稱「鍾
山」，為江南四大名
山之一，三個主峰相
連如巨龍，而有「鍾
山龍蟠」之稱。地平
線分出荷塘與遠景的
紫金山，畫面右方立
有一樹，使單純的構
圖有了變化，色調與
筆觸則略受外光派的
影響。

圖25
好彩頭　1966　膠彩、紙本

　　畫中的白蘿蔔被繫在竹竿上曬乾，與一九五四年〈麗日〉的構圖頗為類似，不同的是，此作畫家以佔有畫幅中央位置的近景來呈現。由於蘿蔔的顏色近白，遂以陰影不同色調的變化凸顯前景的蘿蔔，表現當時陽光的燦爛。

圖26
野柳　1968　膠彩、紙本

　　野柳是一九六〇年代非常受歡迎的新景點，對畫家來說面臨此造型奇特的岩岸怪石，正可尋找跳脫舊習、藉以創新的機會。本幅以明朗的線條勾描一座座圓渾的奇石，前前後後約略平行的奇石線條和坡地的起伏線交組，形成簡潔又有新意的畫趣。

圖27
野柳風光　1968　膠彩、紙本

　　黃鷗波透過野柳的自然風化、海蝕地形，呈現不同的筆觸。此作以膠彩為主，融合水墨的技法，以黑墨來表現陰影，以皴法表現岩石的肌理，反映膠彩畫在台灣與中國傳統水墨交互融合的特色。

圖28
海之湧浪（野柳）　1968　膠彩、紙本

　　黃鷗波不只一次取景野柳的燭台石，此作呈現海浪打來激起浪花的一刻，隨即溢流在岩洞、岩石間。同樣是結合水墨與膠彩的作品，畫家充分展現不同媒材的特性，以水墨畫奇石、膠彩作海水、浪花，使兩者交錯的衝突感更加鮮明。

圖29
野柳雨後　1968　膠彩、紙本

　　黃鷗波以傳統水墨畫近似斧劈皴法來表現岩塊的形質，粗獷俐落的線條強調岩石成列的造型。畫面沿對角線區分，左方是有力量的奇岩，右方為悠遠寧靜的山海景色，一道劃破天際的彩虹，連結了近、遠景觀。

圖30
迎親　1971　膠彩、紙本

　　畫家生動地呈現台灣傳統的迎親隊伍。作品採斜角構成，呈現一行人浩浩蕩蕩地行經起伏山路的景象。畫中裝飾繁複的轎子，是新娘乘坐的喜轎，細膩刻畫的轎頂鳳凰與流蘇穗子，與後方隨行梳妝台等嫁妝，構成一幅台灣民俗文化的視覺景象。

圖31
西螺七劍　1972　膠彩、紙本

　　許多時代性的流行文化，可以透過黃鷗波的作品窺知。「西螺七劍」是一九七二年台灣很受歡迎的午間連續劇，此作見證電視節目開始對台灣社會產生影響力，孩童放學後也學著劇中人物作勢打鬧，生動有趣。另一方面，也表達畫家對電視影響價值觀感到憂心。

圖32
同舟共濟　1972　膠彩、紙本

　　作品呈現強颱來襲暴雨成災，滾滾洪水把街道變成小運河，一艘載著逃難者的小船，正行駛在狂風急雨中，顯得單薄飄搖。黃鷗波題詩描寫這些逃難者：「闐市鄰居互不親，自除門雪善其身，那知駭浪今朝急，並做同舟共濟人」，藉彩墨與詩詞凸顯颱風的威力，也諷刺都市人的疏離。

圖33 ───────────

幽林曙光（阿里山之晨）　1972初繪・1986重繪　膠彩、紙本

　　黃鷗波年輕時遊歷阿里山，對於那些在崎嶇的森林小徑或險峻山谷間木馬棧道上，以人力拖運巨大木材的伐木工人，留下深刻的印象。〈幽林曙光〉也有描繪伐木工人，相較〈木馬行空〉、〈雲海操棟樑〉，此作的重點在表現曙光射進幽靜的森林，帶有神祕光影的詩意，以及勞動者在拂曉時分已在崗位上全力以赴的敬業精神。

圖34 ───────────

養鴨人家　1974　膠彩、紙本

　　此作乍看描繪農村風景，河山映著夕陽，養鴨人乘著小船在水面上餵食鴨群。黃鷗波以養鴨人暗喻當權者，鴨子為百姓，表面看來養鴨人餵養、領導鴨群，其實兩者福禍相依，故題云：「養鴨人家，權在手，一群禍福慎思量。」

圖35 ───────────

回文錦字　1974　膠彩、紙本

　　「回文詩」也稱「璇璣圖詩」，相傳前秦苻堅時期，竇滔之妻蘇蕙因思念從軍的丈夫而將思念之情化為回文詩。黃鷗波參考此典故創作「回文錦字」，融合文字的閱讀性與視覺性，「讀者」在百轉千迴的詩句中，彷彿體會了妻子思念夫君忐忑糾結的心情。

圖36 ───────────

鬱金香　1974　膠彩、紙本

　　早期為參加省展多以風景人物畫為主，後因展覽機會增多，描繪花卉的作品方逐漸增加，他偏好花朵較大的品種，例如百合、牡丹或鬱金香，表現其豐美之趣。本幅呈現鬱金香盛開的狀態，飽和的紅黃色花瓣與向上挺立的葉片，溢著精神飽滿的氣息，以及偶見新奇花卉的新鮮感。

圖37 ───────────

台北竹枝詞　1975　膠彩、紙本

　　「竹枝詞」為中唐劉禹錫發起的風土詩，內容記錄各地民俗風情。此為三張小品裝裱為一幅，表現畫家觀察摩登男女眾生的側寫。其中強調六〇年代末，台灣青年受美國流行文化影響，作出祖腹露背、雌雄莫辨的新潮打扮，結合嘲諷的題款詩詞，充滿興味。

圖38 ───────────

全家福　1975　膠彩、紙本

　　本幅為黃鷗波典型的帶有諷刺意味之勸世作品，透過兩雞爭食，即使父母亦無法施以援手，感悟世事皆須自力圖強。畫家在此經典母題上，加入獨道的生活經驗，使傳統題材充滿個人風格，別有新意。

圖39 ───────────

培育鬥志　1976　膠彩、紙本

　　作品曾在第五屆長流畫展中展出，畫中五隻尚未長大的鬥雞，正努力加餐食，應是期待剛成立的長流畫會成長壯大；且因一九七四年第二十八屆省展，國畫第二部遭取消展出，故此畫一方面鼓勵同好畫友精進畫藝，一方面向主辦單位表達抗議之意。

圖40 ───────────

深秋　1976　膠彩、紙本

　　本作鮮麗的紅黃色調，看似呈現楓紅的浪漫景緻，卻是隱有感傷。畫中有棵巨木已被砍除，老根仍盤踞著原地，不利幼苗成長。畫作的題詩，似乎是對當時的社會政情有所評訴，黃鷗波曾表示一代大人物各有功過，最壞的是他走後相關的人仍盤據利益。

圖41
海女　1976　膠彩、紙本

　　日本的「海女」是一古老職業，已被登錄為世界無形文化遺產之一，她們靠著漂浮的木桶與繩繫於身，即潛入海底撿拾珍珠貝等海生物。黃鷗波在遊歷日本伊勢珍珠島時，看到海女們在波間出沒的景象，便將她們工作的情態描繪下來。

圖42
鷸蚌相爭　1978　膠彩、紙本

　　黃鷗波分別站在鷸、蚌的立場題道：「閉口始思開口禍，入頭方悔出頭難。」將鷸蚌擬人並加諸想像的內心獨白，為傳統典故增添生動趣味。他以細膩的筆觸描繪揚翅的鷸羽，鷸蚌之下留有一些足跡，顯示兩者皆奮力地僵持著，互不相讓。

圖43
夢揚州　1979　膠彩、紙本

　　黃鷗波曾遊歷揚州小金山，該地原名「長春嶺」，興建於清代中葉，湖中的小亭名為「釣魚台」，相傳乾隆皇曾在此釣魚故名之。憶及小金山的點滴觸動心中對曾經旅居揚州的思懷，故繪此作呈現小金山一景，並題：「故國山河在，年年春恨殘，揚州遊夢裡，憶寫小金山。」

圖44
中禪寺　1979　膠彩、紙本

　　位於日本中禪寺湖邊的古寺，傳說開山始祖勝道上人七八四年來到此地，他曾在中禪寺湖見到千手觀音，便以蓮香木雕刻出觀音供奉寺中。黃鷗波沒有正面描繪佛寺的樣貌，近景紅黃交織的楓葉遮蔽了大半佛寺，半掩的中禪寺更顯清幽。

圖45
錦林倒影　1980　膠彩、紙本

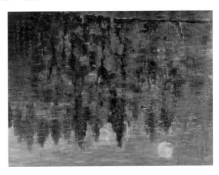

　　作品描繪月夜樹林的倒影，藍綠色為主調，再搭配少許紅黃色點綴。整幅作品的色彩十分豐富，故以錦字形容樹影。扁筆橫向刷成的筆觸是他的新嘗試，營造出映在水波上的倒影，相較之下，清晰描繪的水鳥襯托了倒影的晃映。

圖46
素蘭幽香　1980　彩墨、紙本

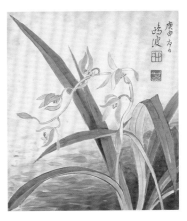

　　畫中蘭花名報歲蘭，也稱國蘭，為台灣常見的居家裝飾花卉，大約在春節前後開花，散發淡淡幽香，淡綠花色甚是清雅，綴有紅褐色斑點。黃鷗波以墨線勾勒花葉，復以淡彩暈染，呈現蘭花素淨淡雅之姿。

圖47
峽谷壯觀　1981　彩墨、紙本

　　黃鷗波於一九八一年赴美加寫生旅遊，面對大峽谷，感覺這特殊的山石非傳統皴法能描繪，遂大膽嘗試新的表現技法。他以水平的線條描繪岩層結構，再配以靈活扭轉的線條表現峻嶺和樹叢，就讓橫豎、圓曲、扭轉的線條，在畫幅中交組。沒有細膩描繪峽谷的形象與質感，形成藉峽谷之意象，卻著眼於線條、筆趣的新作。

圖48
峽谷雲勢　1981　彩墨、紙本

　　黃鷗波懾服於此天成的壯觀景緻，作了數件以大峽谷為題的作品。大峽谷有時會出現「逆溫雲」現象，在特定氣候條件下，雲霧聚集在峽谷中的奇景。此件的特色在於呈現峽谷的雲勢，透過濕筆塗染的雲層，是少數以雲霧為近景的作品。

圖49
歸牧　1981　膠彩、紙本

　　第三十五屆擔任省展評審委員的黃鷗波提供本作展出，內容充分展現他對鄉土題材與農村勞動者真摯的觀照。此景描繪農人結束半日的放牧後，於向晚時分穿越樹林返家的畫面，近景的樹、中景的人與牛、遠景的山巒層次分明，呈現農業社會人與環境共同生息的生活型態。

圖50
同舟共濟　1981　膠彩、紙本

　　一九八一年颱風莫瑞與艾妮絲接連侵襲台灣，造成嘉南地區果園、魚塭的嚴重災害，黃鷗波有感於災難凸顯民眾互相關懷的美德，遂繪此作。與一九七二年的同名之作不同，此作強調人們在災難中彼此協助、能者幫助弱者的景象。

圖51
觸殺　1982　膠彩、紙本

　　一九八二年，青少棒甫於世界錦標賽中連續三年獲冠，世界女子壘球賽隨即在台北舉辦，中華隊憑著努力與熱忱擊敗常勝的美國隊，全國民心振奮，黃鷗波因而有感而發，作畫表現球賽中觸殺之激烈競爭的一瞬，並題道：「為國爭光皆有責，當仁豈讓幾娃孺」。

圖52
龍爭虎鬥　1983　膠彩、紙本

　　黃鷗波一般描繪女性時，偏好表現小市民或懷古人物優雅或浪漫的氣氛，皆呈現溫柔文靜的情態。此作與〈觸殺〉皆表現女性運動員在運動場上擺脫傳統約束，盡逞英姿的新形象，反映時代趨勢，傳統觀念中的「閨房美嬌娘」如今都是為國爭光的「英雌」。

圖53
野塘清趣　1983　膠彩、紙本

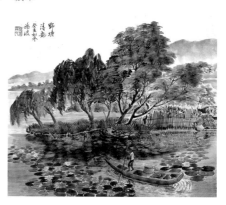

　　黃鷗波對家鄉嘉義的文化發展十分熱心，一九九七年應嘉義市文化中心之邀返鄉展出，並將此作捐贈嘉義文化中心。作品描繪文化中心旁的池塘，該處過去為著名的「杉池」，由於早期阿里山木材業的興盛，作為浸貯木材而得名。黃鷗波以青翠明亮色彩描繪水面與湖畔的景致，呈現閒適的夏日情調。

圖54
清晨聞鳩聲　1983　膠彩、絹本

　　畫面整體以暈染的方式繪成，營造出清晨的朦朧感，薄掃橘紅的背景與右上角隱約的月光，暗示此際曙色微露。黃鷗波以俐落的線條與飽和的顏色描繪鳩的眼、喙與黑色羽毛，在曙光微露的背景中凸顯鳥隻的份量，以視覺暗示畫題傳達的聽覺感受，宛如鳩的叫聲劃開寧靜清晨。

圖55
苦瓜滋味　1984　彩墨、紙本

　　黃鷗波藉品嚐苦瓜滋味體悟世事：「不知味者徒覺其苦，知味者為覺其回甘，不覺其苦」，每個人的喜惡、價值觀不同，暗喻知音尤其難得。

圖56
安和樂利　1984　膠彩、紙本

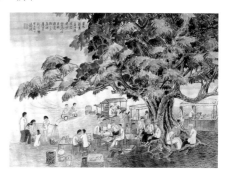

　　大樹濃蔭下攤販聚集，老老少少也來此休憩開聊嬉戲，題詩：「巨木蔭濃夏日遲，咸宜老少憩尋涼。炎威難逞融融樂，真個蓬萊別有鄉。」黃鷗波離開故鄉已三十多年，作此畫時不但懷念往年情景，也是勾勒出一個和樂融融的理想社區。

圖57
案山子　1986　膠彩、紙本

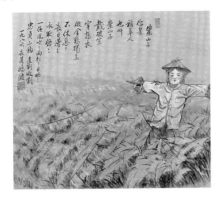

　　鄉間人事物常是黃鷗波入畫的題材，藉物抒發對人的關懷。〈案山子〉題識云：「你是稻草人，也叫案山子，……，一任風吹、雨打、日曬，忠貞不移直到收割」。藉稻草人聳立在田間驅趕鳥害的形象，讚許專注在自己崗位上勤奮的勞動者。

圖58
稻草人　1986　膠彩、紙本

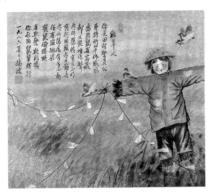

　　繼〈案山子〉後的同年夏天，黃鷗波再次以稻草人為主角，題識云：「你是田裡警員公，手持竹竿作威風，卻又裝啞作聾………。」同是稻草人，此作成為諷刺的工具，暗諷執勤不力的員警任不法者橫行，可能是對當時警界弊案的反應。

圖59
輝煌耀眼　1986　膠彩、紙本

　　此作描繪的是台北市景福門（東門），從地面的倒影可知場景為濕潤的雨後，前景是茂密的椰林道，觀者透過畫家的色彩安排，自然地將視覺停留在後方澄亮色調的城門上，門上有一顯眼的蔣總統肖像，呼應「光輝十月」的題識。但1986年，蔣總統已逝去多年，是否另有寓意仍待考。

圖60
仲夏之山溪　約1987　膠彩、紙本

　　黃鷗波善以水墨畫的方式描繪山石，使用於風景中。此作以斧劈皴法表現近景與中景的石塊，凸顯筆墨的勁力與石塊的量感，與周圍明亮的水波形成巧妙對比；以墨色表現的溪石，也襯托畫面上方以高明度色調繪成，夏日戲水的明快氣氛。

圖61
老司機　1987　膠彩、紙本

　　本幅以日常即景諷刺時事，當年有些高官戀棧官位，藉其權勢更改年齡緩退休，拒絕世代交替，畫家針對此等不良社會問題提出批判。畫中老司機代表「勇退」的小公務員，已安樂自在地含飴弄孫。

圖62
心事　1987　膠彩、紙本

　　身穿古裝的仕女（樂旦），斜靠著椅背停撥琵琶，似有心事。題云：「天不老情難絕。心似雙絲網，中有千千結。莫把琵琶撥，心事絃能說。」詩詞與畫作傳神地表達了青春女性的期待與煩惱。

圖63
林家花園　1987　膠彩、紙本

　　本幅所繪是林家花園的方鑑齋，昔日為林家讀書之所，平時亦是騷人墨客吟詠、唱和之處。黃鷗波挑選連結假山與戲台的小徑，三兩遊客站在走廊邊，觀者的視線隨畫中人物落在池中游魚，簡略的淫筆淡描便傳神表現魚的游動，信手拈來即成意趣。

圖64
富貴高潔　1988　膠彩、紙本

　　黃鷗波單畫花卉時，多以傳統中國繪畫的構圖呈現。相較於一九七四年的〈鬱金香〉，此作展現畫家晚年偏好的繁盛構圖，花葉幾無間隙地佔據大部分畫面。牡丹素有富貴的象徵，白色則有高潔之意，他以低明度的青綠色彩襯托白色牡丹，使高潔之意象更為明顯。

圖65
玉潔幽香　1988　膠彩、絹本

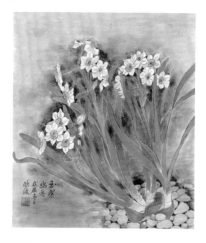

　　水仙是中國詩人鍾愛的名花之一，傍水而生，有「凌波仙子」之雅稱。黃鷗波描繪盛開的水仙，大膽用黑影凸顯金盞銀台的素雅。他以全株入畫，包含水仙固定根部的卵石，表示他取材不只是來自水仙在傳統詩畫中的意象，更是來自日常生活的觀察。

圖66
天香國色　1988　膠彩、紙本

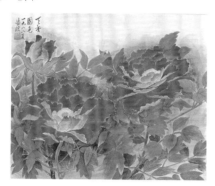

　　此作與〈富貴高潔〉同為牡丹，惟花色不同，比較兩幅畫可見畫家在構圖與用色的敏銳。紅色牡丹予人的視覺刺激較強烈，畫家故而將花朵稍微分開，各有獨秀之姿；葉的色調亦根據花色調整，使用明度較高的藍綠色襯托深紅，緩解厚重之感。

圖67
楓橋詩興　1989　膠彩、紙本

　　黃鷗波於一九八八年前往蘇州旅遊，行至寒山寺楓橋時，有感於古今諸多文人雅士皆以此地情景入詩，激起思古之幽情。憶及幼時母親教其吟誦張繼〈楓橋夜泊〉一詩，如今來到楓橋已成老翁，格外感慨。

圖68
高山　1989　膠彩、紙本

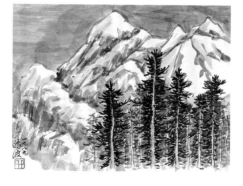

　　台灣約有兩百餘座海拔三千公尺以上的高山，即使處在亞熱帶地區，也能夠在高山上見到白雪皚皚的景色。眼前一叢高山針葉林，挺拔茂密。遠處雪山，用筆粗略皴擦，已顯示雄偉奇峻的山勢。本幅屬簡筆式小景。

圖69
暗香浮動　約1990
膠彩、絹本

　　曇花又有月下美人之稱，在夜色中綻放。黃鷗波透過圓形印材壓印的方式，將畫面營造出光影晃動的效果。畫家曾使用此技法於一九七四年〈回文錦字〉中，在背景具有裝飾性功能，數年後復又出現，展現畫家對技法的運用靈活自如。

圖70
木蓮花　1990　膠彩、絹本

　　木蓮是台灣常見的庭園景觀植物，可能是作者偶然注意到此朵盛開的木蓮，興之所至便畫了下來。本幅以傳統水墨畫常見的折枝方式，表現一朵盛開的木蓮，背景則是少見以單一茶色略顯筆觸的平塗，令觀者對木蓮留下鮮明印象。

圖71
江南春色　1990　膠彩、紙本

　　西湖以其湖光山色與文化底蘊，成為歷代文人雅士行至江南必訪造之處。黃鷗波於是年三月遊蘇杭，回來後即遙憶在西湖之所見與感受。西湖的三月多煙雨，看著湖邊的亭台與石橋，自幼熟讀漢文經典的黃鷗波，不禁湧起思古之悠情。

圖72
奇岩曙色　1990　膠彩、紙本

　　黃鷗波於一九八八年曾赴蘇、杭、黃山等地旅遊，返台後繪下當時所見的奇山異水。描繪〈奇岩曙色〉之景時，畫家以充滿力量的線條與色塊，營造出厚拙堅實且充滿氣勢的結構，以青灰色調的山石對比橙黃的曙色，呈現不尋常之奇。

圖73
迎客松　1990　膠彩、紙本

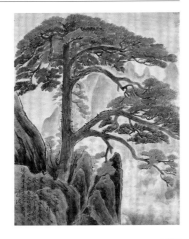

　　赴中國旅遊之見聞，令從小熟讀漢學經典的黃鷗波時常藉景遙憶古人，興嘆朝代之更迭。畫中的松樹挺立於名勝景點的隘口，黃鷗波便思及此松樹千百年來接迎了歷代的文人墨客，未來也將繼續迎來不同的人。相對於屹立的松樹，熙來攘往的遊人如時間洪流中的一隙。

圖74
灘江急雨　1990　膠彩、紙本

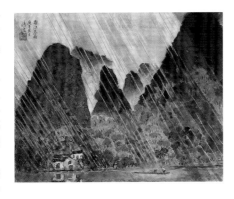

　　黃鷗波在九〇年代初期留下多幅與灘江有關的作品，描繪灘江沿岸之四季、晨昏、雨晴、春耕、秋收等景境。奇峰林立之間有田園人家，灘江倒影中有漁舟蕩漾。此作黃鷗波選擇灘江景色中的一段插曲，驟雨忽降的一瞬，天色微亮仍有陽光，然原本的寧靜之感被斜線密佈畫面的急雨取代。

圖75
世外桃源（灘江盛暑）　1990　膠彩、紙本

　　在黃鷗波的心中，桂林灘江像是世外桃源，此作以倒影為主題，盛暑天氣孩童在江裡嬉戲，江面上映著層巒倒影，他們像是在水面，也似在山中。作者故而題詩：「灘江盛夏似涼秋，兒戲清波作浪鷗，爬泳青山看倒影，桃源畫幅眼中收」。

圖76
虎丘懷古　1991　膠彩、紙本

　　位於蘇州的虎丘，自春秋時代便是王侯曾興建行宮別墅之處，蘇東坡對此地曾有「到蘇州不遊虎丘乃憾事也」的讚譽。黃鷗波面對此具千年歷史的雲岩寺塔時，不禁感懷江山依舊如畫，多少豪傑已不知何處，題云：「勝王義士今何在？斜塔巍然壯虎丘。」

圖77
重峰餘暉　1991　膠彩、紙本

　　此作為黃鷗波所繪的黃山落日。與〈奇岩曙色〉類似，皆呈現日光與山巒，不同的是日光表現的方式 前作的曙光直接照射在山頭，此幅的餘暉照在重峰三層間的雲霞及中景山峰上。在光線的渲染下呈現不同的色調，雲霞更添向晚的幽微之感。

圖78
蜘蛛八卦陣　1991　彩墨、紙本

　　畫題：「聰明諸葛亮，坐在將軍帳，排成八卦陣，欲擒飛來將。」源自元宵燈謎，謎腳即為蜘蛛。或許是黃鷗波看到蜘蛛結網有感而發，仔細將之描繪下來，在網上點綴雨後的水珠，呈現銀絲串珠般的效果，同時透過蜘蛛網與楓葉的疊置，強調絲網半透明的感覺。

圖79
〈辛未清利（鮮果）〉　1991　膠彩、紙本

　　此作繪於四月，畫中的鳳梨、番茄正要進入盛產季節，橘、柳丁則已接近尾聲。黃鷗波的靜物取材自生活，隨季節更迭不時予以紀錄。畫面的色調和諧，橙黃、褐色襯著綠，水果、背景的不同筆觸交織，反映畫家日常中觀物自得之趣。

圖80
灘江漁火　1991　膠彩、紙本

　　灘江當地漁民在夜間點亮竹排前頭的汽燈，引魚匯集，再由訓練有素的鸕鶿將魚啣回，此傳統的捕魚方式被稱為「灘江漁火」，亦是著名的陽朔八景之一；如今已逐漸沒落，轉而成為觀光性質的「漁火節」，具有文化傳承的意義。

圖81 ────────
灘江夕照　1991　膠彩、紙本

　　此作亦為遊灘江後留下的作品之一，取向晚時分夕陽西下的情景，山間只見金黃夕照，灑落在樹梢及田間，與飽滿的麥穗相互呼應，想必是豐收之年。黃鷗波以點染的方式描繪麥田與林木，遠處的山巒透過渲染的效果，幾乎沒入餘暉之中。

圖82 ────────
蟹酒　1991　膠彩、紙本

　　螃蟹自古以來便是美食，肉質細緻卻不易剝取，故常用來佐酒以細嘗。畫中的三隻螃蟹，各以不同角度擺放，呈現螃蟹的不同面向，不僅記錄生活飲食，也是觀察力與畫技的表現；下方的荷葉在視覺上是互補的顏色，味覺方面亦增添可口之感。

圖83 ────────
蝦子　1992　膠彩、紙本

　　不同於傳統水墨畫中寫意的蝦，黃鷗波以寫實的角度繪此三隻蝦。他以渲染的方式呈現蝦身的半透明狀，疊以較乾的墨色點綴作蝦身的斑紋。這是生活日常的隨興小品。

圖84 ────────
盛夏（文殊蘭）　1992　膠彩、紙本

　　黃鷗波晚年的作品充滿季節性的花果，此作他以花卉來隱喻時節。畫中的文殊蘭，開花季節為每年的六至八月，我們可透過盛開的花朵，得知此際正值溽暑。冷色調的背景更襯托花卉的清幽與畫家生活的恬淡。

圖85 ────────
叶吉高升　1992　膠彩、紙本

　　黃鷗波晚年作品以水果花卉生活常見之物居多，作品不為參展或教學示範，以自娛為主而富有逸趣。此作名〈叶吉高升〉，將畫中果物皆以吉祥語入題「一律俱吉」、「節節高升」、「甜甜蜜蜜」，題詞簡短質樸，呈現怡然自得的生活心境。

圖86 ────────
週歲測志　1992　膠彩、紙本

　　台灣傳統習俗中，「抓週」是慶祝嬰兒滿週歲的儀式之一，長輩會準備代表著不同職業的物品讓稚兒抓取，預測未來的志向，富有趣味之餘也暗藏著對生命成長的期待。畫家題詩表達當代人對傳統儀式逐漸淡忘的遺憾。

圖87 ────────
小徑　1992　膠彩、紙本

　　作品以圓石鋪成的林中步道命題，內容則呈現走在小徑上的感官體驗。映入眼簾的是林木蓊鬱交錯，遠處有光線透入，因樹葉、蜘蛛絲而產生光影變幻的現象；布滿青苔呈冷色調的畫面，凸顯環境的幽暗陰森。

圖88 ────────
麥秋　1992　膠彩、紙本

　　此作與〈灘江夕照〉皆描繪灘江邊的秋收景致，可見畫家對此景的喜愛，因而重複以不同色調與筆觸表現。〈麥秋〉的筆觸較俐落且明顯，山勢以枯筆皴刷繪製陰影與山石的紋路，橘黃色調更充分地呈現秋天溫和而亮麗的陽光。

圖89

晚霞晴煙　1993　膠彩、紙本

　　本幅也是描繪灘江岸邊的景色，特色在於呈現日落時，遠方已被染成橙黃色的晚霞，映著中景的雲霧漫漫，山腳則逐漸沒入薄霧中。前景樹林與臨江而居的人家，倒影映在江面上，波浪不興，更顯江邊生活的平靜安寧。

圖90

放性地　1993　膠彩、紙本

　　台灣傳統習俗中，新娘在離開娘家的一刻會將扇子丟出車外，取台語「性」與「扇」的諧音，代表放下倔強的脾氣，進入夫家之後方能與其家人和平共處，此一儀式稱為「放性地」。黃鷗波認為擲扇代表新娘有維持和諧的決心，是具有深厚意義的習俗。

圖91

鳴沙山夕照　1993　膠彩、紙本

　　鳴沙山位於敦煌市西南方的沙漠，黃鷗波於一九九二年前往絲路作寫生旅遊，用詩與畫記錄了這次沙漠中的體驗。畫作以淺土黃色表現黃沙漫漫與稜線後的陰影，補綴的白色反光透漏當時陽光的強烈灼熱，作者以三種不同比例的人與駱駝，呈現早漠遼闊的空間感。

圖92

田園風味　1993　膠彩、紙本

　　黃鷗波將竹筍與眾蔬果並置在籃中，感慨未能成竹的筍，如同被削去凌雲壯志，成為尋常食材，只能期待被有緣人賞識。作品題為〈田園風味〉，其實在詠竹，即便畫中竹筍部分被隱匿在青椒、柑橘之後，作者運用細膩的筆觸與較大的量體，讓觀者得以分辨竹筍為此畫的主體。

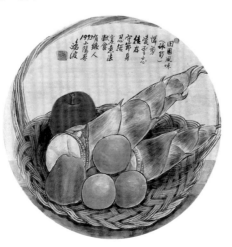

圖93

灘江春耕　1994　膠彩、紙本

　　黃鷗波用心觀察灘江岸邊，田園人家四季不同的作息。此作描繪春季農夫播種前，以牛犁田的景象，相較其他取景灘江的作品，著重於畫中人物的勞動。全幅除林立的青山外，盡是呈現黃綠色調的田野，一片春意。

圖94

曙色　1994　膠彩、紙本

　　黃鷗波以「清輝開寶鏡」形容曙光，如同一面圓鏡逐開雲霧而顯露。此作描繪灘江日出的景色，雲煙的呈現方式與〈晚霞晴煙〉略同，皆於作品將完成之際，加以乾筆皴擦繪成。山巒的色調偏冷，與天空暈染的淡黃相映，畫面具有林間早晨的清涼之感。

圖95

風信子　1994　膠彩、紙本

　　黃鷗波對於科技發展導致空間距離縮短十分感興趣，常面對異國的花果感嘆，如今千里之外的事物垂手可得。他細緻的描繪風信子每一部位的細節，從球莖、葉到繁複花序，皆以墨色輕勾輪廓，再層層填染呈現明暗變化與質感。

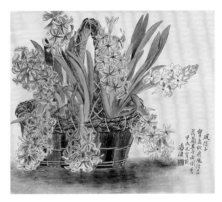

圖96

豔蘭兆瑞　1994　膠彩、紙本

　　黃鷗波畫的花果靜物，總是充滿節氣的線索，此作以春石斛入畫，該花因春天盛開得名，單株的花多且緊湊，顏色鮮艷適合春節的氣氛。對於色彩豔麗、花序繁複的盆花，黃鷗波多以低彩度的薄色淡掃為背景，再暈染黃色為光線來源，呈現鬧與靜之對比。

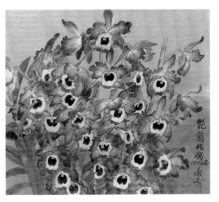

圖97
高潔富貴　1994　膠彩、紙本

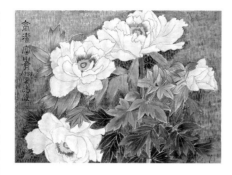

　　黃鷗波常以不同的筆觸畫同一主題，呈現作畫當下的不同心境，也展現畫家在作畫過程中，透過不斷嘗試累積經驗。此作與一九八八年春的〈富貴高潔〉畫的皆是白牡丹，此作則繪於夏季，用色較為飽滿與強烈，背景先染淡紫色，再增綴以點描，點之中含深淺不同的藍點與金點，色彩豐富華麗。

圖98
南洋果后　1994　膠彩、紙本

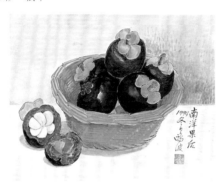

　　畫中的山竹原產於馬來群島，是東南亞地區盛產的水果，因而有「南洋果后」之稱。作品反映當時黃家購買山竹淺嚐其滋味，台灣在九〇年代開始進口山竹，一度蔚為流行，但二〇〇三年起因檢疫因素暫停山竹進口，黃鷗波筆下飽滿有光澤的山竹成為時代性的紀錄。

圖99
事事吉祥　1995　膠彩、紙本

　　黃鷗波的靜物畫，某種程度反映社會變遷的痕跡。畫中作者描繪了美洲角茄、日本柿子、桔梗、台灣蝴蝶蘭，有感於這樣的奇異組合是前人未能料想，都要歸因於當代交通發達，因而縮短了空間與文化的距離。

圖100
辣椒頌　1995　膠彩、紙本

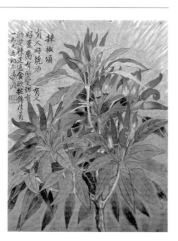

　　此畫不同於其他花果類靜物畫表現的恬靜氛圍，背景放射狀的線條，襯托著辣椒昂然向上的果實與繁茂展開的綠葉，彷彿令人感受到辣度的刺激。此刺激並非所有人皆喜之，因而題詩：「有人好燒酒，有人好豆腐，有的愛甜，有的愛辣促進食慾妝飾佳餚。」

圖101
蘭花　1995　膠彩、紙本

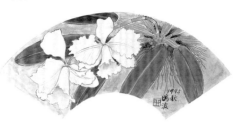

　　此作為傳統的扇面畫，上寬下窄且圓弧狀的畫面，常是構圖的挑戰，黃鷗波巧妙地使全株的卡特蘭皆融於扇面中，讓整體達到和諧的平衡。有趣的是他將蘭花的氣根也畫了下來，使畫面增添線條性的筆趣。

圖102
灕江早春　1995　膠彩、紙本

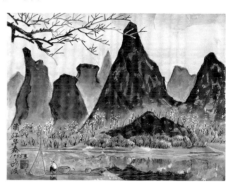

　　此作描繪灕江早春的情景，此時乍暖還寒，樹梢已抽出白色小花。占畫面三分之一的前景，以象徵初春的嫩綠色調表現，呼應天空的淡染的光暈，漁人乘著小舟漂浮在幽靜的江面，畫面寧靜而充滿詩意。

圖103
三峽烟雲　1995　膠彩、紙本

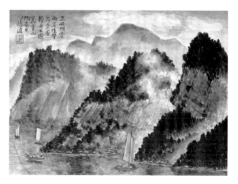

　　黃鷗波於一九九三年與林玉山等人赴長江三峽旅遊，乘船遊覽時憶起李白的詩句，便題：「兩岸猿聲無覓處，輕舟也過萬重山」，遙應當年李白過江陵的情景，惟「猿聲無覓處」隱有感嘆之意。此作展現三峽煙霧迷濛的景致，他以類似點子皴的厚重顏色呈現樹林的茂密，裸露的山石亦見斧劈直皴畫法的影響。

圖104
事事如意　1996　膠彩、紙本

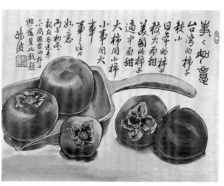

　　晚年時，黃鷗波常以靜物畫記錄日常，且以開朗樂觀態度應對諸事。此作源於一九九六年初冬，親友贈與不同國家、大小不一的柿子，取「事」與「柿」的諧音，興起而作。畫中題道：「台灣的柿子較小，日本的柿子較大而甜，美國的柿子適中而甜。大柿同小柿，小事同大事，事事皆如意。」

圖105
世外桃源　1948初繪，1996夏重繪　膠彩、紙本

　　此根據一九四八年的舊作重繪，是少數以原住民為主題的作品。畫中描繪身著原民服飾的女子，以傳統的背簍將採集的作物運回部落，與世無爭的生活方式，對黃鷗波而言如同世外桃源一般令人嚮往。若將此作與舊作（插圖21）相比，舊作花木點景較簡潔，而且籠罩在薄霧中。新作則強調晴天櫻花盛開、草木繁榮的景象。反映晚年幸福美滿的心境，及用色傾向艷麗的習慣。

圖106
香水百合　1997　膠彩、紙本

　　黃鷗波常以藍色調的暈法襯托白色花卉，更顯白色的典雅。本幅描繪百合，他以張開的花葉與斜向的構圖呈現花卉生長氣勢，右上方題識處以藍黃相交的點描筆觸，營造香氣浮動的氛圍。

圖107
掌握天時　1998　膠彩、紙本

　　黃鷗波偶得佛手柑，觀其如佛手之形狀似在掐算人生，感悟人生的禍福其實掌握在自己手裡，配合天時地利則能達到與眾不同的成就。此作構圖屬於西方靜物畫傳統，以類似桌邊直角表現空間透視感。

圖108
窺燈腳　1998　膠彩、紙本

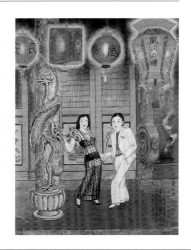

　　元宵節的慶祝方式以點燈為主，也出現許多與燈有關的習俗。台語「燈」、「丁」為諧音，因此產生俗語「窺燈腳生卵葩」，夫妻一同在花燈下穿過，即可順利得子。本幅融合新世代與舊傳統的元素，畫家細膩描繪了背景的花燈、龍柱，下方打扮時髦的年輕男女，可能正是來求子的。

圖109
採椰圖　1999　膠彩、紙本

　　此作為黃鷗波回憶在美國檀香山的見聞，背景以飽和的磚紅與鉻黃營造出日近黃昏時，被夕陽染成火紅的晚霞，似要將天空燃燒。此時有一當地原住民爬上樹要採椰子，作者在他周邊略塗白色顏料，似為畫面增添引人聚焦之意。

圖110
南薑花　1999　膠彩、紙本

　　畫中植物為台灣溪邊常見的野薑花，兼具觀賞與食用的價值，每當盛開之際，便散發陣陣幽香。畫家曾多次為野薑花作速寫，以捕捉不同角度的花序表現，在此作中亦可見作者之用心。

圖111
瓜果　1999　膠彩、紙本

　　已屆八十三歲的黃鷗波總是可從日常中得到意趣，他將紅、黃、橙、綠的各色瓜果鋪置一處，感念當年沒有風災侵擾，是豐收之年，又感恩農作物的生產者、進口者辛勞，讓人們有各式的果物可食。字間流露對食物的珍惜，以及日常的知足與感恩。

圖112
鷺草　1999　膠彩、紙本

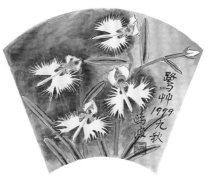

　　鷺草又名鷺蘭，因花形相似白鷺展翅而得名。黃鷗波以暈染的藍底襯托鷺草瀟灑脫俗的形象，以淡墨細勾花型與幾乎留白的花瓣，細觀頗有拙樸隨興之意趣。

圖113 ─────────
元宵的願望　2000　膠彩、紙本

　　台灣有「元宵挽蔥」的習俗，相傳未婚女子在元宵當晚偷摘蔥，就能嫁得好丈夫，稱為「偷挽蔥，嫁好尪」。黃鷗波以一貫的幽默角度描繪此傳統，少女害怕心事曝光只得冒雨摘採，偷摘蔥後更是羞赧得抬不起頭，怕被人家看穿心事。

圖114 ─────────
慈愛　2000　膠彩、紙本

　　「子母雞」是傳統花鳥畫常見的畫題，用來呈現親子間的情感，尤其是母雞流露的慈愛。本幅雖然是畫雪景，但其中暗藏三友（松、竹、梅），意味「早春來臨」，此際母子相聚更顯溫馨。

圖115 ─────────
任推不倒　2001　彩墨、紙本

　　此作充滿黃鷗波的率性與樂觀自得的個性，畫面主角是一嚴肅認真的不倒翁，也只有他頭上綁著頭巾，似是畫家的自我投射。其他部分有各個角度的達摩不倒翁散佈於畫面各處，隨意的筆觸產生動態之感，表現不倒翁不論怎麼東倒西歪，最後仍能堅定的屹立著。

圖116 ─────────
黃山一角　2001　膠彩、紙本

　　位於中國安徽南部的黃山，自唐宋以來已有文人墨客到此遊覽，明末更有以黃山為畫題的「黃山畫派」的形成，對身兼畫家與詩人的黃鷗波來說，此地的文化意義別具吸引力。可惜他行至黃山的其中一日，因雨只得待在旅店，遂繪此作聊表受雨羈絆之情。

圖117 ─────────
八仙花　2002　膠彩、紙本

　　黃鷗波晚年時常更新家中盆花，為室內增添逸興外也成為畫中主角。本幅畫八仙花，花色艷麗且花序複雜，畫家仔細描繪橘紅、粉色的花瓣，小心處理每一花瓣的漸層與色調，展現畫家的細膩之處。背景以深藍、淺藍、淺黃綠等小點點綴，加強嬌豔華麗的視覺效果。

圖118 ─────────
躑躅野雉　約1955　彩墨、紙本

　　出身儒學世家的黃鷗波對中國傳統水墨畫甚有研究，也留下許多花鳥畫作品。本作以野雉為主題，公野雉與其長尾幾乎成為對角斜線占有整個構圖，各部位不同形色的羽毛皆予以細緻描繪，展現不同的筆韻變化。後方的母野雉、左下角的杜鵑皆以較淡的彩墨上色，襯托公野雉的英挺。

圖119 ─────────
李花綠鸚鵡　約1955　彩墨、紙本

　　此作以細線條勾勒鳥隻、花、葉，畫樹幹則粗細筆兼而有之，且有枯筆略表枝幹之陰陽變化。全幅施以藍綠薄彩，鳥喙的朱色成了畫面焦點。這是當年新光美術班供學生臨習的畫稿。題：李花綠鸚哥。新光。鈐印：明辨。

圖120 ─────────
柳枝八哥　約1955　彩墨、紙本

　　此作屬寫意花鳥，簡略的筆劃便捕捉了垂柳與八哥的神態。柳枝線條流暢，八哥神情生動，彷彿可以聽到八哥響亮婉轉的叫聲。畫家在淡描與濃抹的表現上掌握得宜，使畫面充滿典型中國水墨的意境與情調。

年　表
Chronology Tables

年代	黃鷗波生平	國內藝壇	國外藝壇	一般記事（國內、國外）
1917	・一歲。 ・生於嘉義市儒學之家，父黃清渠，母黃王娥，有一兄、一姐、二弟、二妹，祖為清秀才黃丕惠。	・鄉原古統至台灣任教美術。 ・徐悲鴻赴日研究美術。	・未來派畫風、立體派畫風出現在二科會。 ・德斯布魯克、蒙德利安創抽象藝術家雜誌《樣式》。 ・查拉創《達達》雜誌。 ・羅丹、德嘉去世。	
1923	・七歲。 ・入學斗南公學校，其父任職於斗南莊役場（鄉公所之書記），此間隨父母學習《千家詩》、《千字文》、四書、《三字經》等。	・王白淵入東京美術學校師範科。 ・配合裕仁皇太子訪台，舉辦公小學童美術教學研習及作品展望會。 ・李學樵呈現裕仁皇太子作品。 ・劉啟祥赴東京。 ・陳師曾去世。 ・古城江觀至台寫生並展覽。	・日本第1屆前衛藝術展。 ・法國現代美術展。 ・包浩斯展於德國威瑪爾舉行。 ・日本槐樹社成立。	・《台灣民報》創刊。 ・關東大地震。 ・台北師範第二次學潮，陳植棋等被退學。
1929	・十三歲。 ・畢業於第二公學校，入嘉義簡易商工業學校。此間利用課餘與名儒林植卿秀才學諸子百家、五經、與作詩、作文。	・陳植棋、曹秋圃、蔡雪溪等個展。 ・李梅樹入東京美校師範科，李石樵入川端畫學校。 ・陳澄波赴上海任教新華藝專、藝苑。 ・嘉義鴉社書畫會成立並展出。 ・新竹書畫益精會主辦全島書畫展，三年後出版《現代台灣書畫名集》。 ・楊三郎、林玉山返台。 ・陳德旺、洪瑞麟赴日。 ・陳澄波〈早春〉、藍蔭鼎〈街頭〉入選帝展。 ・台中文雅會首回同人展。 ・小林萬吾於台中個展。 ・第一次全國美術展覽會於上海舉行。 ・顏水龍赴巴黎。 ・「一八藝社」在西湖藝術院成立。 ・武昌美專成立。	・青龍社成立。 ・日本無產階級美術家同盟組成。 ・吉川靈華、岸田劉生去世。 ・紐約現代美術館開幕。 ・達利風靡巴黎。	・矢內原忠熊《帝國主義下的台灣》出版。
1933	・十七歲。 ・嘉義簡易商工業學校畢業，到西螺鎮啟文堂書局服務。 ・此際曾至壺仙花果園參與「花果園修養會」。	・顏水龍返台個展。 ・《東寧墨跡》出版。 ・陳澄波、楊三郎返台定居。 ・王白淵至上海。 ・李石樵〈林本源庭園〉入選帝展。 ・基隆東壁書畫研究會成立並舉行聯展。 ・呂基正自廈門繪畫學校畢業赴日。 ・赤島社解散。 ・中國近代繪畫展於巴黎舉行。 ・中國美術會成立。	・日五玄會創立。 ・日本有關重要美術品保存法公佈。 ・山元春舉、平福平穗、森田恆友、古賀春江去世。 ・納粹極力打壓現代美術，下令關閉包浩斯。	・台灣文藝協會成立。 ・日本退出國際聯盟。
1937	・二十一歲。 ・離開西螺啟文堂前往東京。 ・入學川端繪畫學校日本畫科，1937-1940此際曾任報僮，或作勞工，半工半讀。	・王少濤、楊啟東、郭雪湖、劉啟祥、李石樵、大橋了介、宮田舍彌、白川武人、廖繼春個展，日本畫家安宅安五郎、飯田實熊、吉永瑞甫分別至台個展。 ・王悅之（劉錦堂）去世。 ・金潤作赴日大阪美術學校，林有涔在日入洋畫研究所。 ・王白淵在上海被捕，押回台北入獄。 ・因七七事變，台展取消，舉行皇軍慰問展。 ・張李德和、張金柱、鄭淮波、鄭竹舟入選日本文人畫展。 ・張國珍入選泰東書道院展。	・日本廢帝國美術院。 ・公布帝國藝術院官制。 ・橫山大觀、竹內栖鳳、藤島武二、岡田三郎助受文化勳章。 ・自由美術家協會、新興美術院組成。 ・畢卡索開始製作「格爾尼卡」。	・七七事變中戰爭 ・台灣各報禁止中文欄、廢止漢文書房 ・《風月報》半月刊發行。
1940	・二十四歲。 ・川端畫學校結業後，仍居留在東京從事美術設計等工作。	・廖德政入東京美術學校油畫科，林顯模入川端畫學校。 ・日本畫家岩田秀耕、佑藤文雄、秋山良太郎分別至台個展。 ・鹽月桃甫、郭雪湖個展。 ・「創元會」（洋畫）首屆例展於台北。 ・第6屆台陽展增東洋畫部。	・日本紀元兩千六百年奉祝美術展舉行、各團體參加。 ・正倉院御物展開幕。 ・水彩聯盟、創元會組成。 ・川合玉堂受文化勳章。 ・正植彥、長谷川利行歿。 ・保羅・克利去世。	・日、德、義三國同盟成立。 ・台灣戶口規則修改，公布台籍民改日姓。 ・西川滿等人組「台灣文藝家協會」並發行《文藝台灣》、《台灣藝術》創刊名促進綱要。
1943	・二十七歲。 ・回台與賴玉嬌女士結婚。 ・被徵調至日本蘇北憲兵隊本部任通譯官，攜眷隨部隊駐中國揚州，與當地文人交遊，曾在《蘇北日報》發表詩文。	・佐伯久、田中善之助、飯田美熊、許深州個展。 ・倪蔣懷、黃清埕去世。 ・王白淵出獄。 ・美術奉公會成立，辦戰爭漫畫展。 ・第9屆台陽特別舉辦呂鐵州遺作展。 ・蔡草如入川端畫學校。 ・劉啟祥〈野良〉、〈收穫〉入選二科會。 ・府展第6屆（最後）展出。 ・陳進〈更衣〉、院田繁〈造船〉、西尾善積〈老人與釣具〉、陳夏雨〈裸婦〉（無鑑查）入選第6屆文展。 ・中國畫學會於重慶成立。	・日本美術報國會、日本美術及工業統制協會組成。 ・伊東忠太、和田英作受文化勳章。 ・藤島武二、中村不折、島田墨仙去世。 ・莫里斯・托尼去世。 ・傑克森、帕洛克紐約首展。	・《文藝台灣》、《台灣文學》停刊。
1946	・三十歲。 ・戰爭結束移居鎮江、上海半年後，乘救濟船抵高雄，再回嘉義。 ・任斗六農業學校及斗南中學文史、美術教員（兼事務主任）。 ・參加第1屆全省美展，出品《秋色》獲特選。 ・參加嘉義鷗社吟社為會員，每月定期集會擊鉢作詩	・台灣行政長官公署公布《台灣全省美術展覽會章程及組織規程》。 ・戰後台灣第1屆全省美展於台北市中山堂正式揭幕。 ・台北市長游彌堅設立「台灣文化協進會」，分設文學、音樂、美術三部，延聘藝術界知名人士數十人為委員。 ・台灣省立博物館正式開館。 ・上海美術家協會舉辦第1屆聯合展覽會。 ・北平藝專、杭州藝專復校。 ・台陽美術協會暫停活動。	・畢卡索座巨型壁畫〈生之歡愉〉。 ・亨利摩爾在紐約近代美術館舉行回顧展。 ・美國建築設計加華特展示螺旋形美術館設計模型，該館位於古根漢美術館。 ・路西歐、封答那發表《白色宣言》。 ・拉西羅、莫侯利一那基在芝加哥形成「新包浩斯」學派，於美國去世。 ・日本文展改稱「日本美術展」（日展）。	・聯合國安全理事會成立，中國為五個常任理事國之一。 ・台灣全省參議員選舉。 ・國民政府還都南京。 ・台灣各報廢除日文版。 ・國民政府主席蔣中正偕夫人抵台巡視。 ・台南發生大地震。 ・國民大會通過中華民國憲法。 ・美英蘇公布雅爾達密約。 ・英法美蘇成立德國管理理事會。 ・國際聯盟解散。
1947	・三十一歲。 ・參加第二屆全省美展，獲免鑑查出品《農家喜慶》。 ・8月移居台北，任台灣省教育會編輯委員，台灣文化協進會編輯委員，合格初級中學國文、美術教員。 ・第11屆台陽美展招待出品〈幽閒〉。 ・創作閩南語笑劇《秦少爺選妻》，幫助斗南鎮冬令貧民救濟活動募款。	・第2屆全省美展在台北市中山堂舉行。 ・李石樵創作油畫巨作〈田家樂〉。 ・畫家陳澄波在「二二八」事件中被槍斃。 ・台灣省立師範學院成立圖畫勞作專修科由莫大元任科主任。 ・畫家張義雄等成立純粹美術會。 ・北平市美術協會散發「反對徐悲鴻摧殘國畫」傳單，徐悲鴻發表書面《新國畫建立之步驟》。	・法國國家現代藝術博物館開幕。 ・法國畫家波納爾逝世。 ・法國野獸派畫家馬各去世。 ・英國倫敦畫廊展出「立體派者」。 ・「超現實主義國際展覽」在法國梅特畫廊揭幕。	・台灣發生「二二八」事件。 ・台灣省行政長官公署撤銷，改組為省政府。 ・中華民國憲法開始實施。 ・印度分為印度、巴基斯坦兩國。 ・德國分裂為東西德。

年代	黃鷗波生平	國內藝壇	國外藝壇	一般記事（國內、國外）
1948	・三十二歲。 ・參加第3屆全省美術展，出品〈南薰〉。 ・參加第12屆台陽美術展，出品〈惜春〉、〈世外桃源〉，其〈世外桃源〉獲第一名金牌獎。 ・與嘉義詩友成立「鷗社」，旅北同人每月集會一次。 ・與畫友呂基正、金潤作、許深州創辦青雲畫會。 ・參加春萌畫會展覽，出品〈白雲悠悠〉、〈吟秋〉。	・第三屆全省美展與台灣省博覽會特假總統府（日據時代的總督府）合併舉行展覽。 ・台陽美術協會東山再起，舉行戰後首次展覽。 ・呂基正等組成青雲美展。 ・故宮博物院及中山博物院第一批文物運抵台灣。	・「眼鏡蛇藝術群」成立於法國巴黎。 ・出生於亞美尼亞的美國藝術家艾敘利，高爾基於畫室自殺。 ・杜布菲在巴黎成立「樸素藝術團體」。 ・義大利威尼斯雙年展頒發大獎推崇本世紀的偉大藝術家喬治・布拉克。 ・法國藝術家喬治・盧奧何畫商遺屬長年官司勝訴，他公開焚毀315件他認為不允許存世的作品。	・第1屆立法委員選舉。 ・第1屆國民大會南京開幕。 ・蔣中正、李宗仁當選行憲後中華民國第一任總統、副總統。 ・台灣省通志館成立（為台灣省文獻會之前身）由林獻堂任館長。 ・中美簽約合作成立「農村復興委員會」，蔣夢麟任主任委員。 ・甘地遇刺身亡。 ・蘇俄封鎖柏林，美、英、法發動大規模空軍突破封鎖，國際冷戰開始。 ・國際法庭東京審判宣判。 ・以色列建國。 ・第14屆奧運在倫敦舉行。 ・朝鮮以北緯三十八度為界，劃分為南、北韓，分別獨立。 ・大戰後第一次中東軍事衝突。 ・聯合國大會通過世界人權宣言。
1949	・三十三歲。 ・參加青雲美術會首屆展覽，出品〈今之車胤〉、〈果市風情〉、〈杵音〉、〈暗香浮動〉、〈超然獨立〉、〈椰蔭小憩〉等六幅。 ・參加第4屆全省美展，出品〈地下錢莊〉獲文化財團獎，以及〈新月〉。 ・任職於開南高工，教高中國文。 ・協助妻之創辦城東洋裁補習班。 ・參加青雲畫會第2屆展覽，展出〈為人團圓〉、〈龜山夕照〉、〈木馬行空〉、〈碧潭風光〉、〈懸梁刺骨〉、〈三日不知肉味〉……等。 ・參加春萌畫會小品展，於台北市國貨公司展出〈路旁小景〉、〈爽秋〉。	・第4屆全省美展在台北市中山堂舉行。 ・台灣省立台北師範學院勞作圖畫科改為藝術學系，由黃君璧任系主任。	・亨利・摩爾在巴黎國家現代藝術博物館舉行大回顧展。 ・美國藝術家傑克森・帕洛克首度推出他的潑灑滴繪畫，成為前衛的領導者。 ・法國野獸派歐ús・弗利茲去世。 ・保羅・高更百年冥誕紀念展在巴黎揭幕。 ・比利時表現主義畫家詹姆士・恩索去世。 ・「東京美術學校」改制為「東京藝術大學」。	・台灣省主席陳誠兼台灣省警備總司令。 ・毛澤東朱德命令發動總攻擊，渡過長江。 ・台灣省實施戒嚴。 ・台灣省實施三七五減租。 ・中共軍隊進犯金門古寧頭，被國府軍殲滅。 ・台灣省發行新台幣。 ・《自由中國》半月刊在台北創刊。 ・國民政府播遷台灣，行政院開始在台北辦公。 ・美國發表《中美關係白皮書》。 ・毛澤東在北平宣布成立「中華人民共和國」。 ・歐洲成立北大西洋公約組織（NATO）。 ・東、西德成立。
1950	・三十四歲。 ・參加第5屆全省美展，出品〈薄暮〉。 ・參加青雲美術展，展出〈勞心〉、〈幽趣〉、〈耕種〉、〈夢揚州〉、〈雲海塔影〉等。 ・於師大附中任美術教員。	・何鐵華成立廿世紀社，創辦《新藝術雜誌》。 ・第5屆全省美展在台北市中山堂舉行。 ・李澤藩等人在新竹發起新竹美術研究會。 ・朱德群與李仲生等在台北創設「美術研究班」。 ・教育部舉辦「西洋名畫欣賞展覽會」。	・德國表現主義畫家貝克曼去世。 ・馬諦斯獲第25屆威尼斯雙年展大獎。 ・美國抽象表現主義畫家克萊因在紐約舉行第一次展覽。 ・年僅22歲的新具象畫家畢費崛起巴黎畫壇。 ・英國倫敦畫廊推出馬克斯・恩斯特的重要展出。	・台灣省政府通過實施土地改革；立法院通過三七五減租條例；行政院通過台灣省公地放領辦法。 ・省教育廳規定嚴禁以日語及方言教學。 ・台灣發生大地震。 ・立法院通過兵役法。 ・美國軍事援華顧問團在台北成立。 ・杜魯門解除麥克阿瑟聯合國軍最高司令職務。 ・聯合國大會通過對中共、北韓實施戰略禁運。 ・四十九國在舊金山合會簽訂對日合約，中華民國未被列入簽字國。
1951	・三十五歲。 ・參加第4屆青雲美術展，展出〈夢揚州〉、〈幽壑〉、〈石門〉、〈新筍〉、〈雅瓜〉等。 ・參加第6屆全省美展，出品〈晴秋〉獲教育會獎。 ・參加第5屆青雲美展，展出〈天羅〉、〈地網〉、〈樂洋洋〉、〈驟雨〉、〈幽靜野渡〉、〈觀音山〉、〈蝶影蘭香〉等。 ・創辦有政府立案之私立新光美術補習班，於羅斯福路山地會館。	・廿世紀社邀集大陸來台名家舉行藝術座談會討論「中國化與日本畫的區別」。 ・胡偉克等成立「中國美術協會」。 ・教育廳創辦「台灣全省學生美展」。 ・第6屆全省美展在台北市中山堂舉行。 ・政治作戰學校成立，設置藝術學系。 ・朱德羣、劉獅、李仲生、趙春翔、林聖揚等在台北市中山堂舉行「現代化聯展」。	・畢卡索因受韓戰刺激，發憤創作〈韓國的屠殺〉。 ・雕塑家柴金於荷蘭鹿特丹創作〈被破壞的都市之紀念碑〉。 ・巴西舉辦第1屆聖保羅雙年展。 ・義大利羅馬、米蘭兩地均舉行賈可莫・巴拉回顧展。 ・法國藝術家及理論家喬治・馬修提出「記號」在繪畫中的重要性將超過內容意義的理論。	・世運會決議允許中共參加，中華民國退出。 ・中日雙邊和平條約簽定。 ・中國青年反共救國團成立，蔣經國擔任主席。 ・第15屆奧運在芬蘭赫爾辛基舉行。 ・美國國防部發表將台灣、菲律賓列入太平洋艦隊管轄，韓戰即使停戰仍將防衛台灣。
1952	・三十六歲。 ・參加第7屆全省美術展，〈斜照〉獲文化獎。 ・參加第6屆青雲美展，展出〈農家〉、〈淡江漁火〉、〈放鶩〉、〈獅頭岩〉、〈慈光普濟〉、〈三十八度線〉、〈蕉蕾〉等。	・廿世紀社舉辦「自由中國美展」。 ・教育廳創辦「全省美術研究會」。 ・第7屆全省美展在台北市綜合大樓舉行。 ・楊啟東等成立「台中市美術協會」。	・羅森柏格首度以「行動繪畫」稱謂美國抽象表現主義。 ・畫家傑克森・帕洛克以流動性潑灑技法開拓抽象繪畫新境界，也第一次為美國繪畫取得國際發言權。 ・美國北卡州的黑山學院由九位逃避希特勒迫害的包浩斯教授創立，此際成為前衛藝術的溫床。	・台灣實施耕者有其田及四年經濟計畫。 ・《自由中國》連載殷海光譯海耶克《到奴役之路》。 ・美國恢復駐華大使館，副總統尼克森訪華，抵台北。 ・史達林去世。 ・韓戰結束。
1953	・三十七歲。 ・參加第8屆全省美展，出品〈家慶〉獲教育會獎。 ・參加首屆南部美術協會（南部美展）。 ・參展第7屆青雲美展，展出〈淡江細雨〉、〈農娃〉、〈鮮果〉、〈家慶（二）〉等。	・第8屆全省美展在台北市綜合大樓舉行。 ・廖繼春在台北市中山堂舉行個展。 ・劉啟祥等成立「高雄美術研究會」。	・畢卡索創作〈史達林肖像〉。 ・法國畫家勃拉克完成羅浮宮天花板上的巨型壁畫〈鳥〉。 ・莫斯・林去世。 ・日本The Asahi Halt of Kobe展出第一次日本當代藝術作品。	・司法院大法官會議決議中央民代不得改選。 ・蔣介石、陳誠當選中華民國第二任總統、副總統。 ・西部縱貫公路通車。 ・中美文化經濟協會成立。 ・《中美共同防禦條約》簽訂。 ・《東南亞公約組織條約》簽訂。 ・英國將蘇伊士運河管理權歸還埃及。
1954	・三十八歲。 ・參加第3屆教員美展，〈麗日〉獲教育廳長獎。 ・參加第9屆全省美展，〈豔陽〉獲文協獎。 ・參加第8屆青雲美術展。	・全省美展在台北市省立博物館舉行。 ・林之助等成立「紀元美術協會」。 ・洪瑞麟等組成「紀元美術協會」。 ・台北市文獻委員會主辦藝術座談會，邀請台籍畫家討論有關中國畫與日本畫的問題。	・法國畫家馬諦斯與德朗相繼去世。 ・義大利威尼斯雙年展大獎頒給達達藝術家阿普。 ・巴西聖保羅市揭幕新的現代美術館。 ・德國重要城市舉辦米羅巡迴展。 ・日本畫家Kenzo Okada獲頒芝加哥藝術學院獎。	・司法院大法官會議決議中央民代不得改選。 ・蔣介石、陳誠當選中華民國第二任總統、副總統。 ・西部縱貫公路通車。 ・中美文化經濟協會成立。 ・《中美共同防禦條約》簽訂。 ・《東南亞公約組織條約》簽訂。 ・英國將蘇伊士運河管理權歸還埃及。
1955	・三十九歲。 ・參加第10屆全省美展，出品〈佳節〉。 ・參加第3屆南部美展。	・台灣省立師範學院改制為國立師範大學。 ・全省美展在台北市立博物館舉行。 ・國立歷史博物館成立。	・法國畫家畢費舉行主題為「戰爭的恐怖」大展。 ・德國舉行第1屆卡塞爾文件大展。 ・美國藝評家葛林柏格使用「色場會畫」稱謂。 ・幾何抽象藝術家維克多・瓦沙雷發表「黃色宣言」。 ・伊夫・唐基與日本畫家安井曾太郎去世。 ・趙無極在匹茲堡獲頒卡內基藝術獎。	・石門水庫破土開工。 ・總統府參軍長孫立人將軍因涉及「匪諜案」遭免職。 ・南非黑白種族對抗開始。 ・愛因斯坦去世。 ・越南內戰爆發。 ・華沙公約組織成立。 ・美、英、法、蘇二次大戰後第一次高峰會議。
1956	・四十歲。 ・參加第11屆全省美展，出品〈勤守崗位〉獲教育會長獎。 ・參加第5屆全省教員美展，出品〈課外〉獲教育會長獎。	・國立歷史博物館設立國家畫廊。 ・巴西聖保羅國際雙年展向台灣徵求作品參加。 ・中國美術協會創辦《美術》月刊。 ・第11屆省展在台北市省立博物館舉行。	・帕洛克死於車禍。 ・德國表現主義畫家艾米去世，諾爾德去世。 ・英國白教堂畫廊舉辦「這是明天」展覽。 ・「普普藝術」（Pop Art）正式誕生。 ・法國國家現代美術館舉辦勒澤的回顧展。	・行政院決定實施大專聯考。 ・台灣東西橫貫公路開工。 ・台閩地區首度人口普查。 ・埃及將蘇伊士運河收歸國有，英、法、以色列對埃及軍事攻擊。 ・匈牙利布達佩斯抗俄運動，俄軍進佔匈牙利。 ・日本加入聯合國。 ・第16屆奧運於澳洲墨爾本舉行。

年代	黃鷗波生平	國內藝壇	國外藝壇	一般記事（國內、國外）
1957	·四十一歲。 ·任大同中學專任教員。 ·任中廣公司特約播音員，主持「百寶箱」、「阿福開講」等節目。	·「五月畫會」與「東方畫會」成立，並分別舉行第1屆畫會展覽。 ·國立台灣藝術館畫廊成立。 ·國立藝術專科學校設立美術工藝科。 ·第12屆全省美展移至台中舉行。 ·雕塑家王水河應台中市府之邀，在台中公園大門口製作抽象造形的景觀雕塑，後因省主席周至柔無法接受，台中市政當局即斷然予以毀，引起文評抨擊。	·建築家兼雕塑家布朗庫西去世。 ·美國藝術家艾德·蘭伯特出版他的《為新學院的十二條例》。 ·美國紐約古根漢美術館展出傑克·維揚和馬塞·杜象三兄弟的聯展。 ·紐約現代美術館展出畢卡索繪畫。	·台塑於高雄開工，帶引台灣進入塑膠時代。《文星》雜誌創刊。 ·楊振寧、李政道獲諾貝爾獎。 ·西歐六國簽署歐洲共同市場及歐洲原子能共同組織。 ·蘇俄發射人類史上第一個人造衛星「史潑特尼克號」。
1960	·四十四歲。 ·加入瀛社吟社會員，定期參與詩會。	·由余夢燕任發行人的《美術雜誌》創刊出版。 ·廖修平等成立「今日畫會」。	·美國普普藝術崛起。 ·法國前衛藝術家克萊因開創「活畫筆」作畫。 ·皮耶·瑞斯坦尼在米蘭發表「新寫實主義」宣言。 ·英國泰特畫廊的畢卡索展覽，參觀人數超過50萬人。 ·勒澤美術館在波特開幕。 ·美國西部地區的具象藝術在舊金山形成氣候。	·國民大會三讀通過修改「動員戡亂時期臨時條款」。 ·蔣介石、陳誠當選第三任總統、副總統。 ·雷震「涉嫌叛亂」被捕。 ·台灣省東西橫貫公路竣工。 ·約翰·甘迺迪當選美國總統。
1963	·四十七歲。 ·參加第17屆全省美展，出品〈心事〉。	·私立中國文化學院設立美術系。 ·林玉治等成立「嘉義縣美術協會」。 ·第1屆中國國防攝影展在歷史博物館展出，三十多國五百七十位攝影家提出作品參加。 ·國立中央圖書館成立「西方藝術圖書館」。	·法國畫家勃拉克去世。 ·白南準首度在德國展出錄影藝術個展。 ·法國畫家傑克·維揚去世。 ·美國普普藝術家湯姆·魏瑟門完成他的《偉大的美國裸體》。 ·喬斯·馬修納斯創立流動（Fluxus）雜誌，與音樂、藝術家組成團體。 ·法國國立現代美術館舉辦「輻射光主義」的創立者拉利歐諾夫回顧展。 ·英國畫家培根在紐約古根漢美術館展出。	·花蓮港開放為國際港。 ·強烈颱風葛樂禮襲擊台灣。 ·印尼學生排華，劫殺華僑。 ·〈非洲統一組織〉憲章簽定。 ·沙烏地阿拉伯廢除奴隸制度。 ·美蘇設立華盛頓、莫斯科「熱線」。 ·美國黑人民權運動。 ·美國總統甘迺迪遇刺身亡。
1965	·四十九歲。 ·於省立博物館舉辦首次個人展，展出作品五十四幅。	·故宮博物院遷至外雙溪並開始公開展覽。 ·私立台南家政專科學校成立美術工藝科 ·中華民國中山學術文化基金會成立 ·劉國松畫論《中國現代畫的路》出版	·超現實主義畫家達利完成大作〈Perpignan車站〉。 ·歐普藝術在美國造成流行。 ·巴西聖保羅雙年展以超現實主義為題。 ·德國藝術家約瑟夫·波依斯在杜塞道夫表演「如何對死兔解釋繪畫」。 ·比利時的超現實主義畫家賀內·馬格利特在紐約現代美術館舉行回顧展。 ·現代日本美術展於瑞士舉行。	·蔣經國出任國防部長。 ·副總統陳誠病逝。 ·五項運動選手紀政正式名列世界運動女傑。 ·美國對華經援結束。 ·台灣南部最大水利工程白河水庫竣工。 ·美國介入越戰。 ·英國政治家邱吉爾病逝。 ·馬可仕就任菲律賓總統。 ·英國披頭四搖滾樂團風靡全球。
1967	·五十一歲。 ·任教國立台灣藝專。	·師大藝術系改為美術系。 ·「文星藝廊」開幕。 ·何懷碩等發起成立「中國現代水墨畫學會」。 ·《設計家》雜誌創刊，首先將「包浩斯」概念介紹進台灣。	·超現實主義畫家馬格利特去世。 ·貧窮藝術出現。 ·地景藝術產生。 ·法國巴黎市立現代美術館首次展出動力藝術「光的動力」。 ·女雕塑家路意絲·納薇爾遜在紐約惠特尼美術館舉行回顧展。	·總統明令設置動員戡亂時期國家安全會議。 ·台北市正式改制直轄市。 ·大陸河北周口店發現中國猿人頭蓋骨化石。 ·美軍參加越戰人數超過韓戰；英國哲學家羅素發起「審判越南戰犯」，判美國有罪；美國各地興起反越戰聲浪。 ·以色列與阿拉伯國家的「六日戰爭」爆發。 ·南非施行人類史上第一次心臟移植手術。
1970	·五十四歲。 ·旅遊韓國、日本，並參觀萬國博覽會。	·故宮博物院舉辦「中國古畫討論會」參加學者達二百餘人。 ·闕明德等成立「中華民國雕塑學會」。 ·「中華民國版畫學會」成立。 ·《美術月刊》創刊。 ·廖繼春在歷史博物館舉行個展。	·美國地景藝術勃興。 ·美國畫家馬克·羅斯柯自殺身亡。 ·巴爾納特·紐曼去世。 ·德國漢諾威達達藝術家史區威特的美茲堡（Merzbau）終於重現於漢諾威（原件1943年為盟軍轟所炸毀）。	·中華航空開闢中美航線。 ·蔣經國在紐約遇刺脫難。 ·前《自由中國》雜誌發行人雷震出獄。 ·美、蘇第一次限武談判。
1971	·五十五歲。 ·與林玉山、林之助、陳慧坤、陳進、許深州、蔡草如等七人籌備創辦長流畫會，任總幹事。 ·為爭取國畫第二部之邀請展名額，致函馬壽華。 ·參加第24屆青雲美術展。	·《雄獅美術》創刊。 ·私立中國文化學院成立華岡博物館。 ·第1屆全國雕塑展舉行。	·國際知名英國畫家法蘭西斯·培根在巴黎舉行回顧展。 ·德國杜塞道夫展出「零」團體展。 ·比利時布魯塞爾舉辦「藝術和反藝術；從立體派到今天」大展。	·台灣第一座自行設計之原子爐建造成功。 ·美國將琉球交予日本；台灣各大學發起「保釣」遊行。 ·中鋼正式成立。 ·聯合國通過中共入會，中華民國退出聯合國，美國務卿季辛吉祕訪中國大陸。 ·尼克森命駐越南美軍停止軍事行動。 ·東巴基斯坦獨立為孟加拉。 ·印度、巴基斯坦爆發全面戰爭。 ·美國參議院外交委員會廢止授權總統之「台灣防衛」決議案。 ·美國國務卿季辛吉祕訪中國大陸。
1972	·五十六歲。 ·參加首屆長流畫會於省立博物館的展覽，會員廿六名。 ·第26屆全省美展以「邀請出品」參展，展出《幽林曙光》。 ·參加第25屆青雲美術展。	·王秀雄等成立「中華民國美術教育學會」。 ·謝文昌等成立「藝術家俱樂部」於台中。 ·雄獅美術刊出《台灣原始藝術特輯》。	·法國抽象畫家蘇拉琦在美國舉行回顧展。 ·克利斯多完成他的〈峽谷布幕〉。 ·金關美術館在德州福特·渥斯揭幕。 ·法國巴黎大皇宮展出「72年的法國當代藝術」，開幕前爭端迭起。 ·德國西柏林展出「物件、行動、計畫1957-1972」。 ·第5屆「文件展」在德國卡塞爾舉行。 ·日本畫家鏑木清方過世。	·蔣經國接掌行政院，謝東閔任台灣省主席。 ·國父紀念館落成。 ·中日斷交。 ·南橫通車。 ·尼克森訪北平，簽訂〈上海公報〉。 ·美國大舉轟炸北越。 ·美國將琉球（包括釣魚台）施政權歸還日本，成立沖繩縣。 ·七十九國簽署〈倫敦條約〉防治海洋污染。
1973	·五十七歲。 ·參加第2屆長流畫會展覽。 ·協助長子黃承志創立長流畫廊。 ·擔任第2屆詩人大會顧問。	·楊三郎在省立博物館舉行「學畫五十年紀念展」。 ·歷史博物館舉行「張大千回顧展」。 ·雄獅美術推出「洪通專輯」。 ·劉文三等發起「當代藝術向南部推展運動展」。 ·「高雄縣立美術研究會」成立。	·畢卡索去世。 ·帕洛克一幅潑灑繪畫以二百萬美元賣出，創現代藝術最高價（作品僅20年歷史）。 ·夏卡爾美術館於法國尼斯落成開幕。 ·英國倫敦展出「泰特林的夢」俄國絕對主義和構成主義（1910-1923）。 ·傑克梅第、杜布菲、杜庫寧、培根四位現代藝術家巡迴展在中南美洲舉行。 ·眼鏡蛇集團成員之一艾斯格、若容作品在布魯塞爾、哥本哈根和柏林巡迴展出。	·曾文水庫完工、台中港興工。 ·《文學季刊》創刊。 ·霧社山胞抗日四十三年紀念。 ·美國退出越戰。 ·第四次中東戰爭爆發，阿拉伯各國展開石油戰略，引發石油危機。
1974	·五十八歲。 ·參加第3屆長流畫會展覽。	·省展取消國畫第二部	·達利博物館在西班牙菲格拉斯鎮正式落成。 ·超現實主義繪畫勃興。 ·「歐洲寫實主義和美國超寫實主義」特展在法國國家當代藝術中心舉行。 ·法國舉行慶祝漢斯·哈同七十歲生日的盛大回顧展。 ·約瑟夫·波依斯在紐約表演〈我喜歡美國，美國也喜歡我〉。 ·法國國家代藝術中心展出女畫家「陶樂絲·唐寧的回顧展」。	·外交部宣布與日本斷航。 ·法國總統龐畢度去世，季斯卡就任。 ·尼克森因水門案辭去美國總統職務，福特繼任。

年代	黃鷗波生平	國內藝壇	國外藝壇	一般記事（國內、國外）
1976	・五十九歲。 ・參加第5屆長流畫會展。 ・九月至九州及京都等地旅遊寫生。	・廖繼春去世。 ・素人畫家洪通的作品首次公開展覽，掀起大眾傳播高潮，也吸引數量空前的觀賞人潮。 ・雄獅美術設置繪畫新人獎。	・馬克斯・恩斯特去世。 ・曼・雷去世。 ・約瑟夫・艾伯去世。 ・美國現代藝術先驅馬克，托比去世。 ・動力藝術家亞力山大・柯爾達去世。 ・康丁斯基夫人捐贈十五幅1908-1942年間重要的作品給法國國家現代美術館。 ・德國慕尼黑舉辦大規模的康丁斯基回顧展。	・旅美科學家丁肇中獲諾貝爾物理學家。 ・周恩來去世，大陸發生天安門事件。 ・大陸發生唐山大地震。 ・中共領袖毛澤東去世，「四人幫」被捕。
1977	・六十歲。 ・參加龍門畫廊主辦膠彩畫展出。 ・任美國顧問團聯勤總部美僑中國畫教授。 ・參加第6屆長流畫展。	・台南市「奇美文化基金會」成立。 ・國內第一座民間創辦的美術館：國泰美術館開幕。	・法國龐畢度中心開幕。 ・法國當代藝術中心以馬塞・杜象作品為開幕展。 ・第6屆文件大展成為卡塞爾市全城參與的盛典。 ・紐約現代美術館展出「圖案繪畫在P.S.I」展出最低限主義所排斥的裝飾性藝術。	・本土音樂活動興起。 ・彭哥、余光中抨擊鄉土文學作家，引發論戰。 ・台灣地區五項公職選舉，演發「中壢事件」。
1979	・六十二歲。 ・參加第8屆長流畫會展。 ・國畫第二部遭取消，致函教育廳長爭取恢復展出。 ・任中華民國傳統詩學會名譽理事。 ・創辦古詩文班，免費教學。	・旅美台灣畫家謝慶德在紐約進行「自囚一年」的人體藝術創作，引起台北藝術界的關注與議論。 ・馬芳渝等成立「台南新象畫會」。 ・劉文煒等成立「中華水彩畫協會」。	・達利在法國龐畢度中心舉行回顧展。 ・女畫家設計家蘇妮亞・德諾內去世。 ・法國國立圖書館舉辦「趙無極回顧展」。 ・法國巴黎大皇宮展出畢卡索遺囑中捐贈給法國政府其中的八百件作品。 ・美國紐約古根漢美術館展出波依斯作品。 ・法國龐畢度中心展出委內瑞拉動力藝術家蘇托作品。	・中正國際機場啟用。 ・「美麗島」事件。 ・縱貫鐵路電氣化全線竣工，首座核能發電廠竣工。 ・七國高峰會議。 ・柴契爾夫人任英國首相。
1980	・六十三歲。 ・參加第9屆長流畫會展。（該會最後一次展覽） ・參加第34至55屆全省美展出品。（任評審委員或邀請展出或評議委員）	・《藝術家》雜誌社創立五週年，刊出「台灣古地圖」，作者為阮昌銳。 ・《聯合報》系推展「藝術歸鄉運動」。 ・國立藝術學院籌備處成立。 ・新象藝術中心舉辦第1屆「國際藝術節」。	・紐約現代美術館建館五十週年特舉行畢卡索大型回顧展作品。 ・法國龐畢度中心舉辦「1919-1939年間革命和反擊年代中的寫實主義」特展。 ・日本東京西武美術館舉行「保羅・克利誕辰百年紀念特別展」。	・「美麗島事件」總指揮施明德被捕，林義雄家發生滅門血案。 ・北迴鐵路正式通車。 ・立法院通過國家賠償法。 ・收回淡水紅毛城。 ・台灣出現罕見大乾旱。
1981	・六十四歲。 ・〈歸牧〉參加第35屆省展。	・省展恢復國畫第二部。 ・席德進去世。 ・師大美術研究所成立。 ・歷史博物館舉辦「畢卡索藝展」並舉辦「中日現代陶藝家作品展」。 ・立法院通過文建會組織條例。	・法國第17屆「巴黎雙年展」開幕。 ・紐約「惠特尼美術館雙年展」開幕。 ・畢卡索世紀大作「格爾尼卡」從紐約現代美術館返回西班牙，陳列在馬德里普拉多美術館。 ・法國市立現代美術館展出「今日德國藝術」。	・電玩風行全島，管理問題引起重視。 ・葉公超病逝。 ・華沙公約大規模演習。 ・波蘭團結工聯大罷工，波蘭軍方接管政權，宣布戒嚴。 ・教宗若望保祿二世遇刺。 ・英國查理王子與戴安娜結婚。 ・埃及總統沙達特遇刺身亡。 ・美國總統雷根遇刺。
1982	・六十五歲。 ・帶領詩友團至日本文化交流，並旅遊寫生。	・國立藝術學院成立。 ・「中國現代畫學會」成立。 ・文建會籌劃「年代美展」。 ・李梅樹舉行「八十回顧展」。	・第7屆「文件大展」在德國舉行。 ・義大利主辦「前衛・超前衛」大展。 ・荷蘭舉行「60年至80年的態度－觀念－意象展」。 ・法國藝術家阿曼完成〈長期停車〉大型作品。 ・白南準在紐約惠特尼美術館展出。 ・國際樸素藝術館在尼斯揭幕。 ・比利時畫家保羅・德爾沃美術館成立揭幕。	・台北市土地銀行古亭分行搶案，嫌犯李師科未及一個月被捕；世華銀行運鈔車遭劫。 ・墾丁國家公園成立。 ・索忍尼辛訪台。
1983	・六十六歲。 ・參加嘉義市美術家聯展，出品〈同舟共濟〉。 ・應邀到嘉義市書展演講，並當場即席揮毫。 ・參加第36屆青雲美術展。	・李梅樹去世。 ・張大千去世。 ・台灣作曲家江文也病逝大陸。 ・省展國畫第二部獨立成膠彩畫部。 ・台北市立美術館開館。	・新自由形象繪畫大領國際藝壇風騷。 ・美國杜庫寧在紐約舉行回顧展。 ・龐畢度中心展出巴修斯的作品，波蘭當代藝術。 ・法國巴黎大皇宮展出「馬內百年紀念展」。 ・英國倫敦泰特美術館展出「主要的主體主義，1907-1920」	・行政院核定解決戴奧辛污染的措施。 ・台北鐵路地下化先期工程開工。 ・大學聯招重大改革「先考試再填志願」。 ・台灣新電影興起。 ・雷根宣布零選擇方案，美蘇恢復限武談判。 ・波蘭解除戒嚴令。 ・前菲律賓參議員艾奎諾結束流亡返菲，遇刺身亡。
1984	・六十七歲。 ・參加嘉義市美術家聯展，出品〈鵝蚌相爭〉。 ・參加文建會舉辦之「台灣地區美術發展」展覽。 ・參加第37屆青雲美術展。	・載有廿四箱共四百五十二件全省美展作品的馬公輪突然爆炸，全部美術作品隨船沉入海底。 ・畫家陳德旺去世。 ・畫家李仲生去世。 ・「一〇一現代藝術群」成立，盧怡仲等發起的「台北畫派」。 ・輔仁大學設立應用美術系。	・法國密特朗宣布擴建羅浮宮，旅美華裔建築師貝聿銘為地下建築擴張計畫的設計人。 ・香港藝術館展出「二十世紀中國繪畫」。 ・德國藝術家安森・基弗在法國巴黎展出。 ・法國羅丹美術館展出當年羅丹的情人卡密兒・克勞黛的遺作。 ・紀念德國表現主義藝術家麥克斯，貝克曼在東西德、美國開巡迴展。 ・法國國立現代美術館舉辦皮耶，波納展。	・國民黨第十二屆二中全會提名蔣經國與李登輝為總統、副總統候選人。 ・行政院核定計畫保護沿海自然環境。 ・行政經建會核定太魯閣國家公園範圍。 ・海山煤礦災變。 ・一清專案。 ・英國、中共簽署香港協議。 ・印度甘地夫人遭暗殺身亡。
1985	・六十八歲。 ・參加雲林縣美術展，出品〈淡江即景〉，並出品行草書法。 ・參加嘉義市美術家聯展，出品〈西螺七劍〉。 ・任日僑協會中國畫教授，任中華民國傳統詩學會顧問。 ・參加第38屆青雲美術展。	・台北市立美術館代館長蘇瑞屏下令以噴漆將李再鈐原本紅色的鋼鐵雕作〈低限的無限〉換漆成銀色，並以粗魯動作辱及參加「前衛、裝置、空間」展的青年藝術家張建富，引發藝壇抗議風暴。 ・李仲生「現代繪畫文教基金會」成立。	・夏卡爾去世。 ・世界科學博覽會在日本筑波城揭幕。 ・克里斯多包紮法國巴黎的新橋。 ・法國哲學家、藝術理論家李歐塔主導「非物質」在龐畢度中心展出，表達後現代主義觀點。 ・法國藝術家杜布菲去世。 ・法國巴黎雙年展。	・諾貝爾和平獎得主德蕾莎修女訪台。 ・台灣對外貿易總額躍居全球第十五名。 ・勞動基準法施行細則實施。 ・我國第一名試管嬰兒誕生。 ・立法院通過著作權法修正案。 ・戈巴契夫任蘇俄共黨總書記。
1986	・六十九歲。 ・任國立歷史博物館評議委員。 ・至日本旅遊寫生，並參觀第18屆日展。 ・旅遊歐洲及北非。 ・參加第39屆青雲美術展。	・台北市第1屆「畫廊博覽會」在福華沙龍舉行。 ・黃光男接掌台北市立美術館。 ・台北市立美術館舉辦「中國現代繪畫回顧展」及「陳進八十回顧展」。	・英國雕塑家亨利・墨爾去世。 ・德國前衛藝術家波依斯去世。 ・美國洛杉磯當代藝術熱潮：洛杉磯郡美術館安德森館增建落成，以及洛杉磯當代美術館（MOCA）落成開幕。	・台灣地區首宗AIDS病例。 ・鹿港民眾遊行反對美國杜邦設廠。 ・卡拉OK成為最受歡迎的娛樂。 ・「民進黨」宣布成立。 ・中美貿易談判、中美菸酒市場開放談判。 ・李遠哲獲諾貝爾化學獎。
1987	・七十歲。 ・參加國立歷史博物館主辦當代人物藝術展，出品〈心事〉。 ・參加清華大學主辦台灣省膠彩協會精英作品聯展。 ・至印尼、峇里島旅遊寫生。	・環亞藝術中心、新象畫廊、春之藝廊，先後宣佈停業。 ・陳榮發等成立「高雄市現代畫學會」。 ・行政院核准公家建築藝術基金會。 ・本地畫廊紛紛推出大陸畫家作品，市場掀起熱潮。	・國際知名的超現實主義畫家馬松去世。 ・梵谷名作〈向日葵〉（1888年作）在倫敦佳士得拍賣公司以3990萬美元賣出。 ・夏卡爾遺作在莫斯科展出。	・民進黨發起「五一九」示威行動。 ・「大家樂」賭風席捲台灣全島。 ・翡翠水庫完工落成。 ・中華民國紅十字會開始辦理大陸探親。 ・伊朗攻擊油輪、波斯灣情勢升高。 ・紐約華爾街股市崩盤。
1988	・七十一歲。 ・至廣州、蘇杭、南京、桂林等地旅遊寫生。 ・參加第40屆青雲美術展。（最後一次展覽）。	・省立美術館開館，高雄市立美術館籌備處成立。 ・北美館舉辦「後現代建築大師查理・摩爾建築展」等，「克里斯多回顧展」、「李石樵回顧展」。 ・高雄市長蘇南成擬邀請俄裔雕塑家恩斯特・倪茲維斯基為高雄市雕築花費達五億新台幣的〈新自由男神像〉，遭文化界抨擊而作罷。	・西柏林舉行波依斯回顧大展。 ・紐約興起電腦藝術。 ・英國倫敦拍賣場創高價紀錄，畢卡索1905年的〈特技家的年輕小丑〉3845萬元。 ・美國長島帕洛克與他妻子李，克拉斯納的舊居成立為帕洛克－克拉斯納屋與研究中心。 ・美國女雕塑家路易絲・納薇爾遜去世。 ・加拿大渥太華國家畫廊開幕。	・蔣經國去世，李登輝繼任第七任總統。 ・開放報紙登記及增張。 ・國民黨召開十三全大會。 ・內政部受理大陸同胞來台奔喪及探病。 ・兩伊停火。 ・南北韓國會會談。

年代	黃鷗波生平	國內藝壇	國外藝壇	一般記事（國內、國外）
1989	·七十二歲。 ·獲頒台灣省文藝作家協會第12屆（榮譽獎）。	·《藝術家》刊出顏娟英撰「台灣早期西洋美術的發展」及「十年來大陸美術動向」專輯。 ·台大將原歷史研究所中之中國藝術史組改為藝術史研究所。 ·李澤藩去世。	·達利病逝於西班牙。 ·巴黎科技博物館舉行電腦藝術大展。 ·日本舉行「東山魁夷柏林、漢堡、維也納巡迴展覽歸國紀念展」。 ·貝聿銘設計的法國大羅浮宮入口金字塔廣場正式落成開放。 ·為祝賀法國大革命二百週年，日本從九月開始舉行「巴黎畫派」全國巡迴展。	·涉及「二二八」事件議題的電影「悲情城市」獲威尼斯影展大獎。 ·台北區鐵路地下化完工通車。 ·《自由雜誌》負責人鄭南榕因主張台獨，抗拒被捕自焚身亡。 ·老布希任美國第四十一任總統。
1990	·七十三歲。 ·與陳進、林玉山、陳慧坤、郭雪湖等共十七名創辦綠水畫會，並被選為會長。 ·至蘇杭、黃山寫生旅遊。	·中國信託公司從紐約蘇富比拍賣會以美金660萬元購得法國印象派畫家莫內的作品〈翠堤春曉〉。 ·台北市立美術館舉辦「台灣早期西洋美術回顧展」、「保羅·德爾沃超現實世界展」。 ·書法家台靜農逝世。	·荷蘭政府盛大舉行梵谷百年祭活動，帶動全球梵谷熱。 ·西歐畫壇掀起東歐畫家的展覽熱潮。 ·日本舉辦「歐洲繪畫五百年展」展出作品皆為莫斯科普希金美術館收藏。 ·法國文化部主持的「中國明天——中國前衛藝術家會聚」，在法國南部瓦爾省揭幕。	·中華民國代表團赴北京參加睽別廿年的亞運。 ·總統府國家統一委員會成立。 ·五輕宣布動工。 ·海峽交流基金會成立，行政院大陸委員會正式運作。
1991	·七十四歲。 ·參加第1屆綠水畫會展，此後每屆參與，至第12屆（1991-2002）。	·鴻禧美術館開幕，創辦人張添根名列美國《藝術新聞》雜誌所選的世界排名前兩百的藝術收藏家。 ·大陸龐薰琹美術館成立。 ·素人石雕藝術家林淵病逝。 ·楊三郎美術館成立。 ·黃君璧病逝。 ·畫家林風眠去世。 ·太古佳士得首度獨立拍賣古代中國油畫。	·德國、荷蘭、英國舉行林布蘭特大展。 ·國際б會1991柏林國際藝術展覽。 ·羅森柏格捐贈價值十億美元的藏品給大都會美術館。 ·歐洲共同體藝術大師作品展巡迴世界。 ·馬摩丹美術館失竊的莫內〈印象·日出〉等名作失而復得。	·波羅的海三小國獨立。 ·民進黨國大黨團退出臨時會，發動「417」遊行，動員戡亂時期延至5月1日終止。 ·台塑六輕決定至雲林麥寮建廠。 ·民進黨通過「台獨黨綱」。 ·第二屆國代選舉，國民黨贏得超過三分之二席位，取得修憲主導權。 ·大陸組織「海峽兩岸關係協會」，兩岸關係進入新階段。
1992	·七十五歲。 ·參加絲路之旅，至西安、敦煌、吐魯番、烏魯木齊等地寫生。	·藝術家出版社出版《台灣美術全集（第一～七卷）》。 ·台灣蘇富比公司在台北市新光美術館舉行現代中國油畫、水彩及雕塑拍賣會，包括台灣本土畫家作品。	·第9屆文件展在德國卡塞爾舉行。 ·馬諦斯回顧展在紐約現代美術館舉行。	·4月至10月，世界博覽會在西班牙塞維亞舉行。
1993	·七十六歲。 ·與林玉山等畫家遊長江三峽。	·藝術家出版社出版《台灣美術全集（第八～十二卷）》。 ·李石樵美術館在阿波羅大廈內設立新館。 ·李銘盛獲第45屆威尼斯雙年展「開放展」邀請參加演出。	·奧地利畫家克林姆在瑞士蘇黎世舉辦大型回顧展。 ·佛羅倫斯古蹟區驚爆，世界最重要的美術館之一，烏非茲美術館損失慘重。	·海峽兩岸交流歷史性會議的「辜汪會談」於第三地新加坡舉行會談。 ·大陸客機被劫持來台事件，今年共發生了十起，幸未造成重大傷害。 ·台灣有線電視法於立法院三讀通過。 ·自波斯灣戰事後，經美國幹旋，長達廿二個月談判，以巴簽署了和平協議。
1994	·七十七歲。 ·應太平洋文化基金會之邀，參加「資深畫家膠彩畫聯展」，計有林玉山、陳進等共七人。	·藝術家出版社出版「台灣美術全集〈第十三卷〉李澤藩」。 ·玉山銀行和「藝術家」雜誌簽約共同發行台灣的第一張VISA「藝術卡」。 ·台灣著名藝術收藏家呂雲麟病逝。 ·台北市立美術館獲得捐贈——台灣早期畫家何德來的125件作品。	·米開朗基羅的名畫〈最後的審判〉，歷經四十年的時間終於修復完成。 ·挪威最著名畫家孟克〈吶喊〉在奧斯陸市中心的國家美術館失竊三個月後被尋回。	·諾貝爾和平獎得主曼德拉，當選為南非黑人總統。 ·7月，立法院通過全民健保法。 ·中華民國自治史上的大事，省市長直選由民進黨陳水扁贏得台北市市長選舉的勝利。
1995	·七十八歲。 ·參加國際書畫名家邀請展，於國父紀念館展出。	·藝術家出版社出版「台灣美術全集〈第十四～十八卷〉」。 ·李樹樹紀念館於三峽開幕。 ·畫家楊三郎病逝，享年八十九歲。 ·「藝術家」雜誌創刊二十週年紀念。 ·畫家李石樵病逝紐約，享年八十八歲。 ·基隆市立文化中心展出倪蔣懷作品展。 ·高雄市立美術館展出「黃土水百年紀念展」，共展出黃土水21件作品。	·第四十六屆威尼斯雙年美展六月十日開幕，「中華民國台灣館」，首次進入展出。 ·威尼斯雙年展於六月十四日舉行百年展，以人體為主題，展覽全名為「有體、有不同:人體簡史」。 ·美國地景藝術家克里斯多於十七日展開包裹柏林國會大廈計畫。	·中華民國總統李登輝順利至美國訪問，不僅造成兩岸關係的文攻武嚇，也引起國際社會正視兩岸分裂分治的事實。 ·立法委員大選揭曉，我國正式邁入三黨政治時代。 ·日本神戶大地震奪走六千餘條人命。 ·以色列總理拉賓遇刺身亡。
1996	·七十九歲。 ·發表〈省展五十週年有感〉。	·故宮「中華瑰寶」巡迴美國四大博物館展出。 ·歷史博物館舉辦「陳進九十回顧展」。 ·廖繼春家屬捐贈廖繼春遺作五十件給台北市立美術館，北美館舉辦「廖繼春回顧展」。 ·文人畫家江兆申，逝於大陸瀋陽客旅。 ·創刊廿五年的《雄獅美術》宣佈於九月號後停刊。 ·台灣前輩畫家洪瑞麟病逝於美國加州。	·紐約佳士得拍賣公司舉辦「中國古典家具博物館」拍賣會。 ·山東省青州博物館公布五十年來中國最大的佛教古物發現——北魏以來的單體像四百多尊。	·中共元老鄧小平病逝，享年九十三。 ·西藏精神領袖達賴喇嘛訪華。 ·英國威爾斯王妃黛安娜在與查理斯王子仳離後，不幸於出遊法國時車禍身亡，享年僅三十六歲。 ·中華民國首次正副總統民選由國民黨提名的李登輝與連戰得票率超過半數，獲得當選。 ·8月，台灣地區發生強烈颱風賀伯肆虐全島。
1997	·八十歲。 ·一至三月於台灣省立美術館展出「黃鷗波八十回顧展」，四月於嘉義市立文化中心繼續展出。	·巴黎奧塞美術館名作，1月於歷史博物館展出。	·第47屆威尼斯雙年展，由台北市立美術館統籌規畫台灣主題館，首次進駐國際舞台。 ·第10屆德國大展6月於卡塞爾市展開。	·中共元老鄧小平病逝，享年九十三。
2001	·八十四歲。 ·參加博愛畫廊「當代名家膠彩畫展」。 ·參加第11屆綠水畫會展覽，於國父紀念館展出。	·「花樣年華：從普桑到塞尚——法國繪畫三百年」11月於故宮展出。 ·故宮南下設分院計畫，引起立法院兩種正反立場對立，立委爭論不休。 ·台北當代藝術館正式開館。 ·台北佳士得退出台灣藝術拍賣市場。	·第49屆威尼斯雙年展。 ·第1屆瓦倫西亞雙年展開展。 ·第1屆橫濱三年展開展。 ·巴塞隆納畢卡索美術館展出「情色畢卡索」。	·中國成功加入世界貿易組織。 ·美國九一一恐怖事件。
2002	·八十五歲。 ·參加農委會及藝術教育館主辦「台灣農業有活力——歡喜加入WTO」畫展。 ·參加第12屆綠水畫會展，於國父紀念館展出。	·「張大千早期風華與大風堂用印展」於台北國立歷史博物館展出。 ·劉其偉、陳庭詩病逝。 ·台北舉行齊白石、唐代文物大展。	·1月，第1屆成都雙年展舉行。 ·阿姆斯特丹梵谷美術館舉辦「梵谷與高更」特展。 ·3月，第25屆巴西聖保羅雙年展主題為「都會圖象」。 ·日本福岡舉行第2屆亞洲美術三年展。	·以巴衝突持續進行。 ·歐元上市。 ·台灣與中國大陸今年均加入WTO成為會員。
2003	·八十六歲。 ·參加紐約中華書畫藝術協會主辦的「迎春聯展」。 ·受歷史博物館之邀參加「前輩畫家口述歷史資料庫」之錄製。 ·3月長流美術館開幕，出品〈阿里山之晨〉參加開館展「台灣美術——戰後五十年作品展」。 ·8月26日因心臟衰竭逝世。 ·「黃鷗波教授八十七回顧展」於長流美術館展出。嘉義市文化中心舉行「黃鷗波紀念展」。 ·遺作參加第13屆綠水畫會展，於國父紀念館展出。	·古根漢美術館爭取中央50億補助。 ·第1屆台新藝術獎出壇。 ·國立故宮博物院的珍藏赴德展出。 ·《印刻》文學雜誌創刊。	·至上主義大師馬列維奇回顧展於紐約古根漢美術館等美三地大型巡迴展。 ·蔡國強於紐約中央公園實施光環計畫。 ·巴塞隆納畢卡索鬥牛藝術版畫系列展。 ·廿世紀現代藝術大師馬諦斯畢卡索世紀聯展於紐約現代美術館。	·SARS疫情衝擊台灣。 ·狂牛症登陸美洲。 ·北美發生空前大停電事件。

年代	黃鷗波生平	國內藝壇	國外藝壇	一般記事（國內、國外）
2004	·遺作參加嘉義市立博物館開館展「諸羅精神圖像場域藝術展」。 ·藍蔭鼎、黃君璧、黃鷗波及林天時，四大師聯展於長流美術館。	·藝術家出版社出版「台灣當代美術大系」二十四冊。 ·林玉山去世。	·英國倫敦黑沃爾美術館推出「普普藝術大師——李奇登斯坦特展」。 ·美國耶魯大學舉辦「宋畫和其他精神遺產」研討會。 ·西班牙將2004年訂為達利年，巴塞隆納合作金庫基金會與費格拉斯「達利 卡拉基會」聯合策劃「達利年特展」。 ·置於義大利翡冷翠藝術學院的〈大衛像〉，利十二年的清洗後重現風華。	·陳水扁、呂秀蓮連任中華民國第十一屆總統、副總統。 ·俄羅斯總統大選，普丁勝選。
2005	·遺作〈南薰〉參加台灣膠彩畫史研究展，於台中縣立港區藝術中心舉行。 ·綠水畫會設置「鷗波獎」、「玉山獎」、「陳進獎」。	·文建會與義大利方面續約租用普里奇歐尼宮。	·第51屆威尼斯雙年展。	·旨在減少全球溫室氣體排放的「京都議定書」正式生效。
2006	·國立歷史博物館舉行「台灣畫達人——黃鷗波紀念展」。 ·台北國際水墨雙年展設置「鷗波獎」。	·文化總會策劃，藝術家出版社執行的「台灣藝術經典大系」共二十四冊於5月出版。 ·「高第建築展」於國父紀念館展出。 ·蕭如松藝術園區竣工開幕。	·第4屆柏林雙年展。 ·韓籍美裔的錄像藝術之父白南準辭世。	·北韓試射飛彈，引發國際關注。 ·以色列與黎巴嫩戰爭爆發。 ·《民生報》停刊。
2013	·應台灣創價學會邀請，參與「文化尋根：建構台灣美術百年史」創價文化藝術系列展覽。於台灣創價學會安南、秀水、新竹、至善等藝文中心巡迴展出「儒風薰染——黃鷗波藝術紀念展」。	·藝術家出版社出版《戰後台灣美術史》。 ·文化部針對威尼斯雙年展參展藝術家國籍爭議，邀集北中南三大官方美術館館長舉行閉門會議。 ·華人首座紅點設計博物館於松山文創園區開幕。 ·首次舉辦的高雄藝術博覽會登場。 ·荷蘭藝術家霍夫曼的〈黃色小鴨〉引發全台熱潮。 ·國際工業設計社團組織宣布台北市獲選2016世界設計之都。	·華裔法國畫家趙無極辭世。 ·法蘭西斯·培根〈路西安·弗洛依德肖像三習作〉畫作以1.42億美元刷新拍賣紀錄。 ·梵諦岡首度現身威尼斯雙年展。	·教宗本篤十六世退位，新任教宗方濟就任。 ·兩岸服貿協議惹議，藝文界發表共同聲明，要求政府重啟服貿談判。 ·南韓女總統朴槿惠上任，成為南韓史上首位女總統。 ·敘利亞政府傳出以毒氣等生化武器攻擊反政府軍和民眾，傷亡慘重。 ·諾貝爾和平獎得主、前南非總統曼德拉逝世。 ·馬來西亞航空MH370離奇失蹤事件。
2019	·藝術家出版社出版《台灣美術全集34——黃鷗波》。	·台南美術館開幕。 ·胡念祖辭世。 ·李錫奇辭世。 ·李奇茂辭世。 ·吳昊辭世。 ·鄭淑麗代表台灣館參加2019年「第58屆威尼斯雙年展」。	·傑夫·昆斯〈兔子〉以7.8億台幣刷新在世藝術家拍賣紀錄。 ·日本近現代美術館整修三年重新開幕。 ·貝聿銘去世。	·台灣立法院通過同性婚姻專法。 ·巴黎聖母院發生火災。

索 引
Index

9 畫

10 畫

11 畫

12 畫

13 畫

14 畫

15 畫

（林柏亭提供）

論文作者簡介

林柏亭

國立台灣師範大學藝術系畢業
私立中國文化大學藝術研究所畢業

曾任：
臺北市立大安中學美術教員
私立東吳大學歷史系兼任講師
國立故宮博物院副院長
國立台灣師範大學美術研究所兼任教授

國家圖書館出版品預行編目資料

臺灣美術全集 第34卷 黃鷗波
Taiwan fine arts serise 34 Huang Oupo
林柏亭著.-- 初版.-- 台北市：藝術家，2019.10
232 面；22.7×30.4 公分含索引

ISBN 978-986-282-239-5（精裝）

1.膠彩畫 2.畫冊

945.6　　　　　　　　　　108012903

臺灣美術全集　第34卷
TAIWAN FINE ARTS SERIES 34

黃鷗波
Huang Oupo

中華民國108年（2019） 10月1日　初版發行
定價　1800元

發 行 人／何政廣
出 版 者／藝術家出版社
　　　　　台北市金山南路（藝術家路）二段165號6樓
　　　　　TEL：（02）2388-6715～6
　　　　　FAX：（02）2396-5708
　　　　　郵政劃撥：50035145 藝術家出版社帳戶
　　　　　登記證 行政院新聞局台業第1749號

總 經 銷／時報文化出版企業股份有限公司
　　　　　倉 庫：桃園市龜山區萬壽路二段351號
　　　　　電 話：（02）2306-6842

製版印刷／欣佑彩色製版印刷有限公司

法律顧問／蕭雄淋